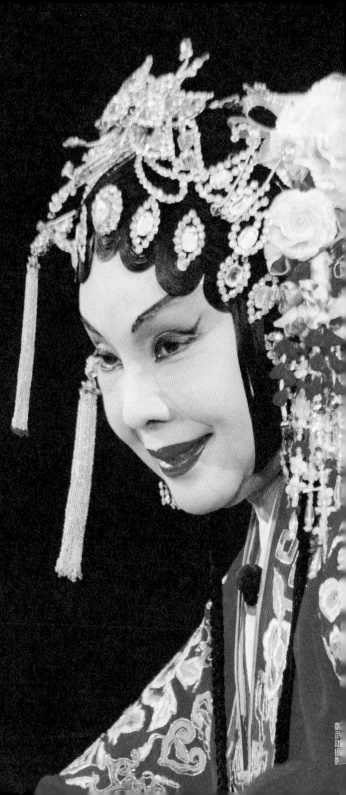

凍水牡丹　廖瓊枝

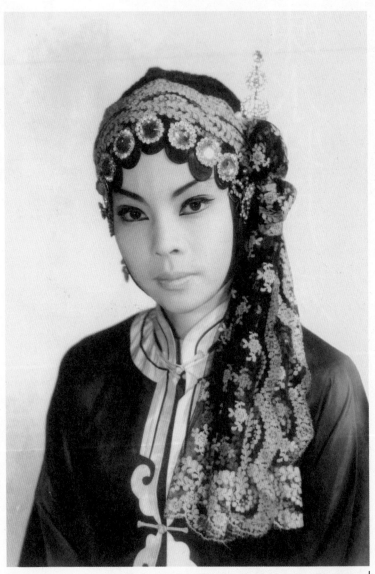

廖瓊枝從藝六十載,見證台灣歌仔戲從繁華到衰落,繼而再興的發展歷程,堪為台灣歌仔戲代表
人物。圖為她二十六歲那年,以這齣《三娘教子》苦旦王春娥一角榮獲地方戲劇比賽青衣獎。

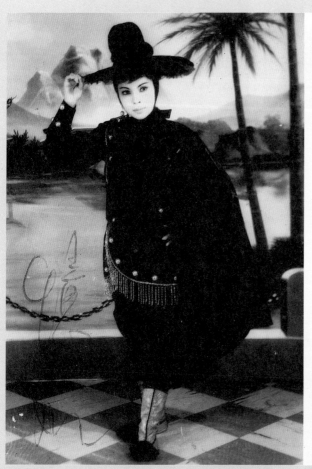

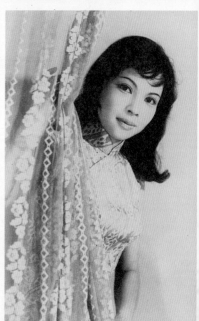

右上圖為廖瓊枝極為珍貴的內台戲時期劇照，時年約十九、二十歲。右下圖則為六、七○年代海外歌仔戲盛極一時，廖瓊枝隨蕭守梨組團赴菲律賓演出前留影。

左圖為廖瓊枝參加中視歌仔戲演出之劇照，形式上接近「內台戲時期」流行的胡撇仔戲。

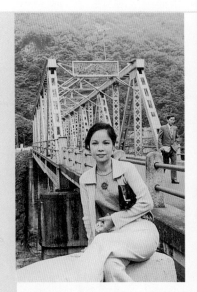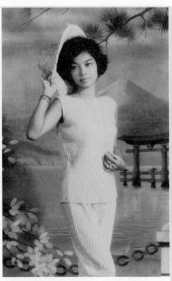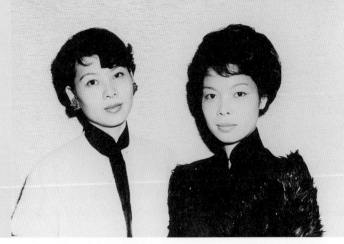

廖瓊枝的臉型及五官像父親，右上圖是她虛歲二十九歲赴新加坡演出時，在海外相館拍的照片。左上圖為廖瓊枝卅五歲前後與戲迷同遊花蓮，在天祥附近拍照留念。下圖是與乾姐李冰玉（左）的合影，廖瓊枝對於在她最艱苦的時候常幫助她的許多恩人一直感念在心。

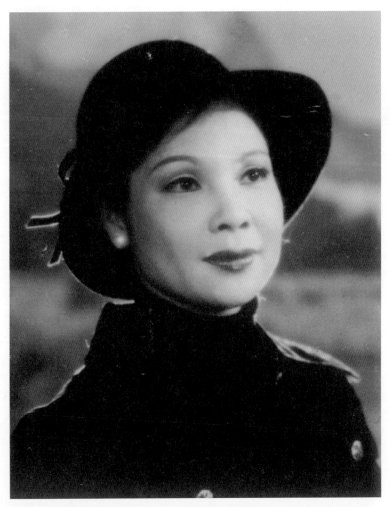

四十多歲的廖瓊枝，從生命底層掙扎翻身，此時已進入非正式退休歲月。歲月鏤難刻痕在她心底，然容貌猶然雍然大度，氣韻高雅。

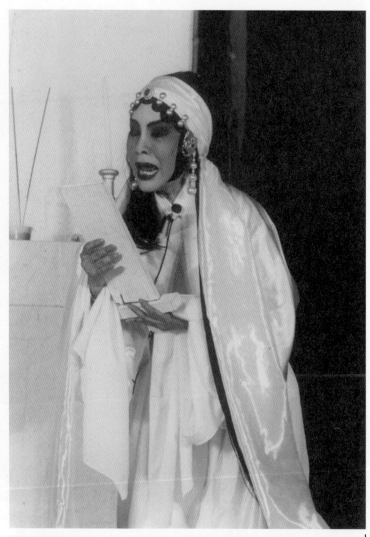

苦旦是歌仔戲最具代表的行當，以哀怨淒切的唱腔唱出台灣早期女性卑微的命運。圖為廖瓊枝親自編寫的「四大齣」其中的《什細記》苦旦沈玉佰，這是她最拿手也最喜愛的劇目之一。

（嚴昇鴻攝影）

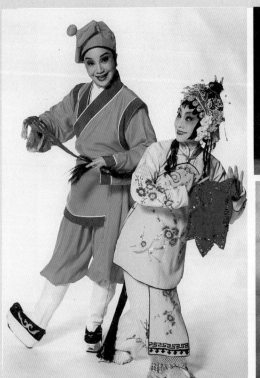

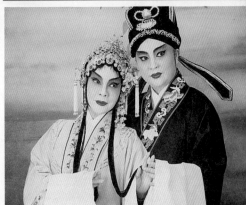

九○年代以降迄今，歌仔戲大興，舞台演出作品迭迭不斷，廖瓊枝以藝師之尊成為眾多邀演對象，也不斷推出多齣拿手戲，左圖是《陳三五娘》與唐美雲（左）合作；右上圖也是《陳三五娘》與石惠君（左）合作；右下圖為《山伯英台》與陳美雲（右）合作。

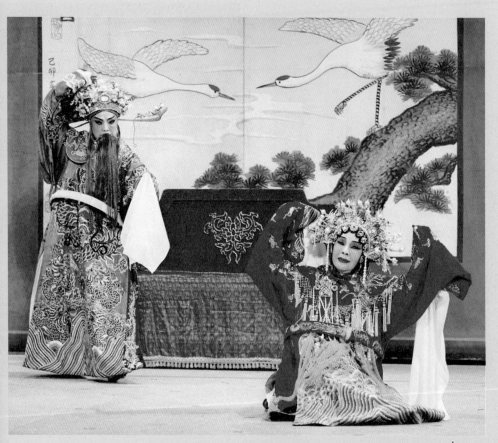

二〇〇八年封箱三部曲之一《牡丹風華》折子戲演出，與昔日合夥搭檔陳剩（左）合演《薛平貴與王寶釧》之《三擊掌》。（鄭武雄攝影）

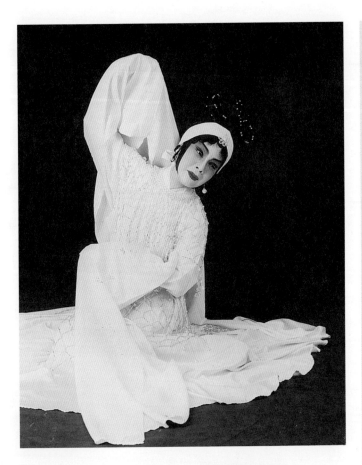

羽化為蝶的梁祝故事，深入民間。廖瓊枝亦以祝英台形象重現於舞台上。

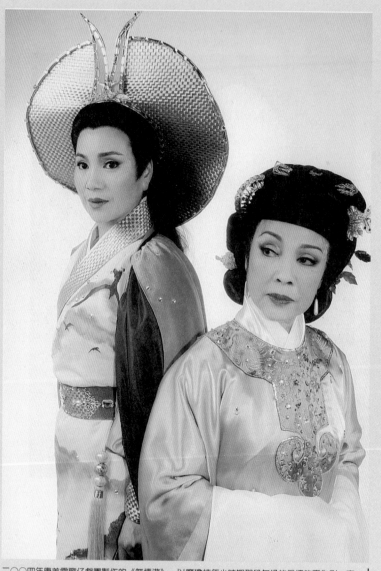

二〇〇四年唐美雲歌仔戲團製作的《無情遊》，以廖瓊枝年少時期那段無緣的愛情故事為引，寫
出女人心底最深沈的寂寞，廖瓊枝於劇中飾中年璧紅。左為唐美雲。

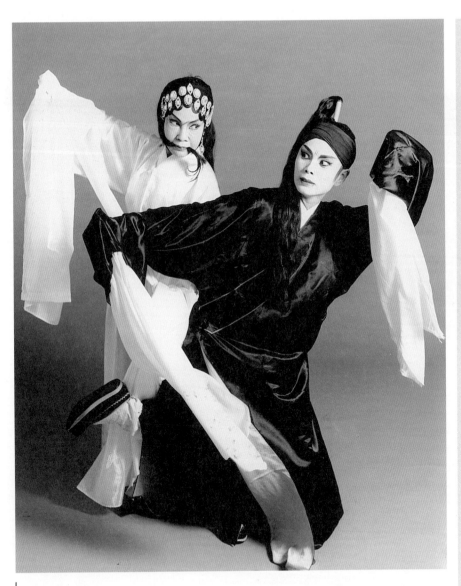

廖瓊枝拿手的苦旦戲之一《王魁負桂英》一九九七年於國家劇院之劇照,廖瓊枝飾焦桂英,右為學生黃雅蓉飾王魁。(陳少維攝影)

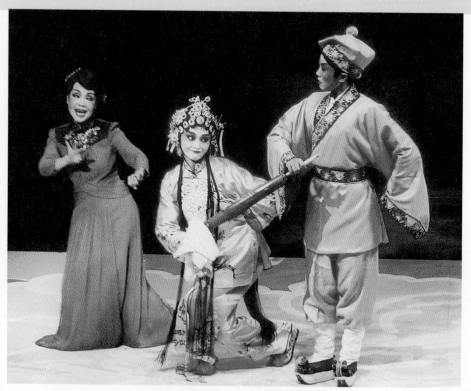

二〇〇八年於國家音樂廳，由國家國樂團製作的樂劇《凍水牡丹》，以廖瓊枝生命故事為本，透過音樂、戲劇、舞蹈多重手法，刻描廖瓊枝的一生。演出備受好評，並且獲該年台新藝術獎年度十大表演藝術作品。

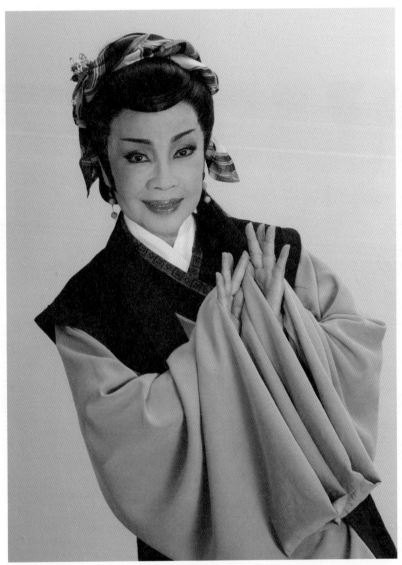

廖瓊枝最後一次登台，二〇〇九年封箱戲《陶侃賢母》由曾永義教授為其量身編寫，廖瓊枝飾老旦陶母。（蔡榮豐攝影／國立中正文化中心提供）

一九九一年成立的復興劇校（現已升格為台灣戲曲學院）歌仔戲科是廖瓊枝對歌仔戲傳承最深的期待，她視學生如子，也深受學生愛戴。

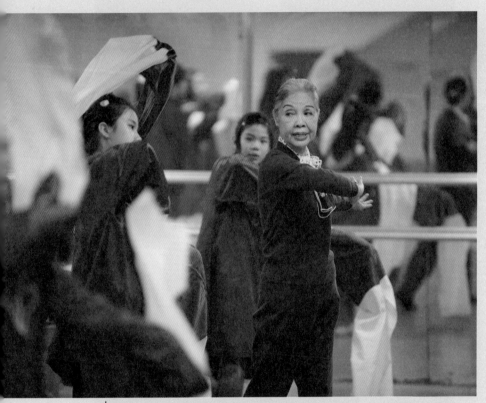

廖瓊枝教學認真，藝師風範總讓學生感動敬佩，即便一個示範動作，都如此優美動人。

廖瓊枝總說歌仔戲有恩於她，所以她用一輩子的力量來還。命運對她早年是磨難，但晚年卻回饋尊榮於她。她不僅成為台灣歌仔戲最重要的藝術典範，也成就了自己的人生。

凍 水 牡 丹

廖瓊枝

紀慧玲・著

目次

用一世情報答歌仔戲

　　我的舞台人生到今日差不多六十年了，從四十三歲退休，中間有半年時間因為去菲律賓演出有再復出一段時間，後來真正站上舞台演出的次數並不太多，大部分是帶學生公演。但是我對舞台的感情猶然很深，歌仔戲對我的恩情我念念不忘，想到場場演出觀眾對我的支持，我也是難以割捨。但實在是歲月不留人，這次宣布封箱，算是正式告別舞台。

　　我的人生身世坎坷，藉著這本《凍水牡丹》寫我一生的故事，讓讀者了解這個過程。從出版當時到今，還有十年的時間，這十年我做的代誌，可能只有少數的人知道，所以為了封箱，決定再補充一些資料，紀錄這幾年的過程。加上，這本書已經買不到，需要再版，趁這個時候出版，剛好也是封箱的紀念。

廖瓊枝

歌仔戲對我的恩，我永遠永遠不會忘記。未來要做的還很多，主要是提供新進的優秀演員演出的機會，我減演一遍，新進就多一次機會。但是我是永遠不會跟歌仔戲分開的。

最大的感謝的是過去二十多年來，我在做推廣、薪傳，很多很多的人幫忙，再次向大家感恩說謝。你們的幫忙我點點滴滴記在心內。

最大的成就就是，薪傳的成果已經有第二代、第三代，學歌仔戲的人愈來愈多，歌仔戲受到大家重視。要感謝各界的支持以及政府對我的看重，一直給我獎，「足歹勢的」，但是這也是給我一個信心，我會盡我的力量去報答社會。

最後，最大的向望是歌仔戲一直傳下去，歌仔戲是咱台灣的藝術，要繼續發展需要更多少年人、觀眾和各界的支持，也希望政府繼續支持歌仔戲，學生要給他們舞台。感謝大家對我的看重跟肯定，我會繼續薪傳，報答這一世人的情。

她們 柔情似水

（台灣大學戲劇學系教授）

林鶴宜

大約二十年前，某一個偶然的機會，我在北藝大的教室第一次聽到廖老師演講。她向同學介紹歌仔戲的「哭調」，先解釋「哭調」的可能由來，接著交代即將示範的曲調和唱詞等。我如常一般的聽著，直到她停下來。

有幾秒鐘那麼久，她看著大家，以一種溫和安靜的神情，她開口唱了。爆發的情感，猛然從飽滿的聲音中奔騰而出。

我有一點措手不及，情緒跟著潰堤。

不只因為她的行腔轉韻是如此出人意表的精緻，更因為那動人的聲音背後，有著巨大的力量。這力量，毫無疑問來自生命內蘊的厚度。在過去那個苦難倉皇的時代，許多台灣女性都擁有像廖老師那樣曲折的生命歷程，她們以瘦

小的身軀，單薄的肩膀，支撐起「家」的堡壘，提供給現在正處壯年的我這一代，有點艱苦、卻不乏溫馨的童年。我感到驚訝的是，她怎麼能夠那麼好的，把生命內蘊轉化為藝術詮釋的力量，拿傷慟把注演唱技巧，而且，竟然，能夠如此收放自如？

廖老師被尊稱為「台灣第一苦旦」，又有人說她是「台灣最會哭的女人」，我讀到幾篇她的生命小傳，作者們的文筆一個好過一個。但我想，這個女人值得寫一本深度傳記，若要認真為她寫一本生命史，非得寫出「哭」的背後不可，寫出生命如何歷盡考驗，累積厚度。

沒想到事隔多年，小紀的《凍水牡丹》問世，她竟然做到了。

小紀是一個豪俠般的女子，做事阿莎里，且專愛濟弱扶傾。她的筆下，卻柔情似水，文字的感染力直與廖老師的唱腔魅力不相上下。據說廖老師曾事先把自己的故事說出來錄音，交給小紀寫作成書。為了錄下這些故事，她自己內心裡面、私底下，也有流不完的淚。小紀懂得女人的淚，寫出這些故事，兩個女人都有流不完的淚。眼淚對她們而言，既是一種女性柔弱自身的坦誠和自我釋放，更是一種能夠寬容面對生命衝擊的力量。

《凍水牡丹》諸多故事，最吸引我之一的，是廖老師和阿嬤的關係。阿嬤的

她們　柔情似水

過世讓孤苦的幼女終於無法抵擋流離失所的厄運，然而，阿嬤卻在過世前答應照顧她一生。阿嬤沒有食言。年輕的廖老師在人生最苦痛的低潮曾動過傻念，卻在暗夜跳水輕生途中，驚見阿公阿嬤的魂魄前來阻擋。這一段場景，總讀得我脊背生涼，不寒而慄。而且每讀一次，都會有寒毛聳立的感覺。我忍不住向廖老師求證：「這是真的嗎？」廖老師說，不止如此。

阿嬤真的有履行承諾，一輩子都在照顧她。她記得到新加坡演戲那年，一開始，因為角兒太多，一直排不上主演，內心很哀嘆。直到有天晚上做了一個夢，夢到跟劇團一群人走在小路上，突然來到一個路口，地上到處是「溜」（蛇），來回流竄。劇團其它人都視若無睹走過去，只有她嚇哭了。此時，阿嬤出現在眼前：「不要哭，阿嬤背你過去。」說的也巧，過了三天，吉隆坡來了一對官員夫婦，指定要看《寶蓮燈》，這齣戲只有廖老師會排，從此挑大樑，紅回台灣。

蛇在傳統戲曲中有特殊意涵，正深深被這個夢豐富而複雜的意象和指涉吸引，廖老師又說了，去年她做了一個夢，從此阿嬤沒再出現。她夢見自己掉進山谷裡，嚇得大哭：「阿嬤，我來救我！阿嬤！」「阿嬤！」「阿枝啊……」阿嬤叫著她的小名：「妳不要一直叫阿嬤，我

「喔。」本來想求解惑的我，這下子更迷惑了。

會走不開腳啦。」她聽到阿嬤這麼說，突然醒過來，從此就再也沒有夢到過阿嬤。

「真好，阿嬤可以去投胎了。」我說，心裡有著萬分的憐惜和感動。

白髮的廖老師，終於讓阿嬤離開了。這個心理依賴陪伴她過了大半生，總是及時為她打氣，及時拉她一把，因而在這個其實無論如何人都是孤獨的人世間，廖老師這樣柔情似水的弱女子，並不是太無助。

我因為小紀的書，對廖老師的生命內蘊更感到好奇；也因為認識廖老師這個人，更能讀懂小紀的書。兩人的「天作之合」，使這本傳記書成了百讀不厭的小說，甚至是一部有聲音有影像的影片。它傳神的表現了廖老師的情感，更生動的呈現了廖老師的時代和時代的戲劇。

在時間各方面條件都不容許的情況下，我仍然勉力為這本書的再版寫序，而且一寫就超過字數。因為我所認識的這兩個女子，太讓我有感覺了。她們精彩的情感和生命告訴我：

我們活著。

寫於柏克萊

她們　柔情似水

廖瓊枝的歌仔戲生命故事

林茂賢

（靜宜大學台灣文學系副教授）

廖瓊枝是一位令人尊敬的歌仔戲藝師，她的偉大不僅是在表演藝術上的成就，而在於她對歌仔戲藝術傳承與推廣的奉獻。

廖瓊枝出身身世坎坷，出生不久父親就遺棄她們母女，四歲時母親因船難喪生，由外祖父母撫養，十二歲外公過世，十四歲外婆亡故，廖瓊枝從此無親無故孑然一身，因而投身歌仔戲班，過著顛沛流離的演藝生涯。她的一生經歷台灣歌仔戲的各種演出型態，從外台、內台、唱片、廣播、電視到精緻歌仔戲，廖瓊枝見證了歌仔戲的繁華與衰落。

由於唱腔、身段優美演技精湛，廖瓊枝被譽為「台灣第一苦旦」，尤其以演唱哭調，迴腸盪氣如泣如訴而有「台灣最會哭的女人」之稱。她對苦旦的詮釋

凍水牡丹　廖瓊枝

能夠如此淋漓盡致扣人心弦，實係反映她悲愴的人生。

廖瓊枝精緻的表演藝術使她得到觀眾、學者的一致肯定，先後榮獲薪傳獎、民族藝師、國家文藝獎、行政院文化獎等多種獎項，更榮獲文建會指定為國家重要文化資產歌仔戲保存者，每一個獎項也都加重她對歌仔戲的使命感。

廖瓊枝不但活躍於舞台上，長期以來也征戰全台各地傳授歌仔戲，每天教學、排戲、演講、錄影、錄音，疲於奔命，為了交通便利廖瓊枝年近六十歲才去報考汽車駕照，從此「一台車凸歸台灣」，南北奔波四處教戲，她那股「拚命」的精神感動許多人，挺她、支持她從事歌仔戲的傳習與保存工作。

我在大學時跟著廖老師的唱片學唱歌仔戲，當時歌仔戲仍被視為不登大雅之堂的「地方戲劇」，基於宜蘭人的榮譽感我也曾天真地「立志」發揚歌仔戲藝術。研究所時期由於參與「民間劇場」、編輯《民俗曲藝》雜誌，因此認識廖瓊枝老師。退伍後在民俗基金會任職，執行歌仔戲研習計畫。一九八九年聖誕節前夕廖老師結合歌仔戲藝師在台北市慈聖宮舉辦義演，呼籲社會大眾重視瀕臨失傳的傳統戲曲，當時我負責活動統籌、執行，自此跟隨廖老師投入歌仔戲保存推廣工作。之後廖老師籌組「薪傳歌仔戲團」、成立歌仔戲文教基金會，在社區、學校、戲棚上馬不停蹄地為歌仔戲付出心力。從年少的大學生到年屆半百

的中年人，一路走來我看到堅毅、執著的廖瓊枝還在為歌仔戲努力不懈，在她身上我看到台灣查某人的堅韌、執著的典範，她的努力也成為我致力歌仔戲的動力。

《凍水牡丹》是廖瓊枝歌仔戲生涯的紀錄，書中描述廖瓊枝一生從事歌仔戲藝術的心路歷程，紀慧玲原是資深藝文記者，當初也是被廖瓊枝的精神感動，加入復興歌仔戲的行列，她也參與劇團籌組和基金會工作，對歌仔戲、廖瓊枝有著深厚的感情。在《凍水牡丹》新版之際，忝以此序推薦我的「姊妹淘」的著作，這本書不僅能讓我們認識廖瓊枝榮耀加身備受尊崇背後的心路歷程，更能讓讀者了解歌仔戲發展過程的美麗與哀傷。

序章

貧窮的童年、悲苦的少年及慘澹的婚姻，很長一段時間，她想起自己的命運就落淚：淚水從喪母哭起，哭成像龜山島一樣纍纍的頑石，盤據於胸臆。

宜蘭頭城外海，龜山島靜靜趴伏著。牠的周身灰墨，身軀上下被一層淡淡的霧靄籠罩，龜首、突起的背脊分明可辨，甲殼鱗峋的裂痕是看不見的，雲氣讓牠碩大的軀體顯得神祕幽深，像龜的吐息氤氳所形成。

龜山島對岸是大溪漁港，宜蘭當地慣稱舊港，也稱作梗枋漁港。漁港工事建築隔開了近岸礁岩；礁岩墨黑潮濕，與海的氣味相通，再放遠去，船隻零星散布，近的像枯葉漂泊於水面，遠的像蚊子一樣貼附著龜山島邊緣。不論遠近，都定定泊著，好像明信片風景片一樣，遠遠的龜山島不動，像沉睡的大龜。

龜山島睡著了。

「見取丸」遭難

站在漁港上方「龜山島遊覽遭難者之招魂碑」址，龜山島趴伏地更低，海面細微的浪褶連綿鋪到龜腳下，像一面柔滑的絲毯。絲絨帶著碎絮，偶一撩動，波絲還是會捲向龜島那岸。這細碎的騷動會不會驚擾這隻沉睡的巨龜？如果那海面下匍匐的蹼，一陣驚慌，迭迭連打幾下──那巨大的龜，必有四隻肉瘤瘤的巨蹼，牠們藏伏於水下，一旦撥動，海面怕要掀起濤天巨浪，翻來捲去，浪頭將會如何驚人？

凍水牡丹　廖瓊枝

六十一年前那場海難，會不會就是龜腳作怪？

若不是有人指路，一般人恐怕不會發現大溪漁港上方有一塊建築了六十餘年的碑塚。漁港臨海，地勢很低，背倚高地矗地拔起，岩塊崢嶸突出於上，有一條坡路可上去。坡路盡頭雜草叢生，灌木叢下斑駁失修的陳舊墓碑三五散置，大約都是清末、日治時期立塚，可以想見這塊荒煙蔓草的地方早年也是墓塚區。海防部在此設崗哨，故意不清理明顯路徑，雜草橫生更加恣意；每年都是大溪前保正伯吳蕃薯的後代家人事先理了路徑，砍倒尖銳的蓁莽，露出一條清晰的泥徑，前來祭拜的人群才前後踩踏而來。

這是一塊大小約四十公尺見方的半橢圓形碑塚區。正中央「龜山島遊覽遭難者之招魂碑」高高豎立，像劍矢一樣插入岩心，向上指向藍天。碑直挺挺面向龜山島，正面撰寫罹難者名諱，背後撰寫立碑源起；白瓷黑字，歷半個多世紀筆觸猶鮮明潤澤，白花花的瓷面像面聖的誥表一樣，面向龜山島，要像龜神討個公道。

六十一年前，有艘「見取丸」，載著廿七個赴龜山島旅遊民眾從大溪漁港出發。那日，海風舒和，微風習習，船長、大副加上廿七位遊客正乘興觀覽洋面風光之時，突然天色大變，風雲驟起，海面波濤洶湧，一時之間，船隻就翻覆了，船上廿九人全數落海。有的諳海性、善泅水，勉力破浪而出，迅即抓住船身，勾附在船

首船尾。但浪頭依舊兇猛，一下子再一個大浪襲來，攀附不住的人一個個又被捲入海中，僅有陳漢筠、黃松源、邱金茂、林長陽四人又爬上來；最會游泳的陳呈雲為了救人耗盡體力，最後隨波流去，無力自救。

當年廿八歲，現已是九十高齡的陳漢筠重憶當年情景，他說，風浪大到附近打漁的船隻都無法靠近救援；他赤裸著身子，攀在船尾，一個晚上「飛魚跳躍，恐怖至極」，幾度失了求生意志，想鬆手而去。是同在船尾的黃松源與他互相打氣，兩人雙手相連，才保持著清醒與意志，熬到天亮才被救起。想及當年慘狀，猶感悲傷。

遺族

那次落海遇難的廿五人，包括當年羅東街長陳純精的長子陳呈雲，宜蘭著名製鑼廠、兩度獲教育部民族藝術薪傳獎工藝類的「林午鐵工廠」負責人林午的父親林阿時，大溪保正吳蓄薯的兒子吳水土，以及薪傳獎戲劇類、民族藝師雙重榮銜、歌仔戲著名藝術家廖瓊枝的母親廖珠桂。

廖瓊枝每年都帶著一家大小，包括長子廖玉城、二女兒廖玉眞、么子廖文庭全

家到此祭拜。每年五月十九日前後，罹難者家屬群聚在此，焚香祝禱，獻爵祭酒，祝告上蒼，願亡魂早日超度，脫離海神的咀咒，逃開龜山島永遠的制伏。

他們說，龜山島是隻活龜。

廖瓊枝說，那隻龜是個活穴。如果要吃人了，島上會發出怪聲，村民都聽得到。這時就要舉行拜拜，犒賜祭品美饌，鮮花牲果，祈求龜仙息怒，才能保佑村民討海平安，人船無事。

他們說，只要拜拜，龜就不會動怒。龜仙一向保佑龜山島人，「只吃外客，不吃島內」。

碑塚區後方，罹難者遺族聯絡人莊文嚴、莊文龍兄弟近些年蒐集的關於當年船難的史料照片、文字，像控訴的大字報一樣貼在牆上。「見取丸」的遺骸照片最令人心驚。那是一艘破舊不堪的小型漁船，被拖回漁港時，船身像經過暴風雨侵凌一樣斑斑裂痕，馬達氣動機已不見蹤影，單薄的船身像飄零的落葉遺置在碼頭。這樣一艘小船如何能擠下廿九人？是不是太沉，太重，驚擾了什麼？犯了大忌？

招魂碑背後「招魂碑誌」這麼寫著：

昭和十三年歲在戊寅夏令初鐵道部所屬宜蘭旅行社俱樂部募集龜山島遊覽團行

序章

033

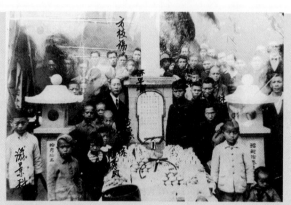

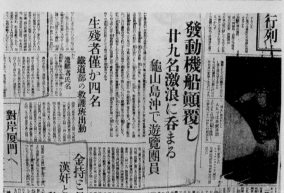

民國二十七年發生於宜蘭龜山島海域的船難，奪走廖瓊枝母親廖珠桂的
生命，注寫了廖瓊枝早歲悲憐的歷程。上圖為船難發生後，部分遺族家
庭於宜蘭頭城梗枋漁港附近設「龜山島遊覽遭難者之招魂碑」之合照。
下圖為船難當時的日文報紙報導。（林雲閣翻攝）

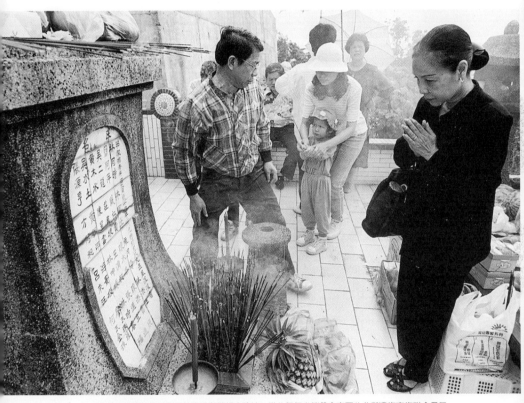

卅一歲時，廖瓊枝尋訪到梗枋漁港海難紀念碑址，從此每年必攜帶全家至此參與遺族家族聯合祭拜。
（林雲閣攝影）

樂事也於時蘭人應募者約百餘人乃涓新五月十九日拂曉於大溪驛齊集居期團員

畢至少長咸集乃乘舟往舟凡五艘中有氣動機名曰見取丸先一小時啓航團員爭先

登舟者凡二十七人是日天氣晴朗薰風習習仰觀宇宙之大俯瞰滄溟之遠游目騁懷

逸興湍飛致足樂也宣意幾未觀而禍起忽而黑雲四起而天地晦冥風

雨驟至而濁浪排空後駕之舟皆反棹而歸惟見取丸將近龜山竟被怒濤掀翻而覆矣

時舊四月二十日午前九時也……

長達四百多字的碑文詳細記載了當時發生的經過，並述及吳蕃薯念海上孤魂無

所依歸乃倡議建碑憑弔。建碑日昭和十三年戊寅十月十三日，距今六十一年。

另一張照片，遺族家屬圍繞招魂碑合照，照片裡是半世紀以前的影像，當年的

稚弱、青壯、中年男子，眼神「金金」的望向鏡頭，眼底讀不出太多悲慟與哀戚。

莊文龍兄弟爲招魂碑設置爲宜蘭縣立古蹟奔走訴求，根據他們蒐集的資料，當年一

場悲劇，讓廿五個家庭失怙、失恃，或失去了經濟支柱，有母親因痛失愛子，悲傷

過度，十二天後竟也一命鳴呼。這些家庭遭逢巨變，每一戶艱辛走來，有血有淚，

事跡足供後人憑弔追念，人間互勉。

凍水牡丹　廖瓊枝

命底的哀愁

廖瓊枝與遺族家屬百餘人參差排列於招魂碑前，女道士擎著法器，鈴聲玎玎琤琤迴盪於耳畔。那天也是海風舒和，洋面平靜，早到的節氣讓溫度攀升，烈陽曝頂，異常炎熱。從岩區望向海面，龜山島更加氤氳曖昧，水氣籠罩之下，龜體顯得沒那麼巍峨壯觀，暗沉了許多。

是知道岸上有人藉裊裊香煙哭訴龜山島的不是吧。龜山島靜默沉潛，牠無語凝對。縱使知道再多關於龜山島的傳說，知道龜山島如何轉向，到了宜蘭市外海逡游了一圈，龜首、龜尾異位，好像嗅察人們頑固的心靈故意挑慢地炫耀牠活生生的軀殼，到了眼前這一刻，龜山島也低頭了。牠的蹼埋藏在水下，沒有驚擾一絲波浪；海面作業隻隻兀自泊定，看來也不動。

六十一年前那驚心動魄的一幕就讓它沉入海底吧。也許海底有海神的慰撫。除了船長阮連福的遺體漂到了大里簡被尋獲，其餘廿四人盡沒海底，沉入龜腳下，他們該是被龜仙收伏了，或者被海神所撫養。不安的靈魂經過一甲子的超度助念，該早也投胎轉世幾度輪迴，乾乾淨淨的告別，不也是生命的某種瀟灑勇氣？

我悄悄注意著廖瓊枝。在眾多遺族家屬裡，她的生命歷程該也是其中坎坷崎嶇的一位。母親的宿命過早籠罩她，母親悲情的形象成了她命底的哀愁；她總是從二歲半、虛歲四歲喪母這天人永別的一刻回述她的一生。她哀哀怨怨面對生命過多的不幸，貧窮的童年、悲苦的少年及慘澹的婚姻，很長一段時間，她想起自己的命運就落淚；淚水從喪母哭起，哭成像龜山島一樣纍纍的頑石，盤據於胸臆，成了像龜仙吐精舌一樣驚悚不安的陰影。

一九九九年五月十六日，龜山島罹難者家屬聚集於大溪舉行年度公祭。早逝的靈魂，魂魄歸兮，歸向茫茫人間，尋找下一個驛站。那裊裊升騰的香煙，漫天飛舞的紙錢，會向蒼穹遞出人們的祝禱，連接了天上人間綿綿的思念。

廖珠桂如果在世，今天該是八十整壽含貽弄孫安享晚年的老人家。她將欣喜於自己的孤女走出悲憐的歲月，展現前所未見的自信與富足。事實上，在廖瓊枝成長歲月裡，廖珠桂永遠年輕的形象，就曾一次又一次裝飾著不同面貌，微笑端凝，暗暗注視並保佑著這個與她如此相像的人兒，如何一步步從困驚中走出，活出堅毅自信的自我。

「我的一生自小漢就沒老母，阮老爸是基隆人……」鴨母噠仔哀切的聲音響起。廖瓊枝說，她最愛唱七字仔，鴨母噠仔的聲音讓人

未聞哭聲先已淚流滿腮。大幕將開，我們看到廖瓊枝從廖珠桂年輕燦亮的背影走出來，即使含著淚，她仍用她高亢明亮的嗓音，像說戲般，開始她一生的故事。

第一章 基隆廟口的戀情

一個年輕瀟灑的少年家，一個青春美麗的女兒家，兩人暗暗交往瞞不過街里巷弄窺人隱私的眾耳目，不久市井就開始傳出「黑狗炎仔」和「黑貓珠仔」在談戀愛啦！

民國廿四年，日治昭和十年（一九三五），廖瓊枝生於基隆，新曆算來是十二月廿三日，舊曆為十一月十三日。

關於廖瓊枝的生辰有一段曲折的過程。她一直不知道她的正確出生日月，家人記得陽曆十二月廿三日，舊曆卻一直相差一兩天，有的說十一月十三、有的說十一月十五。一直到廖瓊枝六十歲生日那年，一甲子循環日月時間軌重新會合，才確定這兩個日子。不過她的身分證記載仍是民國廿三年十一月十三日，光復後重新辦理身分證，阿嬤不僅用舊曆來報，還用了虛歲來算孫女的年紀；戶證人員也不察，這一來，廖瓊枝從此多了一歲。

「三間樓仔那個少爺」

據載，日治昭和十年，台中州、新竹州發生大地震，死傷慘重；當年基隆港也遭大風來襲，漁船漂流損失四十餘艘。不過這些仍無礙於基隆港工商發展，台灣、日本兩地交易熱絡，隨著港務興隆，基隆市建設也迭次完成。早期漳、泉移民興建的兩大寺廟，奉祀渡海神祇媽祖的「慶安宮」與主祀開漳聖王的「奠濟宮」為兩大核心，市井繁忙，香客絡繹不絕。對多數台灣百姓來說，似乎嗅覺不到日本軍國主

義的野心正步步侵向海外東亞各國，兩年後蘆溝橋事變引爆了中國對日宣戰，並旋即發展太平洋戰爭，將台灣捲入第二次世界大戰煙雲。

「奠濟宮」基隆當地人一向稱爲「聖王公廟」，主祀的是開漳聖王。基隆最早移民多爲漳州籍，分布市區「旭川河」兩岸港區附近；晚到的泉州人則沿山修築聚落，分布於較外圍的山坡間。奠濟宮一開始就以小吃雲集馳名，照廖瓊枝的印象，奠濟宮外貌沒有多大改變，除了重新髹漆美輪美奐之外，六十多年來，廟埕大小、廟門形制均無改變。外地人到了基隆，順著人潮很容易找到「聖王公廟」，這兒如今就是盛名遠播的「基隆廟口」；只是，昔日尚稱寬敞的廟埕如今只見一家家小吃店挨肩搭背佔據著，高大的山門被五花雜色的店招前後遮蔽，已無法彰顯它的宏偉與壯觀。基隆「廟口」這間廟，倒被八爪章魚般伸向周邊馬路的連攤小吃的熱度光芒超越，而相形失色。

廖瓊枝的阿公廖阿頭六十多年前，約莫五、六十歲年紀，在聖王公廟廟門左側階梯上設攤做補傘、補鼎的零工生意。一個擔頭、兩口木箱，一口權當座椅，一口擺放虎頭鑷子、鐵撬板、銅片、鐵絲、鐵栓等「傢俬頭」，平時生意不惡，賺錢養家餬口無虞。廖瓊枝記得，阿公疼她，逢年過節，捨得買蘋果、梨這些高級水果讓她享受；過年人人換新衫，她還曾得到過一件細絨長衫，穿起來非常體面。就她小

小年紀的印象來說，生活還過得去的。

但是，零工生意終究是下層階級，比起廖瓊枝生父林欽煌在基隆當地的家世背景，廖家這一門就算是「散赤」的貧賤人家了。

林欽煌家在奠濟宮附近如今稱作愛三路的馬路邊上，當年就有三層樓高，鄰近都稱林欽煌為「三間樓仔那個少爺」。林欽煌生作一表人才，意興風發，瀟灑「緣投」，跟一般闊少一樣，年少喜治遊，喜歡新興時髦玩意兒撞球，廟口邊有間撞球間，廖瓊枝的母親廖珠桂在那兒做計球員，林欽煌在那裡認識廖珠桂，兩人互生愛慕之意，不久就談起戀愛來。

命運的捉弄

撞球間、林家、廖家都在廟口附近，一個年輕瀟灑的少年家，一個青春美麗的女兒家，兩人暗暗交往瞞不過街里巷弄窺人隱私的眾耳目，不久市井就開始傳出「黑狗炎仔」和「黑貓珠仔」在談戀愛啦！林欽煌別號火炎，廖珠桂活潑大方，「黑狗」、「黑貓」都是台灣人用來形容時髦男女的綽號，「黑狗炎仔」、「黑貓珠仔」完全「速配」，戀愛談起來風風火火，不久廖珠桂就暗懷珠胎，有了廖瓊枝。

據廖瓊枝說，知道女友懷孕後，林欽煌曾向父母央求，請求讓兩人結婚；但林家考慮雙方家世背景相差太多，門戶不相當，不肯答應這門親事。廖珠桂默默生下小孩。孩子出生前後，林欽煌還是不避耳語經常去照顧廖珠桂，生產那天也在，默默接受孩子的到來。

但是，或許洞悉林欽煌繾綣難捨的戀情吧，林家為了盡早解決這椿棘手愛情，斬斷兒子一絲心念，決定為林欽煌挑選一門親事，讓他及早成親。說親的對象是九份人家，女方家世背景相符，林家不久就辦起親事，喧鑼鬧鼓迎親嫁娶，愛三路三間樓喜帳高掛，賓客滿門，「黑頭仔」轎車從九份迎娶了新娘，正要入門拜廳宴客。

同住在一帶，廖珠桂當然獲知這惱人的消息，她躲在房裡，故作視而不見。可是鞭炮聲太囂張，紅帳太招搖，晶亮亮的車子太刺目，廖珠桂熬不住鄰居慫恿，加上內心糾結起伏的情緒，她還是走近了林家那棟三間樓。一偎近，才看到林欽煌從轎車裡出來，廖珠桂冒起了醋火，失意的情緒無法控制，一把就衝上前抓住林欽煌的領口，扭絞著，場面非常失控。林家人看見這幕，當然立即上前拉扯，要把這鬧局的人拉開。雙方火氣正盛，拉拉扯扯間，就把廖珠桂推倒在地，頭上撞出了一個包。廖珠桂不服，到基隆派出所相告，起初告不成，後來又輾轉託台北姨丈認識的

刑警從今天重慶北路、錦西街口的「北使」派出所告到基隆。告成了，林家賠了傷害賠償金，廖珠桂卻沒贏回什麼，林欽煌與她的情緣從此一刀兩斷，不再往來。

若干年後，廖瓊枝與林欽煌父女相認，林欽煌親口告訴廖珠桂說，本來是打算照顧她們母女一輩子的，結婚前他也這麼告訴廖珠桂，「恁母子一切我會負責」。但是廖珠桂失意鬧場，掃了林家顏面，後來更打上官司，林欽煌生氣「反面」，一切就不管了。廖瓊枝十九歲生下廖瓊枝，廿二歲落海死亡，廖瓊枝從此依靠阿公阿嬤撫養，很長一段時間，廖瓊枝一直不知道自己還有父親，而且還在人世，大約到了八、九歲才隱約從阿公與人談論的話語間聽出來。

「赴死」的心情

林欽煌結婚後，廖珠桂悶悶不樂，或許心情鬱結吧，有人招呼到龜山島旅遊，廖珠桂報了名，五月十九日那天登上「見取丸」準備到島上一遊。

孤懸宜蘭外海的龜山島，海象難測。據宜蘭文史工作者陳健銘考查，民國廿一年曾有一班「草蝦仔班」，演的是四平戲，全班盡是年輕女孩，被稱作「查某團班」到龜山島演戲，契約結束準備回宜蘭，船行到大溪岸口，忽然翻船，全班罹難。

廖瓊枝說，阿嬤告訴她，母親準備參加龜山島旅遊前，傳說剛有一班戲班要到

龜山島演戲，發生翻船意外。人云亦云，都說龜山島不安全，不可以去。

這傳說指的是否即廿一年這班「草蝦仔班」，無法考證。不過，宜蘭人常說，

「台灣行透透，龜山島還未到」，意思就是說如果有機會登上龜山島遊覽，那真是稀

有罕到的盛事。龜山島旅遊被如此傳誦著，廖珠桂堅持要去。阿嬤相勸無效，就罵

起女兒，她罵說，「欲死你家己去死，儂連囝仔都欲給我抱去。」阿嬤阻止廖珠

桂抱廖瓊枝一起去，廖瓊枝逃過一劫，廖珠桂卻搭上了那班死亡氣動船，與同船廿

五人命喪海底。那年廖瓊枝虛歲四歲，實歲二歲半，民國廿七年。

廿多年後，廖瓊枝有了第一個孩子，婚姻關係非常不好，廖瓊枝忽然懂得了母

親的心境。她說，那可能是一種「赴死」的心情吧。既然愛情、婚姻前景黯淡無

望，女人還有什麼想望呢？不如死吧，管它命運如何安排，早死反而早解脫。廖瓊

枝說，她相信母親那時的心情該是如此的，如此悲悽、絕然、灰暗、死冷。大浪襲

來時，廖珠桂心底驚駭之餘是否也有一絲無奈的苦笑？看淡命運的捉弄，嘲笑生命

的鄙賤，永遠逃避了生者的折磨與清醒的痛苦。

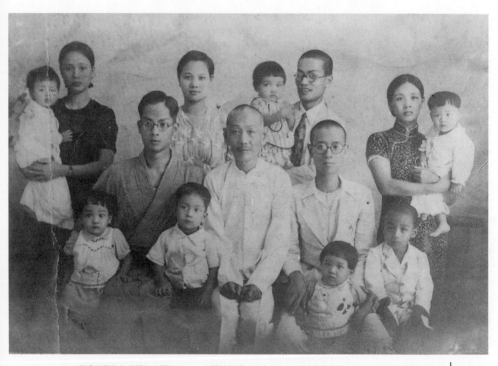

廖瓊枝僅有的幾張生父照片之一，父親林欽煌（大人左二）與其家庭合照，左一為父親正娶的太太。

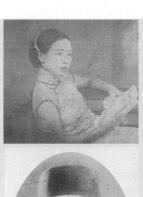

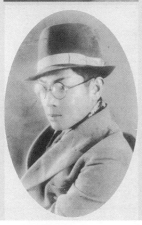

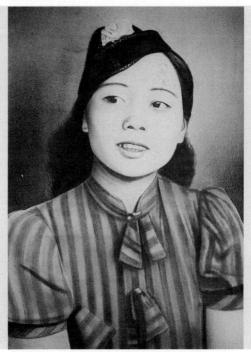

右：廖瓊枝母親廖珠桂。
左上：母親廖珠桂赴相館拍的仕女照。
左下：父親林欽煌二十多歲模樣。

追尋母親的形象

很長一段時間，廖瓊枝四處演戲，只要看到海水，就會哭。因為海水讓她聯想到生她卻棄養她的母親。

母親過世時，廖瓊枝太小，根本沒有任何形象。她說，談感情說不上，只是天性吧。別人都有母親，她卻沒有，小時候心靈一直有個黑暗的角落，所有關於母親的事都是聽阿嬤說來的，她揣想母親的形象，卻無影無蹤。很多年後，知道宜蘭有個龜山會，每年組團祭拜當年龜山島海難亡靈，消息放在心裡，卻一直沒有採取行動，她說，生活奔忙都來不及了，實在力不從心。那時連坐火車到宜蘭的錢對她來說都是一筆不少的數目，能省則省。她忍著見母親的心，一直到從新加坡演出回國，賺了一些錢，卅一歲那年，才到宜蘭尋訪母親當年船難後眾遺族設立的招魂碑。

那時，她帶著最小的兒子廖文庭，坐火車到頭城下車，依著一點點聽來的線索，頭城到大溪大約五公里路遠，廖瓊枝穿著高跟鞋，牽著四歲的文庭，沿路找碑址。頭城到大溪大約五公里路遠，路上並未鋪柏油，還只是碎石路，廖瓊枝走了數小時才找到。到了碑前，放聲大哭，既哭死去的母親，也在哭自己的命運。

凍水牡丹　廖瓊枝

這些年只要逢五月十九公祭日，廖瓊枝一定帶著全家人趕到大溪參與祭拜。對廖瓊枝一家人來說，廖珠桂是公媽位唯一的一位。

認父

至於廖瓊枝的父親林欽煌，發生告訴事件後，雙方真的完全斷絕往來，林欽煌從此像消失了一樣，與廖家完全沒聯絡。一直到廖瓊枝廿二歲那年，已經成熟到敢於面對自己的身世了，正好「龍霄鳳」戲班到基隆「基一戲院」演出，廖瓊枝升起了認父的念頭。

她託了阿姨口中住在基隆的一位姐妹伴「阿尾仔姨」，請阿尾仔姨帶她去找父親，看看父親的長相。但是阿尾仔姨並不熱中。她先是對廖瓊枝說，人家都不要你，你去看他做什麼？廖瓊枝送戲票給她，要她來看戲，也沒來。

奇怪的是，這位阿尾仔姨的女兒阿桃，當晚做夢，夢見一個女人站在房門口靜靜地一直對她微笑。第二天白天，阿尾仔姨帶著阿桃到戲院後台找廖瓊枝，廖瓊枝正在化妝，旁邊小斗櫃上放著廖瓊枝母親廖珠桂的照片；阿桃一看到那張像，跟她母親說，那女人就是她昨晚夢中的那個女人，「兩個生作攏共款呢！」這一驚，阿

尾仔姨立刻相信是廖瓊枝的母親託夢，要她一定要帶廖瓊枝去找父親的吧?!第二天，阿尾仔姨與廖瓊枝約好，真的帶她去找林欽煌。

相隔廿年，林家也有變化，三間樓已租給別人做旅社，林欽煌還是闊少，只是添了年歲。阿尾仔姨帶著廖瓊枝沿著聖王公廟往愛三路走，剛走到十字街口，迎面一位中年男子走過來，擦身而過。那男子走過，阿尾仔姨才對廖瓊枝說，那人就是你父親。

廖瓊枝只見著父親背影，看著他走進街角那家日本料理店，長相還沒看見，急得不知怎麼辦。阿尾仔姨不好當街叫住林欽煌，請料理店門口的洗碗工人進到店裡請林欽煌出來。林欽煌出來，看見阿尾仔姨，叫了一聲「內將」（日語大姐的意思），問有什麼事。阿尾仔姨輕聲地回說，「我帶一個人欲來見你，」林欽煌看了廖瓊枝一眼，不解，問說這是誰？阿尾仔姨這才跟林欽煌說，「這是你和阿珠仔生的那個。」

廖瓊枝說，她那時終於體會了戲裡兩個苦苦不能相見的人，一旦見面那一刻，〈吹介〉一起，演員捶胸頓足、呼天搶地的內心轉折；阿尾仔姨跟林欽煌說完，回過身跟她說「這就是你老爸」，她心一抽緊，萬般委屈湧上胸臆，淚水無法控制，耳邊像聽到〈吹介〉淒厲的喇叭聲響起，淚水立刻像流泉一樣嘩嘩流了滿臉，也不

凍水牡丹　廖瓊枝

052

管街上人來人往，「哭到呼呼叫」，不能自止。

抓住一點親情的濡沫

朝思暮想的親人一旦見面，廖瓊枝只是哭，什麼話都應不上來。廿二歲，廖瓊枝子然一身，僅有剛落地的大女兒跟在身邊，無依無靠的委屈千般萬縷湧上，她冀盼再抓住一點親情的濡沫。

林欽煌畢竟是中年性情、見過世面的人了。看廖瓊枝哭得悽慘，他漫過她的肩，拉她過來靠了靠，按按她的頭說，不要這樣哭，人那麼多，「歹看」。他要廖瓊枝先回去，說他會到戲班找她。

但後來第二天，林欽煌並未到戲班。連著七天，廖瓊枝一直等，也等不到父親的影子。

廖瓊枝說，她那時生氣起「番」，無論如何就要再見父親一面。所以又去找了阿尾仔姨，要阿尾仔姨帶她到那三間樓，親自上門瞧瞧。

阿尾仔姨拗不過廖瓊枝，只好帶她到愛三路去。但真到了附近，兩人又不好意思直搗龍門，借了對街人家的房子爬上樓頂，探一探對面屋裡狀況，沒瞧出什麼。

下樓來，廖瓊枝就說她要找「火炎仔」。這個外號是聽阿公阿嬤說的，廖瓊枝故意直呼父親的外號，惹來林欽煌妻子的疑懼；廖瓊枝也不管，也不自報姓名，只留下話，「就說基一戲院有人找他」，說完就走了。

聽說後來林欽煌與妻子為了「戲班的查某來相找」這事吵了一架。第二天，林欽煌帶著妻子到戲院後台找廖瓊枝，後台衣衫斗櫃上依舊放著廖瓊枝母親廖珠桂的遺像。廖瓊枝注意到，父親看到了那張相片。

她說，父親盯著照片瞧，好長一段時間。她也故意盯著父親看。好久好久，彷彿時光倒流又凍結，某些影像浮上父親的心底吧，廖瓊枝說，她看見父親雙眼有霧般的翳影，浮上了一層水光，臉上泛起了濃濃思緒。

「父母兩人曾是相愛的！」那一刻，廖瓊枝打從心裡這麼相信。可能只有這麼堅信，廖瓊枝才能替母親亡靈寬慰廿年縹緲陰界的不甘與杳然無蹤的年少純情吧。

林欽煌天性自命瀟灑，闊綽派頭，少年一段露水姻緣到底在他心底留有多少份量，只有當事人自知。廖瓊枝找到了父親，隔天到父親家吃飯，父親竟然只顧賭博，說要告訴她母親少年往事的允諾，忘得一乾二淨。有一次，廖瓊枝生活窘迫，寫信向父親伸出援手，也沒有得到即時幫忙。父女情分沒有重建，若干年後，同父

異母的妹妹穿針引線，善體人意，雙方才有聯絡。

向過去告別

林欽煌多年前去世，生前終於開口向廖瓊枝說「阿爸對不起你」。聽了這話，廖瓊枝只覺平靜，心底無波無瀾，沒有抱憾、懷恨，「過去的攏過去了。」翻過人生幾次浪頭，廖瓊枝也意會了生命無常因緣如夢，不再怨懟。

基隆廟口市塵依舊繁忙，六十年來更新發展，街角的日本料理店如今是西藥房，愛三路那棟三間樓仔已不是林家所有，廖瓊枝阿公阿嬤住的磚仔厝也不知蹤跡。廖瓊枝很少再回到聖王公廟，那天為了回憶錄重履舊地，站在愛三路與廟口十字街口，人影幢幢，她顯得如此嬌小脆弱。剎那間，好像看到一個三、四歲童駭天真的身影奔過街心，然後，影像變成在街口碰到父親慟哭失聲抽搖抖瑟的少婦身影，再一恍惚，已是一位六旬斑髮慈婦容貌，瘦小孤立，被淹沒在五光十色人群之中……。

時間以黑洞般驚人的消蝕力量吸走了所有回憶與過去，廖瓊枝站在街口，如此微弱，又如此巨大。她的生命史正待展開，告別基隆，走向台北。

第二章 阿公與阿嬤

「阿嬤一翻身，對著門邊阿公的牌位，神主牌拿起來就撞，」廖瓊枝完全記得阿嬤當時的每一個動作，一邊撞牌位一邊慟哭，「你做你死啦，放阮嬤孫仔這可憐……」

廖瓊枝兩歲半喪母，從此仰賴祖父母阿公阿嬤扶養。這段時光是廖瓊枝最卑微的歲月，年紀小，對世事毫無所悉，知道的只是三餐能否溫飽。不幸的是，連這最基本的需求都常常無法滿足。阿嬤與她感情深厚，嬤孫仔相依過了很長一段歲月，阿公也非常疼她，光復前壞日子還沒到，光復後阿公過世，生活頓失所依，生活的壓力籠罩了廖瓊枝的童年，讓她萌生抬不起頭的卑微感。

從基隆到艋舺

廖瓊枝說，阿公阿嬤並不是第一次結婚。阿嬤廖黃氏蘭曾嫁過一次，先生死後，才嫁給阿公廖阿頭。

廖黃氏蘭生作溫婉柔淨樣，但出身貧寒；以前人家生養不來，常把女兒送給別人收養，廖黃氏蘭被分給了有錢人家，先人曾是清朝官吏，家境不惡，廖黃氏蘭被收作養女，其實就是下女，平時煮飯洗衣粗活不斷，偶有洗不潔淨的衣衫被發現，必是一頓討打；過年過節炊煮大菜，輪不到享用，大灶剛炊好的甜粿粿角，必是偷撕點粿角來吃。

廖黃氏蘭出生的年代，民間仍流行纏足陋習，一九〇〇年日本總督府呼籲放足，成立「天然足會」，一九一五年禁止纏足，出生的女囡才得以免除這戕害女性足，

身心的束縛。廖黃氏蘭幼時仍纏足，後來「放腳」，但腳心腳背已變形捲曲，幼時廖瓊枝常看見阿嬤脫下鞋洗腳的模樣，宛若「芋粿蹺」一樣。廖瓊枝留存的阿嬤遺像，還看得到那尖縮的小腳。

廖黃氏蘭嫁給廖阿頭後並未生下一男半女，廖瓊枝的阿姨廖阿儉、母親廖珠桂也是分養來的，所以都叫阿嬤為「姨」而不是「媽媽」。廖珠桂落海死亡時，廖阿儉已出嫁，住在台北艋舺；廖阿頭正好幾天前跌落水溝，腳潰爛，躺在床上。鄰人來報廖珠桂的死訊時，廖黃氏蘭當場雙腿一軟，整個人癱在地上，嚎啕痛哭。

為了便於分擔父母照顧孫女的辛勞，廖瓊枝的阿姨廖阿儉接父母到艋舺照應。

辦完喪事，廖瓊枝與阿嬤搬到艋舺西昌街；阿公仍留在基隆廟口做生意，理由是，基隆做久了，「客面」較熟。阿公退了磚仔角厝，搬到聖王公廟邊沿街搭蓋的鐵皮屋租賃，逢週末假日才回艋舺與家人團聚。阿嬤在艋舺幫傭洗衣貼補家用，洗衣時，就把襁褓中的廖瓊枝揹在背上。

那時，阿公阿嬤已是六十上下年紀，阿嬤用船公司賠償金辦完喪事的餘額，收養了一個十七歲的女孩，廖瓊枝稱她阿嬸——廖阿春。阿嬤的想法是，萬一兩個老人不在了，還有人可以繼續照顧廖瓊枝。

阿嬸身形瘦弱，聽說也是窮苦人家，父親嗜賭，沒錢養家，就把女兒出賣。廖

阿春初到廖家，因為身體不好，阿嬤費了一番心血調養，未料十八歲那年，她就偷跑；後來身上發了一些奇怪的疹子，才回頭找阿嬤幫她醫治。廖瓊枝說，阿嬤生氣看破不想認了，是阿姨勸說，才又留了下來。等阿嬤身體較好，她又說要跟一個阿叔結婚，阿嬤說不行，分進來就是要傳廖家香火，除非男方願意入贅。就這樣，阿嬤、阿叔結婚，兩人算來都入了廖家。

但阿嬤、阿叔心中可能不這麼想，結婚不久，兩人就「相氓走」。廖瓊枝印象很深，她說，她七歲左右，那天晚上，阿嬤一直哭，哭了很久，她迷迷糊糊醒來，坐在門口埕，對著阿嬤說「姨仔、姨仔，你免哭啦，阿春仔明早就會轉來啦。」結果天一亮，阿叔阿嬤真的回來了。

阿叔平日拉牛車載貨維生，那天清早幫人拉牛車，從車頂跌下來，雙腿不能動。問神明指示，神明說「犯了公媽女陰」，阿叔阿嬤趕回到艋舺向廖瓊枝母親廖珠桂靈位燒香道歉，又請了符仔仙唸咒，對著腳畫得「花漉漉」一片，點香拜拜，阿叔的腳才好起來。

廖瓊枝說，她叫阿嬤「姨仔」就是被阿母附身啦！神明說犯公媽「女陰」就是指她母親，她母親懲罰了阿叔阿嬤不守承諾。不過這次事件後不久，阿叔阿嬤還是又跑了。

感染瘧疾

廖瓊枝在艋舺住到八、九歲。一九四三年（民國卅二年）太平洋戰爭日緊，台灣全島開始遭受聯軍攻擊，轟炸不斷，廖瓊枝已經入國民學校念到第二年。第一年功課很好，常拿第一名；到了戰爭末期，城裡城外天天躲空襲「彈水雷」，水雷聲一起，全部的人都要躲防空壕，上課中斷，她的功課一落千丈，落到十名以外。

民國卅三年日本政府發表「都市住民疏散要綱」，強迫台北、基隆、台南、高雄住民疏散鄉下，國校第二年尾，廖瓊枝一家被「疏開」到員林，才剛到員林就染上戰爭期間台灣中部大流行的瘧疾。先是阿嬤染上，症狀較輕，接著是廖瓊枝，可能年幼抵抗力差，症狀嚴重許多，全身發寒或發熱，冷起來，「從腹肚一直起來」，幾件棉被也蓋不暖，若發熱，「歸身軀汗一直拼流」，流不止。

廖瓊枝常因高燒出現幻影，然後就發狂「哈喝」（喝斥）。有一次看見床尾烘爐上面，牆面有三個人頭，一個老阿公仔、一個老阿婆，和一個囝仔。每次都亂喊一頓，每次都被阿嬤殯行列，頭一個披麻戴孝的是阿春仔阿嬤；再一次看見床尾烘爐上面，牆面有三個說亂亂講。

但是阿公也出現幻影。阿公從基隆來到員林，也得了瘧疾，症狀同樣不輕，有一次喊著廖瓊枝阿姨的名字：「阿儉仔緊來、阿儉仔緊來，人在給我鋸腹肚，緊來救我啦。」廖瓊枝被嚇得不敢靠近半步，阿嬤出去拿藥時，她只敢蹲在草厝外邊，不敢一個人跟阿公待在屋裡。

疏開不過半年，日本宣布投降，阿叔阿嬤到員林接祖孫三人回去。阿叔阿嬤兩人坐有位的座車；生病只能躺、坐不起來的阿公被放在貨車廂，阿嬤、廖瓊枝兩人也坐貨車廂地上，一路搖回台北。

阿公驟逝

到台北後，祖孫三人被安置在中和圓通寺山腳下。那間草厝所在正是今天圓通寺山腳「國軍台北忠靈塔」的位置。民國卅五年前後，圓通寺一帶仍未開發，中和一帶住宅不多，到處都是稻田、雜草；圓通寺山路兩旁一兩戶人家，廖瓊枝住的破草厝是其中之一。

那是簡陋的可以的土埆厝，屋頂還是鋪稻草的，三間相連，除了廖家，尾間還住了另一戶。附近幾無人煙，只有山泉汩汩奔流，流下來的天然淨水匯聚成一汪

凍水牡丹　廖瓊枝

062

小池，就在草厝上方不遠，正好供應飲水。

廖瓊枝與阿嬤因瘧疾未完全痊癒，身上殘留水氣，十分浮腫。住在西昌街的阿姨把兩人接到艋舺，用苦茶油炒飯。吃了幾天果然有效，身上的水氣漸漸消去。

一天早上，阿嬤醒來，忽覺「心肝頭足艱苦」，想回山上。祖孫兩人由阿姨帶著，坐一號公車，坐在東街街尾，換渡船回中和。在渡船頭等船時，一位住在圓通寺更上面的鄰居正好過來，看見廖瓊枝祖孫兩人，就說，阿婆阿婆，你阿公仔死了⋯⋯。一聽阿公死了，廖瓊枝當下放聲大哭，但阿嬤卻探向路邊摘了一朵紅花往頭上插。這奇怪舉動原來是，阿公阿嬤兩人少年時吵架，阿嬤曾說，「以後你若死喔，我才給你穿紅衫、插紅花。」這本來是氣話，卻成了讖語。

阿公死得突然，祖孫兩人回到草厝，只見斷了氣的阿公嘴角有血，枕頭邊一支剃頭刀；掰開嘴巴，阿公的舌頭「一崚一崚」的，不知究竟發生了什麼事。

廖瓊枝說，或許阿公是久病厭世割舌自盡，也可能不是。她不懂，也沒有人去弄懂。出山時，沒錢購棺木，就把神桌拆來當作床鋪的桌面作底，買幾塊薄板四周釘封，嬤孫仔兩人加上阿叔、阿嬤，和阿叔那邊親戚一兩名，合力把阿公扛上山頭。沒有鼓吹、陣頭，只有一位師公前引，掩埋的地方沒有立墓碑，兩塊磚頭抵著，將就埋了。

連坐渡船的五毛錢都沒有

阿公死後，廖瓊枝與阿嬤的苦日子愈發窘迫。阿叔阿嬸自顧自搬走，沒有人養家，留下的幾畦菜田，紅鳳菜、肉豆、番薯葉、蘿菜、水芋是祖孫兩人唯一食物來源。菜葉發長速度不夠快，常常祖孫兩人吃完了，新葉還沒長，阿嬤只好叫廖瓊枝到西昌街找阿姨，討一些米飯、番薯回來度飢。

圓通寺到艋舺不近，以前有一點錢還可以坐渡船、巴士，後來連渡船的五毛錢都沒了，如何去？阿嬤想了辦法，她帶廖瓊枝爬到圓通寺，順著手勢，指給廖瓊枝看龍山寺的位置。民國卅五年，新店溪兩岸平坦一片，沒有房舍，也沒有高聳堤防，新店溪蜿蜿蜒蜒從古亭流向雙園一帶併入淡水河，經過艋舺，再向大稻埕、大龍峒方向流去，遠方的觀音山清晰可辨，龍山寺重重疊疊的屋宇也分明可見。阿嬤告訴廖瓊枝，順著「昭和橋」（今「光復橋」，連接板橋與萬華）過去就是艋舺。廖瓊枝於是抓著方向，從圓通寺山腳出發，沿中和、板橋這岸的新店溪畔走，邊走邊問。

早上八點出門，走到西昌街，已經快十一點。阿姨看見十歲的廖瓊枝來，一定

凍水牡丹　廖瓊枝

064

留她吃午飯，然後裝一便當的米，帶她去到以前的「歡慈市街」買番薯，再偷偷塞

幾塊錢給她，才送她坐車回家。

這長長的一段路，如果是夏天，天色暗得晚，回到中和天色尚明。如果入秋

了，日頭變短，回到中和山腳下，天色蒼茫，已是「暗分」時分。剛好附近有一片

墓仔埔，廖瓊枝每次經過都嚇得不得了，為了壯膽，她就一直喊「阿公啊，你就給

我保庇，阿公啊，你就給我保庇……」，這一路喊一路跑，才趕緊通過回家。

一隻拿「跙跙」的黑雨傘

這樣的日子過了一段時候。有一天，逢端午五日節，從艋舺阿姨家拿回來的米

吃完了，番薯也吃光了，屋外的番薯葉、蕹菜還沒發長，只剩芋梗。阿嬤採摘下

來，想下鍋才發現，家裡沒油也沒鹽，阿嬤叫廖瓊枝到山腳小店向人家討了一撮

鹽，煮好的芋梗沾著鹽水來吃，免得「膨風」脹氣，勉強裹腹。

芋梗帶汁液，有刺激性，嘴腔容易刮傷，廖瓊枝平時根本不敢吃，那天實在餓

了，只好吃。吃了幾口，果然嘴巴被「咬」，小小年紀受不了又痛又難過，跑到草

厝外蹲著哭，一邊哭一邊想念阿公在世的日子，哭說「阿公啊，我嘴疼，阿公啊，

我嘴疼。」忽然，她看到阿春仔阿嬤從山腳上來，綰著菜籃，好像裝著東西。廖瓊枝好高興，跑進去跟阿嬤說，阿嬤阿嬤，阿春仔來了，不知綰什麼物件來了。阿嬤出來手倚著門口看著阿春上山的方向，一會兒，跟廖瓊枝說，伊可能去山頂那間土地公廟拜拜，拜好了，可能會拿一些來給我們嬤孫仔吃。廖瓊枝、阿嬤兩人就在草屋等。

一直等……

結果，阿春仔阿嬤從山頂下來，一隻黑雨傘拿「趖趖」（斜斜），斜向草厝這邊，人躲在傘後，裝作沒看見，就這麼直接往山下走。

廖瓊枝看見阿嬤沒入門，直接走了，急著回草屋向阿嬤說。一聽講，阿嬤也出來看，果然看見阿春仔真的朝著山腳，黑色傘影半遮半掩下山，一點沒進門看看嬤孫仔兩人的樣子。「阿嬤一翻身，對著門邊阿公的牌位，神主牌拿起來就撞，」廖瓊枝完全記得阿嬤當時的每一個動作，一邊撞牌位一邊慟哭，「你做你死啦，放阮嬤孫仔這可憐……」，那哭聲像《英台哭靈》一樣慘烈，到今天談起這幕，廖瓊枝還是無法抑止地會流下淚來。

在廖瓊枝的記憶裡，阿嬤說話輕聲細語的，雖然貧困，言行舉止還是很閨秀，從沒有大聲說過什麼。那次，阿嬤拿起牌位撞，撞得心驚激動，廖瓊枝在一旁看得

凍水牡丹　廖瓊枝

中和圓通寺附近是廖瓊枝幼年時期住過的地方。當時草茅為屋，經常三餐不濟，留下窮苦挨餓的記憶。（林雲閣攝影）

都呆了，她也跟著哭得好悽慘。

離開圓通寺

廖瓊枝說，算起來，阿嬤命也不好，只有阿公在世那幾年享了點福；其它時候艱苦過日，晚年還拖帶她這個苦命囝仔，經常餓肚子。阿嬤那回上山，果真是拜拜，經過山頂鄰家，還進去拿了些粽子打算送別人吃，「就是不給阮嬤孫仔吃，」廖瓊枝大嘆一口氣。這種苦，在廖瓊枝心中留下沉重的記憶。

廖瓊枝常回圓通寺，每次經過忠靈塔，指著當年草厝的位置，形容起阿嬤如何自顧自下山，不管他們嬤孫仔兩人死活那一幕……一定會哭。她說，她自小愛哭，身形瘦，個性嬌弱，膽子又小，加上貧窮帶來的壓迫，卑微感更重。阿公阿嬤想盡辦法想讓廖瓊枝過得如一般人家，但命運捉弄，廖瓊枝「落土歹八字」，阿公阿嬤也無力照養她這個孤孫女。

圓通寺悽慘的日子過了一年，艋舺阿姨看這不是辦法，決定把嬤孫仔兩人帶到台北，租在西園路二段頭，展開廖瓊枝少年另一段歲月。

第三章 西園路的記憶

廖瓊枝記得很清楚，枝仔冰一支的本錢是八分，賣價是一角，一塊錢可以批發十支，賣完了就可以賺兩角。就這樣，廖瓊枝開始沿街做起生意。

西園路二段卅九巷十六號，如今是一片空地，四周圍鐵皮包著，裡面一片空曠，鄰近偌大的地方加起來大約有近千坪，不知空著做什麼。

今年七十八歲的廖瓊枝的阿春仔阿嬸世居西園路一帶，她斬釘截鐵的說，那片地是艋舺昔日郊商「金義合」家族的地，可能打算另作用途或賣給建商了。廖瓊枝十二歲搬到西園路，一住數十載，中間雖也曾搬到三重、或跟著戲班到處演出長年不住家裡，但西園路與她的淵源最深，進入歌仔戲班的因緣就在西園路。

台灣第一個商業劇場

艋舺地區是台北盆地僅次於新莊之後，由漢人開拓發展的第一個河埠型的商業聚落。清中葉之後，艋舺就是全台「一府二鹿三艋舺」的首富地區之一，郊商雲集，帆船直抵津口，市況繁忙，以龍山寺、新興宮（媽祖廟）、祖師廟為三大信仰核心發展起來的市街，包括今貴陽街、廣州街、西園路、桂林路、西昌街一帶被環河南路包裹起來的一大片區域。歷二百多年的發展，空氣中仍殘留著古老味覺，不少老行業、老商號、老建築像老靈魂一樣鎮守街衢，斑駁蒼老的痕跡寫著背後渾重的歷史。

清晚期，艋舺的地位已不如新興的大稻埕、大龍峒。日本據台後，興建台北城，城內新式建築日新月異，城外艋舺、大稻埕一帶為台灣人居住生活空間，市景仍忙，人口密度依舊很高。一八九五年據台首年，日本政府就在城內興建第一座演藝場所「浪花座」，專供日人集會與娛樂之用。而後「台北座」、「十字座」、「榮座」（位於西門町，萬國戲院舊址）陸續成立，商業演出活絡，常演歌舞伎或中國京劇。

台灣人也開始有了商業劇場。第一個專供台灣人看戲的戲院是一九〇九年興建於大稻埕、今台北後火車站附近的「淡水戲館」，後來商界聞人辜振甫的父親辜顯榮於一九一五年買下，改名為「新舞台」；演出內容以中國內地來的京劇或本地各種劇種，包括新興的話劇「新劇」為多。一九二〇年左右，歌仔戲成熟並進入戲院演出，「新舞台」是台北城最重要的演出場所。

日治晚期，台灣市鎮街貌新舊雜陳，居民百姓生活文娛活動也中洋合璧，磚瓦建築洋樓紛起，報刊、出版、演藝、文學、酒肆花樓活動熱烈，艋舺一帶就有「萬華戲院」（已拆）、「芳明館」（已拆，位華西街）為主要表演場所。淡水河沿岸河堤仍低，河岸濕地菅芒綽綽，水域遊艇穿梭，第一、二、三水門外仍是居民閒步蹓遊的好去處。這番景致直到光復後仍未改變，堤岸外每至黃昏，小吃、雜藝眾陳，

講唱表演；河裡溪魚水族活躍，河邊景觀令人心曠神怡。

打赤腳叫賣枝仔冰的女孩

廖瓊枝十二歲搬到西園路，時民國卅五年（一九四六年）。卅巷蜿蜿蜒蜒，縱向對著淡水河岸，家門口是一條大圳，通向河邊；住宅蓋在兩旁，圳上有簡易水泥橋墩供兩邊人家來往。圳溝並不寬，兩邊人家夏夜通常愛坐在橋上乘涼開講。廖瓊枝從中和搬到西園路，坐的是牛車，家當寒愴，只有幾席棉被而已。

搬到西園路，廖瓊枝孫仔兩人還是生活無著。鄰人看他們可憐，有人就拿了一只木箱、一條面巾，再拿一塊錢作本錢，跟廖瓊枝說可以去賣枝仔冰賺點錢。廖瓊枝記得很清楚，枝仔冰一支的本錢是八分，賣價是一角，一塊錢可以批發十支，賣完了就可以賺兩角。就這樣，廖瓊枝開始沿街做起生意。

她早上先起來賣油條。油條店在龍山寺廣州街附近，以前炸油條店不多，為了早一點批到貨，廖瓊枝必須早起到那家店排隊等候。早晨天還濛昧，廖瓊枝走在靜悄悄的馬路上會害怕，阿嬤就陪著她，從西園路到廣州街。如果到店門口看見有人排隊，阿嬤就回家再睡一會兒；如果一個人都沒有，阿嬤就會刻意陪廖瓊枝等一

等，等到有人來了，阿嬤才轉身回家。

早上批到了油條，縮在木箱裡沿街叫賣，艋舺一帶居民眾多，很快就可以賣完，然後回家吃稀飯。等日上三竿了，就出門叫賣枝仔冰。

如果是夏天，天氣炎熱，馬路上柏油燙得出油一樣，廖瓊枝那時打赤腳，踩在柏油路上一趟一趟的走，燙得她難受。如果冬天，就改賣「燒炸粿」、「腳車藤」、「馬腳炸」，天氣冷，是另一種痛苦。廖瓊枝說，她那時還很「幼嬰」（才十二歲嘛），沿路叫賣，如果經過西園路家，一定跑進屋裡讓阿嬤抱一抱，撒撒嬌，然後才肯再出去叫賣。

那時艋舺戲院、芳明館等戲園（戲院）常演歌仔戲，廖瓊枝就跟許多小孩子一樣，趁著戲院演出結束前十幾分鐘故意拉開布簾讓人免費看尾段戲，以吸引觀眾明天買票入場的習慣，兜賣到戲院附近如正好要散場了，她就刻意等在門口，等票口一拉開，就鑽進去看幾分鐘，看到結束才甘心再繼續叫賣。

人窮被人欺

有一次，華山地區迎鬧熱，西園路附近的歌仔戲子弟社「進音社」找人幫忙拿

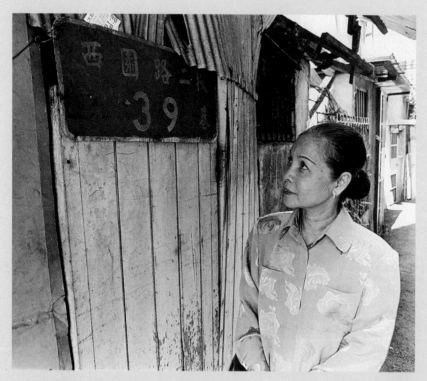

台北市西園路是廖瓊枝幼年時期的住處,當時的她,夏天赤腳賣冰棒,冬天賣燒炸粿,生活艱苦。這裡也留有廖瓊枝唯一一段最純真卻無緣的愛情故事。(林雲閣攝影)

繡旗，湊陣頭人數。廖瓊枝幫忙舉旗，跟著拜拜陣頭遊街，扛了一天，賺了五塊錢。這對平時只能賺兩角、五角的廖瓊枝來說，實在是天文數字。

從有意識以來，廖瓊枝就過得窮，身上僅有的衣服是光復前國校制服；小時穿嫌大，後來身高抽長了，還是只有這件洗到泛白的制服，而且已褪到膝蓋頭了，短得可以了。

廖瓊枝賺到五塊錢，高興得不得了。阿嬤也看她難得這麼高興，看看孫女破舊的衣服，心疼，就想利用這額外的收入幫廖瓊枝做一件衣服。她帶著廖瓊枝到布行剪了一塊花布，請前房鄰長太太鄰長嬤裁縫；因為沒錢付裁縫費，用的是「交換工」的方式，也就是，鄰長嬤做衣服，阿嬤幫鄰長嬤洗衣服，這樣交換勞力，省去了工資開銷。

阿嬤帶著廖瓊枝到鄰長嬤家的時候，正好鄰長嬤要出門收配給米的錢。阿嬤看廖瓊枝沒事，就建議讓小孩子去收，讓鄰長嬤可以趕快做好衣服；鄰長嬤也說可以，就寫了字條，交代廖瓊枝每家每戶都要去收回來。

可是廖瓊枝收回來的錢，交代廖瓊枝每家每戶都要去收回來。

可是廖瓊枝收回來的錢，鄰長嬤清點，發現少了五戶。這五戶的錢哪裡去了？廖瓊枝搖頭說她也不知道。阿嬤想，人家看我們窮，一定懷疑把錢私吞了，這跟她平時告誡孫女的教訓完全不同，卻無法取信外人，只好當著鄰長嬤的面用打的。阿嬤

一直逼問，廖瓊枝還是咬口說沒有，阿嬤一直打，廖瓊枝一直哭，鄰居靠過來，有人建議到三聖公廟卜杯問神，看到底有沒有偷。到了壇前，卜杯落地，居然連應三個聖杯，表示這小孩真的拿了錢。這更不得了了，阿嬤抓起廖瓊枝打得更兇，一路狠打到家，廖瓊枝痛得鑽進床板底下，阿嬤拿了竹篙把她「攪」出來，還是一直打。

廖瓊枝的哭聲震驚了鄰人，偎近過來的人愈來愈多，有一位識字的賣茉婦人叫「阿治」的，看小孩被打成這樣還不招認直覺有異，就拿起字條研究一下，發現鄰長姆自己寫錯了，「五鄰」寫成了「五人」，多算了五人，當然少了五份！

委屈平反，廖瓊枝嬤孫仔兩人抱頭痛哭，廖瓊枝說，那是她第一次意識到「人窮被人欺」的苦，這個陰影從此深烙在她小小年紀心中。更氣的是，人間不幫忙就算了，連平時常去拜拜的廟都欺侮她，她氣得往後再也不進三聖公廟。

相依為命的阿嬤離世

在西園路住到十四歲，阿叔阿嬸搬回來同住，又因為窮，吃了一頓委屈。那時家用靠阿嬸夫妻兩人，可是脾氣不好的阿嬸常給廖瓊枝臉色看，吃飯時夾了一點

菜，阿嬤的白眼就掃過來。阿嬤心疼孫仔「吃人的白目飯」，只好拜託西昌街的阿姨幫廖瓊枝找份工作。阿姨介紹廖瓊枝去賣紅豆湯；平時幫忙洗碗、端湯做生意，晚上借住老闆家，不領薪水，但至少不用住在家裡吃閒飯，瞧阿嬤的臉色。廖瓊枝只好暫時離開西園路，離開阿嬤身邊，十四歲就去依靠別人家過活。

已經七十初頭歲數的阿嬤，身體一天天虛弱。她平時帶有哮喘，冬天時，半夜常咳個不停。廖瓊枝小小年紀就很會拜拜，她說到廟裡就是求神保佑阿嬤身體康復，因為她知道阿嬤是她唯一依靠，不能離她而去。

可是這樣的祈求終究無法讓阿嬤長生不老。廖瓊枝搬到紅豆湯店後，阿嬤就開始生病，她三天兩頭回西園路看阿嬤，只見阿嬤病體愈來愈沉。

最後一次回家，阿嬤跟廖瓊枝說，「阿枝仔，我若死，你足可憐的呢⋯⋯」說這句話，嬤孫仔兩人都哭了起來。廖瓊枝說，阿公過世前，從員林回到中和山上祖孫三人坐在貨車廂裡，記得阿公對阿嬤說，「我若死，恁就足可憐了。」結果回去不久阿公真的就死了。阿嬤也這麼對阿嬤說，廖瓊枝心生不祥之兆，哭得更難過，阿嬤只能安慰著說，「憨孫，你不免哭，阿嬤若死，會給你保庇，會隨在你的身軀邊給你保庇啦。」不出幾天，阿嬤真的就過世了。

一 人獨自守靈

過世的阿嬤，草草鋪就在地上，廖瓊枝燒著「腳尾錢」。夜色漸攏，鄰里漸安靜下來，空空的廳房只剩廖瓊枝伴著阿嬤的遺體。阿嬤阿叔都睡了，廖瓊枝全身僵硬；因為太害怕，恍惚間，看到阿嬤的腳板會動，廖瓊枝嚇得尖叫出來，把鄰長、鄰長嬤都吵醒了。眾人來看，才知道阿嬤讓一個小小孩子孤零零地守靈。鄰人看不過去，說了阿嬤幾句，才叫廖瓊枝趕緊去睡。

到出山那天，廖瓊枝扶棺痛哭，她還記得她小小年紀，哭喪本領比大人還高，哭說自己身世可憐，沒父沒母，如今又沒有阿嬤，往後日子如何過下去……「哩哩碌碌」，好像「竹篙逗菜刀」，「一掛像肉粽那麼長」。如今想來是好笑，但當時真的悽慘，阿嬤不知是故意還是無心，連著兩頓都沒叫廖瓊枝吃，廖瓊枝從守靈那晚到隔天辦完喪事，肚子是空的。空腹的感覺加上親人離世的悲戚，廖瓊枝放聲痛哭，好似哭盡了委屈，哭乾了她的童年。

西園路的前段回憶，就在阿嬤離世後畫上句點。賣枝仔冰的孤苦生活，也慘不過親人離世。嬤孫仔兩人相依為命，走到盡頭，十四歲的廖瓊枝孤零一身，開始另一段更漫長的飄零。

第四章 進音社的因緣

聽說學了戲,到登台時候,社團會送每人一雙繡花鞋,這樣她出門賣油條時候就不用赤腳被「點仔膠」燙得發痛。為了這雙繡花鞋,她苦苦哀求阿嬤,阿嬤最後才答應。

廖瓊枝出生的年代，正好是歌仔戲開始走紅於市場的時候。民國十年，歌仔戲成熟發展爲大戲，光復前登上第一次高峰，正好是廖瓊枝出生前後的事。

根據學者調查，歌仔戲成型迄今不過百年。這一百年光陰，歌仔戲快速發展，經過幾個階段，光復前已有一、二代名伶。

歌仔戲發展源起

最早，約清末晚期，移民來台的漢人運用閩南小調，借用車鼓等遊藝小戲身段，發展了一種「落地掃」、「歌仔陣」演出形式，也就是直接在草地上或簡易的竹台上娛樂演出。當時唱的曲調以〈四空仔〉爲基礎，慢慢發展出〈古七字仔〉、〈賣藥仔調〉等曲調。

這些曲調通俗好聽，閩南語語言親切易懂，親和人心，很快地，就在宜蘭漳州移民區盛行開來。學者考證，宜蘭一帶最早傳授「歌仔」有名可考的人包括歌仔助、陳三如、鱸鰻獅，他們在宜蘭教授子弟班唱歌仔的年代，約一八九○年至一九一一年間（日治初期，民國前一年左右）。

宜蘭的歌仔調很快傳入西部平原。不使用閩南語，但較早盛行於台灣的流行劇

種北管亂彈、七子戲、梨園戲、九甲戲班，發現老百姓喜歡聽歌仔，開始學習七字調。宜蘭以外地方，教授歌仔的人愈來愈多，如台中人林三寶教《山伯英台》、陳英宗、廖彩雲、吳成佳、溫紅土等人都有教唱或演出紀錄。歌仔調的音樂經過傳播發展，較幾年前豐富，舊七字調已發展出來；表演身段也吸收大戲養分，與車鼓的腳步手路漸有區分。

歌仔戲成為獨立劇種，也就是「成熟期」，大約在一九二○年前後（民國十年前後）。大陸歌仔戲文獻資料指出，廈門台籍歌仔戲藝人賽月金說她小時候住在新莊，台南戲班「丹桂社」到新莊演出（一九一七年），就唱了歌仔戲。一九九七年過世的台灣歌仔戲前輩藝人蕭守梨，接受訪問時也指出，一九二三至二四年他待過南部戲班「招勝社」、「雙鳳社」、「牡丹社」、「丹桂社」，都是日演大戲，夜戲改唱歌仔戲。

這些戲班可能都是北管亂彈或四平戲班，因應時代潮流與民眾的喜好，融入歌仔調，甚至改以歌仔調演出傳統戲碼。於是，歌仔戲終於從小戲型態，吸取其它劇種養分、發展為獨立、新興的一門戲。這時歌仔戲的唱腔內容已有〈七字仔〉、〈大調〉、〈倍思仔〉、〈雜唸仔〉、〈串調仔〉、〈吟詩〉這類，歌仔戲通稱作「老調」的一系列唱腔。加上吸收南北管而來的〈緊疊仔〉、〈陰調〉、〈將水〉，愈形豐富。

商業劇場興起

日治時代商業劇場興起，台北「新舞台」、台南「大舞台」在一九二〇年初期就有歌仔戲演出紀錄。《新竹市戲院誌》記載，一九二〇年代最古老的「新竹座」演出內容主要就是歌仔戲。日本學者片岡巖在一九二一年記載《台灣風俗志》提到的台灣流行劇，還未見歌仔戲；但到了一九二七年，台灣總督府重新調查，台灣各州廳數量最多的劇團首推布袋戲，其次亂彈，排名第三的居然就是歌仔戲。短短數年間，歌仔戲以銳不可擋的初生之犢之勢，後來居上，職業戲班新竹「拱樂社」（共樂園？）、香山「小錦雲班」、北投「清樂社」、新莊「如意社」，以及業餘子弟社，均如雨後春筍，遍布全台，蔚為盛況。

這一時期的「成熟期」，產生了歌仔戲第一代藝人。文獻上有名字的有磚仔角、寶鳳仔、溫紅土、賽月金、呂秀等人。《蕭守梨生命史》引述蕭守梨的話，磚仔角是小生，寶鳳仔是武旦、青衣；寶鳳仔有「台灣的梅蘭芳」之稱，歌仔調、腳步身段都很好，「做戲做到很出名」。這些藝人不是出身落地掃，就是走唱賣藝，也有藝旦出身；當時的藝旦除了演唱南管，也流行唱歌仔調。

凍水牡丹　廖瓊枝

幾年前，廖瓊枝曾拜訪過呂秀，當時呂秀已八十多歲。廖瓊枝說，呂秀原在台中唱歌，也演歌仔戲，後來被唱片公司挖掘灌錄唱片，台南人蔡祥把她們這班請到「共舞台」演出一檔，甚受歡迎，於是簽約合作，並教她們改穿戲服（在這之前穿的很像「落地掃」，只是民間衣服改裝而已）。廖瓊枝認為呂秀是歌仔戲第一代女演員，而且也是首先改穿傳統戲服的。

歌仔戲的第一次高峰

民國廿年起，歌仔戲邁入第一次高峰，當時的著名藝人有蕭守梨、蔣武童、喬財寶、小寶蓮、謝蘭芳、宜蘭笑仔、愛哭瞇仔、戽斗寶貴等。他們接受傳統歌仔戲訓練，其中不少受到京劇老師影響，比如蕭守梨、蔣武童、喬財寶，就是跟著來台上海京劇藝人王秋甫接受京劇基本功訓練。其它有的出身歌仔戲子弟班，有的出自草地班。民國廿一年，蕭守梨糾合全台名伶到台北最有名的「新舞台」登台，這批第二代藝人當時都二、三十歲上下年紀，表演能量旺盛，叫好又叫座，是光復前歌仔戲第一波高峰的見證與實踐者。

這些人跟今天我們熟悉的歌仔戲演員已經連結了起來。比如，蔣武童是著名小

進音社的因緣

083

生唐美雲的父親、喬財寶是廖瓊枝的啓蒙老師、戽斗寶貴仍住在埔里。當年的廣告
海報、戲單，今天都還可見，見過他們演戲的老人家也許還不少。

廖瓊枝出生時，正是蕭守梨率蔣武童、喬財寶、小寶蓮、謝蘭芳、宜蘭笑仔在
「新舞台」戲院演出當紅年分。只是這樣的榮景迭遭知識分子以傷風敗俗、淫蕩乖
謬等指責大舉撻伐，呼籲日治當局加以取締禁演的呼聲高唱入雲。

不過，不待知識分子展開消滅歌仔戲的輿論發揮力量，第二次大戰起，歌仔戲
自然跟著銷聲匿跡，沉潛不彰。一直到光復後，全台演戲活動才再度活躍，歌仔戲
也再度復甦，並且以更高的能量攀向第二次高峰，也就是歌仔戲發展史上最重要的
「內台戲時期」。廖瓊枝投入歌仔戲這行，正好處於光復前後分水嶺上，接續了歌仔
戲最風光的一頁，卻也親身見證了歌仔戲的興盛與衰頹。

歌仔戲的全盛時期

光復後至民國四十年間，是歌仔戲全盛時期；；全台職業歌仔戲班估計超過三百
團，一年三百六十五天不停輪流於全台戲院演出。業餘社團也全面復甦，廖瓊枝估
計，業餘子弟班也有二百團左右，她所住的西園路附近的「進音社」就是其一。

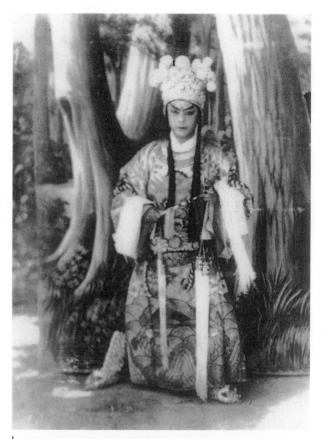

廖瓊枝的習藝過程除了接受三年四個月正式坐科訓練之外,也接續了歌仔戲
從京劇汲取養分的再傳師資培養。圖為歌仔戲早年名角喬財寶,師承京劇演
員王秋甫,專擅花臉、武生,廖瓊枝入「金山樂社」時曾隨其習藝。

廖瓊枝十二歲搬到西園路，白天賣枝仔冰、燒炸粿，晚上「進音社」糾集愛戲的民眾唱歌仔戲，廖瓊枝常去看，聽久了，居然也會唱。一天下午，天空落雨，沒法出去做生意，她在家裡哼哼唱唱，唱起歌仔調〈將水〉。

〈將水〉是取自南管曲調的腔調，起頭聲調高揚，拖音「呀耶呀──呀呀呀，呀耶呀」一聲疊一聲，節奏快速，用來表達憤懣不滿情緒，或陣前點兵軍戈待發的渾雄氣勢時使用。廖瓊枝從「進音社」聽來的是《秦世美反奸》的一段。

「秦世美」或作「陳世美」，就是眾所周知的秦香蓮尋夫、包公鍘駙馬的故事。

歌仔戲吸收秦香蓮這齣戲，但劇情演變有所不同，破案的關鍵變成：香蓮上京尋夫，陳世美不認，香蓮母子流落街頭，適包拯出巡經過，馬頭王爺喝令民眾閃避，香蓮母子躲在橋下，包拯官轎經過橋墩，馬匹嘶鳴不肯過橋，包拯令隨從察看異狀，搜出了香蓮母子三人，一問之下，才知駙馬爺負心變節原委。故事發展下去還變成，包拯帶著香蓮母子進宮面聖，皇帝收香蓮為義妹，並賜東牌劍令，囑她可以當堂親自質問陳世美。香蓮帶著劍令審問陳世美時，就是用〈將水〉唱著「呀耶呀罵聲──呀呀呀──罵聲冤家太絕情……」

為了一雙繡花鞋

那天下午，廖瓊枝在屋裡唱這段〈將水〉，聰明伶慧的她改成了「咿耶咿罵聲——咿——罵聲阿爹太無情……」，從未見面的親生父親成了負心的男主角。

這段唱腔被剛好經過後巷的進音社的成員聽到，那人就走進門，向廖瓊枝的阿嬤說，這囝仔這麼會唱，讓她來跟我們學歌仔戲。

阿嬤本來不肯。她說，孫女早時要早起賣油條，晚上學戲學那麼晚，早上會爬不起來，不好。

可是廖瓊枝卻想著，聽說學了戲，到登台時候，社團會送每人一雙繡花鞋，這樣她出門賣油條時候就不用赤腳被「點仔膠」燙得發痛。為了這雙繡花鞋，她苦苦哀求阿嬤，阿嬤最後才答應。

進音社只是業餘社團，廖瓊枝初初學歌仔戲，並沒有作為職業的打算，只是為了一雙繡花鞋而已。

到進音社不久，社團裡的人就介紹廖瓊枝到「干仔會社」上班。干仔會社就是玻璃瓶工廠，製造飲料、藥水各式容器。工廠分幾組人馬，包括捧干仔、包裝的、

印玻璃的、剪玻璃的、吹玻璃的師傅及燻干仔師傅。廖瓊枝還能清楚描述那個過程。她說，師傅先拿玻璃進去爐裡熔，另一人拿一隻鐵管去沾玻璃液體，放在印模上，開始吹玻璃；吹到成形了，負責剪玻璃的人把印模打開，將玻璃剪斷，然後用鑷子夾出，夾給捧捧干仔的工人，拿去給「車」玻璃的師傅車出鼻嘴狀，最後再放回爐內燻，讓玻璃硬化，才算完成。

燙爛的腳

廖瓊枝說，她自小就非常知上進，為了多賺點錢，她想，如果學會開闔印模，就可以從捧干仔升一級，薪水也可多一級。

於是她開始觀察。玻璃工廠早上八點上班，九點半休息廿分鐘；印模浸在水桶裡。因為印模一直在爐內進進出出，溫度非常高，必須放在水裡冷卻，才不至於沾玻璃，無法吹型；那桶水因為泡了印模水溫激升，不時會發出啵啵水滾聲。廖瓊枝趁眾人休息時，看著水桶內水已平靜，不再起水波，把印模從水裡撈起來，準備甩上車台上學習開合。

可是，印模是非常重的，十二歲的廖瓊枝沒意料到，印模剛一舉起，太沉，就

凍水牡丹　廖瓊枝

反跌落下去，並且砸到水桶。

水桶翻覆，整桶看似平靜實則滾燙的水往廖瓊枝的腳跟澆下去，廖瓊枝怕得不敢叫，師傅還是看見了，罵她「作孽」。三四分鐘後，腳開始發燒發燙，廖瓊枝邊哭邊回家，鄰人用小孩的尿、茄冬葉、茶葉幫她亂治一通，愈貼愈糟，最後皮破了，潰爛，連鞋子都無法穿上。進音社要演出了，廖瓊枝卻因為腳「膨泡」失去上台機會，連那雙朝思暮想的繡花鞋也泡湯，一切又是空期待一場。

被騙進火炕

在進音社學了兩年，十四歲那年阿嬤過世，廖瓊枝孤零一人。進音社的小生「阿儉仔」的先生「萬富仔」有一個賣藥團，她介紹廖瓊枝跟著去賣藥，一天付她五塊錢。另一位社員「阿款仔」也說她家裡有空位，廖瓊枝可以到她家裡住；連住帶吃，每天五塊錢。廖瓊枝靠著賣藥團走唱，勉強度日餬口，可是賺來的錢，實際上全「盤」給了供她吃住的阿款仔姨。

賣藥團是靠天吃飯的，天氣不好，萬富仔沒出去做生意，廖瓊枝沒薪水可領；吃住費用照付，該給阿款仔姨的五塊錢就交不出來。才沒有多久，廖瓊枝就欠阿

款仔姨幾十塊錢。

廖瓊枝生性善良，忠厚老實，她想不能再欠下去，愈欠愈多怎麼辦，心裡急得不得了。阿款仔姨看她連頓飯都難安飽，就勸她，你這麼可憐，沒父沒母的，要不，你「去給人疼啦」。她說有個人要收女兒，廖瓊枝可以去認她作「契母」，讓乾媽疼。

廖瓊枝說，那時很怕，怕還不出錢不知會怎樣，如果有人肯幫忙當然好。她不疑有它，就答應了。

「契母」出手大方，認女兒大禮一次就是八百元。廖瓊枝不知自己在「賣」自己，還以為像阿春阿嬤一樣被人收養而已。

拿了八百元後，廖瓊枝買了兩雙繡花鞋、兩對金耳勾，一份給唯一的親人艋舺阿姨，一份給居中介紹的阿款仔姨。剩下七百多塊，也寄放在阿款仔姨那兒，因為她「一件衫兩個漏袋仔」而已，飄零於人間，哪有地方存錢？就這樣第二天，廖瓊枝跟著契母住到「北門口」，今天延平北路北門附近，一棟外貌平常，房間卻有著雕刻精美，八腳眠床古家具的地方。

廖瓊枝在那兒住了一個禮拜，起初未察覺異狀。家裡常常人進人出，契母另有兩個女兒，平時都在家裡，常有男人來，寒喧一會兒後，就進房去，一會兒才出

來，男人離開，女兒沒跟著出去。十四歲的廖瓊枝以為這些男人是契母的女婿，沒多聯想，每晚她睡在那古典優美的八腳眠床上，心想這輩子還沒睡過這麼漂亮的床。

那禮拜的最後一天半夜，突有警察上門，入門後查驗身分證，惡聲惡狀地說有人報案，說這兒是「暗間」。「暗間」指的是沒有營業執照的地下妓女戶。廖瓊枝一聽「暗間」才驚覺，對啊，為何有那麼些男人來來去去，為何都是不同的男人，為何沒留在家裡過夜……所有跡象連結起來，這才讓廖瓊枝噩夢驚醒，一個晚上不敢睡，第二天天亮她就跑了，跑去找阿款仔姨，準備要回七百多塊錢還契母，「不要給她做子了。」

誰知阿款仔姨心念不正，開始還否認把廖瓊枝騙進火坑，後來百口莫辯，「旬旬」不敢再應聲。可是那關鍵的七百多塊錢，阿款仔姨居然說因為家中缺錢，她先挪用光了！十四歲的廖瓊枝無能解決這圈套，她哭著，契母緊接著上門了，上門就說「鴨粿仔不成孵」，不願賣身也不強留，但是那八百塊加一個禮拜吃住卅五塊，總共八百卅五塊錢要全數歸還。

進音社的因緣

091

十四歲綁給戲班

廖瓊枝沒錢，阿款仔姨又出主意。她先去找她自己的親家母借了一副珠環典當，湊足八百卅五元還那位契母，然後對廖瓊枝說，要不你去「綁給戲班」學戲，「綁銀」三年四個月五百五十元，還不夠，阿款仔叫自己的女兒也去，兩人一齊「綁」給當時正在艋舺演出的著名戲團「金山樂社」，一共一千一百元。拿到的錢阿款仔贖回珠環還給親家母，剩下的自己又拿去，沒留給廖瓊枝「一先五銀」。

小小的廖瓊枝，莫名其妙被騙，為了被「吃掉」的錢，被迫進入戲班。

阿款仔的女兒待在戲班不過一個月就跑了，金山樂社老闆把帳算在廖瓊枝身上，要她抵兩人一份，三年四個月延長為六年八個月。

「金山樂社」的老闆黃豬母，愛喝酒，常常喝到爛醉，醉了就引吭高歌、胡亂扭舞，瘋瘋癲癲，戲界戲稱他「瘋豬母」。瘋豬母說，六年八個月是很長日子，你又沒父沒母的，甘脆給我做子。

廖瓊枝說，經過那麼此驚濤駭浪，曲折離奇，她什麼都算了；有得吃、有得住，就是生命最大的安頓。就這樣，她進了「金山樂社」，踏入正式學戲的第一步，從此走入歌仔戲這行。那年，她十四歲（虛歲十五），民國卅八年。

第五章 學戲的日子

賣戲囝仔無父無母，打罵由人，練功過程辛苦，也沒有人同情。戲班小孩從小就得養成吃苦的耐力，那是好人家「金孫銀孫」掌中明珠、心肝寶貝無法想像的生活。

廖瓊枝進歌仔戲班的「身分」是「綁戲囝仔」。

「綁戲」，又寫作「脯戲」，戲院老闆或中介「頭人」、「班長」承包戲班到某地演出，可以稱作綁戲；尚未學戲的小孩賣給戲班，學戲期間不能支領分銀，規定期滿才能「出班」，也可稱作綁戲。

「爸媽無聲勢」的綁戲囝仔

以前學戲多數是貧窮人家的孩子，戲班流行一句話「爸母無聲勢，送子去做戲」，日子過得去的人家捨不得送孩子去學戲的；一來學戲極為辛苦，再來戲班生活餐風宿露，拋頭露面，與上層階級難以平起平坐，不屬於上九流階層，非不得已不會出此下策。民國五年出生的亂彈藝人林阿春，幼時生活窮困，也是與阿嬤相依為命，十一歲時，為了生計，阿嬤以三百元代價將她「綁」給台北大龍峒「瑞興陞」亂彈童伶班，約定契約期為六年四個月，也是「綁戲囝仔」。

類似的故事一直在戲界上演，「綁戲囝仔」是演員主要來源之一。廖瓊枝晚林阿春廿二年成為另一個「綁戲囝仔」，不過這時的歌仔戲班學戲期限放寬，三年四個月即可出班。與林阿春同時期進入戲班，學的是歌仔戲的前輩藝人蕭守梨則說，

当年他学戏也得六年才能出班。到了廖琼枝学戏年代，歌仔戏学习年限缩短，可能是，一方面时代潮流演变，讲求速度与效率，再方面，因应市场大兴，演员需求量高，「生产」速度必须加快的考量。

歌仔戏码包罗万象

廖琼枝学戏的戏班「金山乐社」，当时是全台著名戏团，以武戏、金光戏擅长。

「金光戏」当年惯称「变景戏」，望字生义，就是以机关布景变化多端见长或表现重点的戏。这类戏并非新撰，多取材自《封神榜》、唐宋演义《薛仁贵征东》、《狄青征西》、《狸猫换太子》、《济公传》等。为了表现场面、武戏或神怪做法，掺入许多机关、特技、布景变化，让观众看得目炫神移，藉以吸引买票人气。变景戏受到福州京班很大影响。福州京班绘制精美讲究的布景以及声光特效渲染的表现方式，被移植到歌仔戏，歌仔戏也跟着流行这类有如连续剧情节的戏，一齣戏可演上五天、七天、甚至十天。

另一类戏码为正统戏，也称古册戏、古路戏；有文戏，也有武戏。传统文戏

《山伯英台》、《呂蒙正》、《什細記》、《陳三五娘》是早期「落地掃」的代表戲碼；後來吸收各種大戲，有了《孟麗君》、《王昭君》、《王寶釧》、《三娘教子》這些文戲；接收京劇的武功身段影響後，又增加了武戲，《三國志》、《七俠五義》、《羅通掃北》、《李廣殺妻救駕》、《斬經堂》等等。這類戲以正統唱工、武功、唸白、身段、做表取勝，馬虎不得，更能考驗演員的功力。廖瓊枝記得，當時的「龍霄鳳」、「花台園」、「錦玉己」都以文戲擅長；另一家「富春社」與「金山樂社」一樣擅長變景與武戲。

受日本戲影響的「胡撇仔戲」

還有一類戲碼相當特殊，歌仔戲界稱作「胡撇仔戲」，早期也稱作時代戲。「胡撇仔戲」說法的起源難以求證，字面意義究竟是來自英文「Opera」的日音翻譯，或含沙射影指胡亂一氣的演法，眾說紛紜。唯一可以確定的是，「胡撇仔戲」的形式是日治晚期才產生。

依廖瓊枝的記憶，歌仔戲進入內台演出後，有一些是穿著古裝表演的，比如台灣民間故事《周成過台灣》，穿的是唐衫。邱坤良《日治時期台灣戲劇之研究》一

書也提及，一九三二年台南發生男女跳運河殉情命案，「得樂社」的人到命案現場湊熱鬧，回去之後就編了《運河奇案》在台南演出，轟動一時，連演一個半月。其它如《林投姐》、《甘國寶過台灣》也甚受歡迎。

這類時代戲在民國廿多年就出現，不僅是其它傳統劇種所沒有的，也足見歌仔戲涵括各類題材、包羅萬象的吸收力。

至於「胡撇仔戲」，係直接受到日本戲影響。廖瓊枝說，日本電影進來台灣後，歌仔戲排戲先生從電影「撿」他們的表演方式，比如武士刀互殺，打鬥招式如何如何，排戲先生會借用過來，套在中國故事上。有時則直接演日本故事，演員改穿日本衣服，舞台改換布景，「兩人拿『千把拉』殺殺了，躲到弓蕉欉後面」，廖瓊枝並不覺得這類日本戲難看，她的印象是「足好看的」。

到了日治末期，日本發動東亞戰爭，加強對台民意識型態管制，開始「禁鼓樂」等措施，禁止戲班使用傳統樂器，歌仔戲班就發展出日本歌、流行歌演唱方式。

一九四一年太平洋戰爭爆發，日本政府更變本加厲，推行「皇民化運動」政策，規定只有少數戲班能繼續演出，並且只准演出《水戶黃門》等日本戲。這長達八年的影響，讓戲班產生許多變通能力，比如西洋樂器的使用、新舊打扮混合出現、打鬥與時代情節配套等等，確立了「胡撇仔戲」形式。到今天，戲班應觀眾要

求有時仍會演出胡撇仔戲，唱的是流行歌，穿的是傳統戲服，演的是現代故事，拿的是「千把拉」，很難歸類，很奇特的表演方式。

正統戲、變景戲、胡撇仔戲，各有各的觀眾緣。廖瓊枝學戲時，有一班由羅春連負責的戲班，就是以新編時代戲出名，跟其它戲班一樣，全省戲園走透透。

接受完整童伶訓練

歌仔戲的發展歷程還有一點很特殊的是，它進入戲院演出的時間很快，一成熟，約民國廿年左右，職業戲班就以戲院爲主要演出場地，屬商業賣票性質，並不做外台戲。外台戲市場除了更古老的亂彈、四平、七子戲、皮影、傀儡、布袋戲之外，業餘歌仔戲子弟班也軋一腳。廖瓊枝說，戲園演出稱作「內台戲」，廟會演出稱作「外口戲」，內外有別，規模、水準大不相同。

廖瓊枝初入「金山樂社」學戲時，全團就有五十多人，光舞台布景技術人員就專聘六人；遇拆卸裝台時間緊迫，或換景繁複人手不足時，演員還得在後台幫忙。

民國卅八年，十四歲的廖瓊枝把自己綁給了戲班。十四歲學戲，比起今天劇校生十歲入學稍晚，廖瓊枝也覺得學戲愈小愈好，十四歲不如十歲，「骨頭都硬

了」。但是她還是接受了完整的童伶訓練，第一個老師是名聞歌仔戲界的喬財寶。

喬財寶與蕭守梨、蔣武童師出同門，都在民國十三年加入嘉義「復興社」，隨京劇老師王秋甫學武功身段，而後三人皆「八橑椅子坐透透」，生、旦、花臉、丑各行當皆能演，博得美名，堪稱台灣歌仔戲第一批全能演員，風光事跡到今天仍傳遍歌仔戲界。

他們三人的出身也很有趣。蕭守梨出身福州京班，喬財寶也來自京班，蔣武童是日本人，小時隨父母來台，後來因故留在台灣，加入戲界。

蕭、蔣、喬三人最風光的舞台歲月，是蕭守梨主持「新舞台」戲院的「新舞台歌劇團」期間（民國廿至廿五年，一九三一～三六年），三人同台，全台馳名。不過到廖瓊枝碰到喬財寶時，已時隔十多年，正好分跨光復前後，三人早已拆夥。蕭守梨當時在花蓮自組戲班「鳳武歌劇團」，縱橫花東，有「花蓮皇帝」稱號。喬財寶在金山樂社除了教戲，也得演出。早上教戲，下午、晚上扮起戲來，廖瓊枝還記得「封神榜」喬財寶飾紂王，花面（花臉）扮相氣勢、架子、嗓音十足，好看得不得了。

學戲的日子，從生火、燒柴、燒開水、泡茶、端洗臉水開始。跟傳統科班一樣，老師高高在上，廖瓊枝每天一大早起來，必須先給老師準備洗臉水，然後泡上

一壺茶，才開始學戲。

剛學戲，喬財寶教廖瓊枝的是基本功，「拗腰」（下腰）、「走圈」（跑圓場）、「蹲步」（雲步）、「蹉步」（碎步）、「釘腳」（蹲馬步）、「擋壁」（倒立拿頂）等。

這些基本功幾乎與京劇訓練方式一模一樣，是王秋甫一脈下來的影響模式。

血染衣襟不敢喊疼

喬財寶只教了半年就離開金山樂社。第二個教武功身段的老師是「狗仔桑」，廖瓊枝不知道他的正名。狗仔桑是武生底子，教戲嚴格，除了基本功，也開始教刀槍把子，歌仔戲班說法叫作「抓武的」，意思是文的身段學會之後，開始教武功身段，包括「打麒麟」、「茅」（穿跳）及刀槍對打。

狗仔桑教法嚴格，冷面無情。有一次，狗仔桑拿槍，廖瓊枝拿刀，這套「套頭」程式動作是，拿槍的人對著拿刀的脖子連續刺過去，左一下，右一下，連續三下之後，拿刀的人脖子必須繞一圈，然後再來一次。剛學的人難免緊張，廖瓊枝脖子繞了兩三次之後，頭就暈了；暈了注意力無法集中，一不留神，就挨了老師一槍。那次練習的刀槍是金屬製的，鋒口銳利，廖瓊枝脖子被刺了一槍，立刻出血，衣領很

凍水牡丹　廖瓊枝

廖瓊枝多年來一直致力歌仔戲扎根與播種工作,教導多所小學歌仔戲社團。上圖為演出前廖瓊枝細心為學生整理扮妝。(周志明攝影)下圖為一九九四年任教迄今的台北縣秀朗國小歌仔戲社於一九九五年公演照。

快浸紅一片，但狗仔桑並沒有停手意思，一直到整套動作做完才休息。廖瓊枝說，

那時做學生的哪敢喊疼，忍著痛，就這麼繼續練。

又有一次，狗仔桑要教「幌小冠」（小翻）。這個動作必須先拗腰，學生的腰靠

著老師大腿，老師一手按胸坎，一手按肚臍位置，雙手施力，整個人身體蜷成弓

形，然後開始翻。本來廖瓊枝是會拗腰的，但是那天被老師用力一壓，好像聽見骨

頭「ㄅㄧㄚ」一聲，斷了！廖瓊枝嚇得也痛得癱在地上，哭著說不要學了、不要學

了。狗仔桑也不安慰，冷冷拋一句過來，不學就算了，直接教別人去。廖瓊枝到今

天都還很後悔，沒能學會小翻。

傳統歌仔戲與海派京劇的雙重影響

除了武功身段，當然也要學唱。教唱的是一位叫「阿骰仔先」的老師。那時學

唱歌仔調，都會先學〈賞花〉這段，用「七字仔」或「大調」唱，廖瓊枝到今天都

還背得出來：

〈賞花〉

四盆牡丹在四位

無風無雨花未開

等待三更凍露水

凍入花心花佮開

一欉好花在高山

開花兩蕊好排壇

挽花繪著站佇看

鼻著花味鑽心肝

對面一欉鸚爪桃

彼欉紅竹歇白鶴

樹梅開花人看無

水錦開花白噼噼

教唱是在練基本功之前，早上起來先「吊聲」，咿咿啊啊喊聲吊嗓，然後教唱

或練功。廖瓊枝說，阿骰仔教他們吊聲的祕訣，對著榕樹喊最好，因為「青仔會吐

樹礦」，對嗓音有益。樹礦可能就是「芬多精」，「青仔」是台灣人對榕樹的暱稱。

這些歷程，是傳統歌仔戲藝人最常見的完整的基礎訓練。廖瓊枝在三年四個月

期間，接受了完整的唱唸做打訓練，而且承續了王秋甫、喬財寶這一脈海派京劇的

影響。與廖瓊枝同齡的歌仔戲藝人，可能也出身內台戲班，受過完整訓練；有的一

開始就出身廣播歌仔戲，身段訓練較不完整；有的是四平、亂彈、客家三腳採茶戲

職業藝人轉任。廖瓊枝的學戲歷程除了顯示她所接受的完整訓練，更重要的是她身

上同時有傳統歌仔戲與海派京劇雙重影響，這在歌仔戲傳承演變歷程上，是非常值

得注意的現象。

從龍套、武行做起

歌仔戲於民國四十年代中期沒落以後，由於外台戲班無法再提供內台時期相同

訓練，演員素質就開始下滑。如今年齡六十上下的歌仔戲藝人，是最後一批正統訓

練出身的演員，廖瓊枝堪為代表。

廖瓊枝在金山樂社學了半年戲，就可以做「囝仔」角色。那時流行一齣《望鄉

之夜》，女主角韓麗美身世貧寒，與男主角祝賢宗相戀有孕在身，男方不肯韓麗美過門，祝賢宗想辦法讓韓麗美進到祝家做查某嫻，正房妻室起疑加害韓麗美，活埋韓麗美後，接著苦毒韓麗美的小孩。廖瓊枝演這個苦命孩子，因為故事情節與自己的身世雷同，十四、五歲的廖瓊枝每次演這個角色，都「哭到欲死」。

除了囝仔角色，跟所有學戲過程一樣，廖瓊枝也從旗軍、查某嫻、太監、宮女這類龍套角色做起。比如金山樂社最常貼的《封神榜》，初學的人扮演封神台兩側駐守，主角相互廝殺一陣，被殺的人登天報告，欲進封神台，龍套手執緋杖，行禮一番，將死者引入封神台。

或者飾演武行角色。為了表現神界大戰特異功能超凡，金山樂社安排各路人馬從地面打到空中，演員先在地面連續翻滾，然後吊上一輛「孔明車」（腳踏車），演員騎著車在半空中對打。有時車輪上點火，輪圈轉動，火舌竄成火圈，驚險萬分；有時刀槍裝上電流，對打時，刀槍互碰，激出電光，甚至火星，真是「金光閃閃」。有一回廖瓊枝扮「金車」，另一位演員扮李哪吒，另一人扮「木車」，三人在半空交手，打了一陣本來該下場了，可是大夥打的興頭正足，彼此不認輸，竟似真的打起來，打到廖瓊枝下台後一直咳，甚至咳出了血。

頭家娘的苦毒

廖瓊枝回想這些學戲過程，一直說很苦，很可憐。賣戲団仔無父無母，打罵由人，練功過程辛苦，也沒有人同情。戲班小孩從小就得養成吃苦的耐力，那是好人家「金孫銀孫」掌中明珠、心肝寶貝無法想像的生活。但廖瓊枝也說，再怎麼辛苦，老師再怎麼嚴厲，她都受得住，印象中好像也沒挨過老師打。惟獨難以忍受的是頭家娘的苦毒。

頭家娘就是瘋豬母的太太，按理廖瓊枝叫她「卡將」（日本話母親）。瘋豬母很疼廖瓊枝，平時喚她買東西，或上菜場買菜叫廖瓊枝跟著，找零的錢一角兩角一定塞給廖瓊枝當零用。但是卡將不知為何，脾氣暴躁，動不動就拿廖瓊枝出氣，好像這小孩注定來讓她「糟蹋」的。

頭家娘嫌她不會綁頭，綁得太緊或太鬆，也不教，朝著背後廖瓊枝的大腿就捏下去。或者拿戲服，哪一場要拿哪一件戲服，每次交代都兒巴巴；愈兒，廖瓊枝愈緊張，就愈會拿錯，準保又換來一頓痛罵或挨打。廖瓊枝說，她怎麼做都不對，兩腿經常烏青一片。

有一次她身上發疹子，那時是九月九重陽節，廖瓊枝拿著母親遺照在「大中華戲院」外深井口祭拜，不知怎麼了，那晚身上長了一粒水泡，晚上開始發燒，周身畏寒，隔天「粒仔」發的全身都是，非常不舒服。但頭家娘也不放過她，當然更不會體恤，叫她起床演戲，罵她偷懶、裝病。廖瓊枝說，可能也是注定，粒子全身長，卻獨獨放過臉、手心和腳底，正好可以化妝扮戲、走路、工作。

她這身疹子長了好久，沒人帶她給醫生看。她自己用開水浸泡毛巾，趁著毛巾燙熱的溫度搗著瘡口燙，九月重陽拖到隔年二月，疹子才退掉。

印象中還有一次也被打罵得極慘。那次是因為戲班的電風扇壞了，壞了的原因是因為那天在「三峽戲院」做戲，天氣燠熱，班裡有三兄弟陳清海、陳清峰、陳清雲，本來是跟著在戲班煮飯的母親在戲班學戲，學會了可以演出，老大老二留在班裡做武生，老三在文武場打鼓。陳清峰平時很得頭家娘歡心，天氣太熱，慫恿廖瓊枝去拿頭家娘平時化妝用的電風扇出來。廖瓊枝當然不敢，陳清峰打包票表示一切他負責。事情總是這樣，倒楣的事落在倒楣人頭上，電風扇剛用就壞了。

隔此三天，頭家娘的戲迷來探班，頭家娘使喚廖瓊枝把風扇搬出來，一看那肇禍的風扇，知道是廖瓊枝自做主張動了她的東西，頭家娘用盡全身力氣罵她，當著眾人的面，所有最難聽「粗嘴」的話都出籠了。戲迷一直勸也沒用。後來又使喚她拿

戲服，偏偏又拿錯，兩件事一起算，那次廖瓊枝被打得很慘。

計畫逃班

最後一次的印象是，有一次演出，廖瓊枝被派演一個宮主，算是第二位女主角，不知該穿什麼戲服，頭家娘也不說，她只好去問班內另一位苦旦「香仔姨」。香仔姨拿了一件古裝披給廖瓊枝穿；結果才化好妝，穿上戲服，頭家娘就開罵。罵她哪來的衣服？誰說這麼穿的？聽廖瓊枝回說是另一位苦旦說的，頭家娘反應非常激烈，她破口大罵，罵廖瓊枝「嬈」，巴結主角，想穿漂亮行頭，最後還撂下狠話，「想欲做大角，免瘋想」，永遠不會讓廖瓊枝當女主角。

這次被罵，終於讓廖瓊枝冷了心。她想，橫豎怎麼做都不對，待在金山樂社永遠不會有出頭的日子；算算三年四個月契約正好將近，她心底一「凝」，暗暗計算逃班。

班裡另有兩個綁戲団仔月雲、安娜，與廖瓊枝同時綁進金山樂社。安娜學不來，只能幫忙煮飯；月雲雖學得來，但不得瘋豬母歡心，兩度逃走，每次都被抓回來，像電影《霸王別姬》情節差不多，逃班再被抓到，被打得很悽慘。廖瓊枝想

凍水牡丹　廖瓊枝

逃，她跟月雲說，月雲警告她說難道不怕被拖回來狠打？廖瓊枝想得很單純，月雲兩次逃都去住別的戲班，戲界消息靈通，被發現之後，很容易被抓回來。如果她不去戲班，去賣藥仔團或者工廠上班，就可以避開耳目，應該不會有問題。

就這樣，兩個十七八歲，同樣被戲班綁著命運的女孩，暗暗商量。

離開「金山樂社」

戲班每十天「隔位」換戲院演出，祕密商定後，再換了兩處戲院，到了台北大橋頭戲院，廖瓊枝決定出走。她記得，那檔戲演一齣胡撇仔戲，她被派演第二女主角。學了三年戲，很愛演戲，那齣戲演到第五天她才捨得走。月雲膽大心細，她幫廖瓊枝偷了押在老闆那裡的身分證，然後跟年紀小她數月的師妹說，我陪你走一段，班裡的人比較不會起疑。

散戲後暗夜一點多，兩人從戲院後台出來。大橋頭戲院在今天「台北橋」（台北、三重之間）十字街口台北市這側，銜接了大稻埕、大龍峒兩個熱鬧地區。兩地最著名的小學太平國小、永樂國小，正好背靠背相倚。廖瓊枝從街心走近太平國小牆邊，月雲回頭看看，戲台口沒有人觀望，沒有人發現她們，招招手，向廖瓊枝告

別，靜靜地轉回去。

廖瓊枝裝作若無其事繼續往前走。走過太平國小，彎進迪化街方向，穿過一、二號水門，往艋舺阿姨家去。

台北街頭靜闃闃沒有人聲，狗吠聲時近時遠，偶有行色匆匆急駛而過的車輛劃破街頭的寧靜。夜色掩映下，十七歲的廖瓊枝帶著決然的心情離開金山樂社，像謝幕的女伶一樣，消失在台北暗夜的街頭。

第六章 無緣的愛情

春生結婚那晚，廿四歲的廖瓊枝竟夜失眠，想著他結婚的畫面，想著自己不曾「罩新娘網」，經過兩個男人非自己所愛，愛她的人卻無法與她結合，「喉頭一直滯起來」。

廖瓊枝很少談及自己的婚姻。一般講起她對命運的怨嘆、生平吃過的苦，都只講小時候喪母、祖孫相依爲命，及學戲過程被毒打的事，很少觸及她內心最深沉的痛。

其實，感情才是她最痛的部分。在內心私密角落，那像一塊完全的黑暗地帶，完全的濃苦澀澀，像煉獄一般苦苦煎熬她整個成年生活。她總說，人生沒什麼可留戀的，愛的人不能結合，不愛的人卻來折磨，她不曉得命運爲何要如此捉弄她。

四十歲之前，廖瓊枝所拍的照片每一張都淡淡地帶著憂愁，沒有笑容，連嘴角也抿不出一絲勉強的笑意。照片裡的人出落得細緻嬌嫩，明明是如花美眷，卻絲毫快樂不起來。

情感的剖白解開了故事的眞相，透過一幕幕痛楚的回述，「苦旦」的形象也完全確立。她一唱起哭調總是掏心掏肺，哀矜難當，原來，背後有那麼多不堪的處境。

甜蜜的初戀

她淡淡地講起一生的情感故事。她說，一生跟過兩個男人，但兩人均非她所

愛，結合的過程也非心甘情願。她一生唯有一次真正的愛情，是十八歲認識的「春生」。

春生是個跟戲班沒有瓜葛的圈外人。廖瓊枝逃出金山樂社後，到一班賣藥團藏身。賣藥團主叫「來埔仔」，唱車鼓，團主女兒演車鼓丑；廖瓊枝學過戲，很快學會唱《陳三五娘》、《山伯英台》、《金姑看羊》、《安安趕雞》。藏在艋舺阿姨家一段日子後，阿嬤要她搬回西園路，春生一家人當時分租阿嬤家二樓閣樓。

西園路的住家很簡陋，木條釘一釘勉強搭的，上層加蓋夾板閣樓，空間很小，春生一家卻住了六口人。那時候人家沒有冷氣、風扇，夏天屋裡悶熱，家家戶戶常到戶外乘涼。廖瓊枝與春生一家人兄妹年歲相當，門口圳溝上的過橋是最好「消涼開講」的位置，日子一久，青春愛意悄悄爬上心房。

春生表露了情意。廖瓊枝說，那天，七八月大暑，屋裡像烘爐一樣，大家在屋外納涼，春生建議，要不要去看電影？廖瓊枝應好，春生先去買票。艋舺芳明館那天演什麼電影廖瓊枝完全不記得了，只記得春生故意拿了相鄰座位的戲票給她，刻意坐她旁邊，看戲時，「手伸過來，對我的肩胛頭漫落去」，「兩人就這樣開始戀愛」。

戀愛的記憶又甜蜜又驚喜。為了避人耳目，尤其不能讓阿嬤知道，兩人約會想

盡辦法。春生把寫好的字條壓在樓下廳房佛桌上的花瓶下面，趁阿嬤每晚傍晚出門，廖瓊枝才敢去拾，按著字條上的指示前去約會。有一次春生寫著「國際戲院」，廖瓊枝不識字，看不懂「際」這個字，還問了鄰長姆。

有一次前往淡水河邊第二水門「篙 boat」（划船），上船時，怕廖瓊枝站不穩，春生牽了她的手。廖瓊枝說，兩人約會半年，就只有這次「手牽手」，其它時候，為了怕被發現，總是春生走在前頭，她跟在後頭，春生邊走邊回頭，等她跟過來了，才在前面等她。

戀情曝光無疾而終

只是這段戀情很快被阿嬤發現，阿嬤跑去對春生老母奚落一番，話說的很難聽。春生提出結婚的意願，但阿嬤開的條件是，結婚可以，要奉養她與阿叔兩人。廖瓊枝說，春生家境也不是太好，阿嬤個性兇惡，春生老母說「吃伊不過」，也不想讓兩人結婚。雙方家長都有意見，戀愛蒙上陰影。剛好「金鶴劇團」的女兒邀她到團裡做戲，為了揮別膠著的鬱卒，廖瓊枝答應入班，跟著戲班就各地做戲去，暫時斷絕了與春生每天見面的機會。

只是她沒想到，這一走，春生跟她的戀情從此就斷了。像離線的風箏，儘管還看得到那遠遠的形態飄遊於空中，像心頭稀微渺茫的某人形影，但風一捲，愈飄愈遠，終至看不見，拉不回來了。

再一次重逢是「金鶴劇團」回到艋舺演戲，大約兩年後。世事變化很快，廖瓊枝懷了第一個孩子，心情苦悶，卻再也無法回頭。那天，春生來到戲院，在台腳下跟她揮手，她明明瞧見了，卻不敢下去。一直到戲演完，兩人還是要見面，春生問她為何不回家？她佯稱做戲忙。猶抱希望的春生對廖瓊枝說，他一定會說服老母同意兩人的婚事，他並沒有放棄。

戲棚頂鬧烘烘的，人影晃綽，廖瓊枝說，春生的話像無聲電影片一樣嘎嘎流過，她聽不見任何聲音，腦子一片空洞，待立著，毫不知如何應答。春生看她毫無反應，哀傷離去。廖瓊枝後來聽春生的小妹講起，那晚回去後，春生常借酒澆愁，不愛說話，似乎痛苦地咀嚼著廖瓊枝沉默的回應。

再次重逢

廖瓊枝跟著戲班四處流浪，已不再想跟春生結合的可能，也沒想再見面。結果

四年後又見了一次。

那次，廖瓊枝的大女兒廖漢華得了急性白喉，跑台大醫院急救後，廖瓊枝住回了西園路阿嬸家。才住了半天，阿華那天下午又再度發燒，一樣一直咳，愈咳聲音愈小，哭聲乾得聽不見。那天正好是農曆十月廿二日，艋舺大拜拜「青山王生」前一天。青山王祭典是艋舺最重要、大型的迎神賽會，民國四十年代鐵路局還加開班車服務中南部民眾北上看「迎鬧熱」、吃「澎湃」，遊街藝陣盛極一時。廖瓊枝記得，阿嬸拜拜，嘴裡一直求神，鄰居也都湊過來，紛紛給意見。

搬到附近不遠的春生也聞訊趕來，看到阿華的眼睛往上吊，牙根愈咬愈緊，情況緊急，就建議帶到東園街找一位漢醫先醫治。他幫廖瓊枝叫一輛三輪車，幫忙揹起孩子，兩人飛奔過去。到醫生那兒，阿華的眼睛已經翻白，牙根咬得幾乎不開，漢醫先拿了一支鐵片對著阿華的嘴撬開，往喉頭「哼」一些藥粉下去，大約經過四五十分鐘，阿華又有了哭聲，一條小命又救回了一次。

春生幫廖瓊枝付了醫藥費三百元。廖瓊枝回電台借了錢還春生，留在西園路住了一禮拜。她每天從艋舺火車站坐九號公車到北門口，再換廿四號公車到三重埔，到中華電台上班，晚上反方向下班回家。

此生無緣

第四個晚上，春生顯然有意，他在北門站牌等廖瓊枝，騎著腳踏車，說「專工在這等你」。

廖瓊枝心一陣陣緊，她回述說，春生知道她與第一個男人散了，但他不知第二個……。春生載著她往回走，嘴裡開始數落她的不是，說她心「雄」，不念情分，毫無消息。車上兩人問答一陣之後，沉默下來。後來春生終於說了，他要廖瓊枝嫁他，即使他已經訂婚，為了廖瓊枝可以退婚。

廖瓊枝沒有答應。

三天後，搬回三重埔，廖瓊枝託人寫了封信給春生，信上大意是，「我知道你對我是真正好，我離開後你的痛苦我也知道，但此生無緣，這世人不可能結合，希望後世有緣再相會。祝你婚姻美滿，我對不起你。」

春生結婚那晚，廿四歲的廖瓊枝竟夜失眠，想著他結婚的畫面，想著自己不曾「罩新娘網」，經過兩個男人非自己所愛，愛的人卻無法與她結合，「喉頭一直澀起來」。

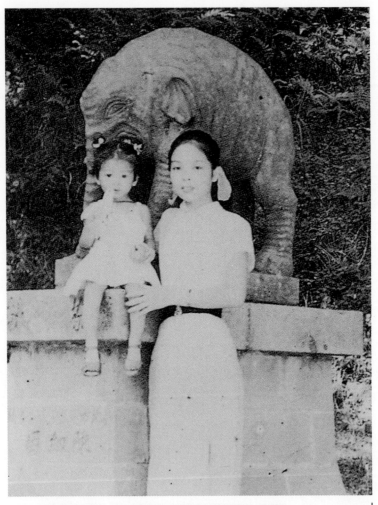

二十一歲的廖瓊枝帶著第一個孩子廖漢華。這是廖瓊枝僅存最早的一張照片。

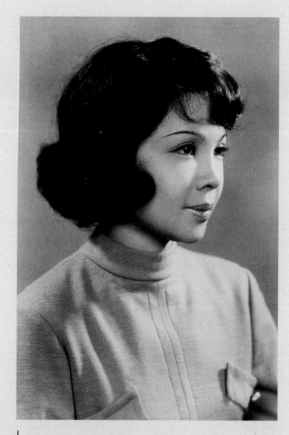

三十五歲之前，廖瓊枝拍的每一張照片，都帶著淡淡的憂愁。愛情與婚姻的不順遂，牽絆了她十餘載。

若干年後，廖瓊枝還遇見春生一次。春生聽她哭訴家裡種種，嘆了一口氣說，

「彼當時，你若嫁我，就不這可憐了。」

「伊實在眞心在愛我的。」四十多年後回述起來，廖瓊枝還是感念春生對她的情。與春生的相識是她少女最美好的一段記憶，無奈中摻揉甘純的美。但，生命中另兩個男人的記憶，卻只是灰塗一片。

「金鶴劇團」首挑大樑

廖瓊枝爲了揮別與春生膠著的戀情，回到來埔仔賣藥團。唱了一陣子，內台戲班「金鶴劇團」團主女兒看見她在賣藥團唱《陳三五娘》的五娘，很欣賞，邀她入戲，那年大約十九歲。這是她離開金山樂社後，再一次回到歌仔戲界，在金鶴劇團碰上了陳金樹。

陳金樹在歌仔戲界也有點名氣。金鶴劇團時期他在班裡演戲，三花（丑）角色，尤其文三花演的出色，口才俐落。此外，他也是排戲先生，也就是導演。不論內台戲班、廣播歌仔戲、電視歌仔戲，輾轉改換，陳金樹的排戲功力都常見發揮，民國四十五年著名的雲林麥寮「拱樂社」首創歌仔戲編劇制度，也曾邀陳金樹撰寫

劇本，代表作有《婉鳳樓》、《八百零八年》等。

廖瓊枝初入金鶴，陳金樹就啓用她做第一女主角。金鶴擅長胡撇仔戲，十九歲的廖瓊枝「腹內」還淺，演苦旦自覺體會尚不深刻，但胡撇仔女主角偏重武戲，對武旦起家的廖瓊枝倒綽綽有餘。廖瓊枝踏入歌仔戲第一次挑梁就在金鶴劇團，為此，她一直感恩在心。

數月之後金鶴老闆易手，演員紛紛離去，陳金樹接手。本來廖瓊枝也有意離開，顧念提拔的情分，加上金鶴老闆說情，最後留了下來。這牽葛後來拖了很長一段時間，幾乎綁住了她在最重要的內台戲時期的記憶。

戲班老闆的追求

金鶴劇團跟所有內台戲班一樣四處演戲。入班一年多，在台北縣泰山鄉演戲，那時節已春分季節交替，泰山戲院口外一條小溪，水色清洌，趁著下午煞戲休息，廖瓊枝在那兒戲水，陳金樹靠過來，要廖瓊枝嫁他。

陳金樹跟班裡另一個演員「逗陣」是全班都知道的事，廖瓊枝不答應。陳金樹辯稱那是沒名分的，是酒店認識的女人自願跟著他到戲班流浪，他的身分證可為明

證……。廖瓊枝還是不答應。陳金樹的大哥也被拜託做說客，廖瓊枝還是一口堅定地說，只想認真學戲，不要那麼早結婚。

戲班的生活一般人很難想像，即使在民國四十年代初期，戲班的生活也遠較一般社會階層來得寒愴。戲班是演員生活的全部，吃穿靠它，日常作息也離不開台前台後，個人幾沒有隱私可言；男女共處日久，人際關係變得曖昧複雜。一樣都是「父母無聲勢，送子去做戲」的歹命子，戲班裡沒有誰比誰高一等、貴幾分，僅有的可能是男女兩性天生強弱以及戲班老闆或排戲先生這些「領導階層」資源分配者的權力差別。尤其是男老闆，在一個戲班擁有「三妻四妾」是極為平常的事。廖瓊枝說，戲班老闆常常這樣，碰到好的女演員，就想「做某」，這樣她就不會跑了啊！

陳金樹也許就跟一般戲界男人一樣，結識的女演員一個接一個，都想納為己有。廖瓊枝雖口頭拒絕，他還是想到了方法，可以強迫廖瓊枝就範。

逃不離的命運

事情發生在三月間。戲班隔位到了三峽，戲院後台地下室權充演員睡覺舖位，

依戲班規矩，要嘛抽籤決定舖位，要嘛老闆分派。陳金樹把廖瓊枝的舖位分派在地下室，那兒有四個舖位，只派了兩人，第二床廖瓊枝，第四床陳天送的女兒睡。

內台戲夜戲演完一般都入夜十一點了，大家梳洗一下，各自躺落睡去。三峽戲院第三晚，廖瓊枝剛入睡沒多久，有人掀動被角；冷風灌入，廖瓊枝就醒了。一醒，發現是陳金樹，暗處裡，他央求兩人相好，重提結婚事。廖瓊枝不肯，陳金樹悻悻然出去，上樓。

第二天晚，隔床的舖位空了，陳天送的女兒沒下來睡覺。廖瓊枝有警覺，上樓找她，但她不下樓。廖瓊枝一人在空靜的地下室，寒心畏虎陣陣湧上來，睡不去。

精神繃了幾天，連續數個晚上睡不安穩，非常疲憊。看幾天並無動靜，廖瓊枝漸漸鬆了防備。到第七晚，只覺實在疲累，防備戒心全然鬆弛，昏昏睡去，睡得太沉，陳金樹侵身的時候她毫無知覺，待「精神」欲反抗已來不及了。……

廖瓊枝說，她對陳金樹的恨很深很深，即使有恩在心，陳金樹帶給她的痛苦卻勝過一切。她不甘照戲班女人茱籽命的命運走，她不要做「細姨」，她不要步入母親的後塵，她想要一個完整的婚姻。可是，陳金樹毀滅了她所有希望，讓她重踏了許多歌仔戲女伶都曾有過的不幸的婚姻歷程。她雖想反抗，卻徒勞無功。

事後陳金樹又哄又騙，舌粲蓮花，發誓咀咒連篇。廖瓊枝「見笑」，哀怨怨

吞忍了陳金樹跟她的關係；而且很「衰」，立刻就懷孕，根本無路可退。

獨自臨盆無人聞問

戲班演到六天月，「金鶴劇團」因腳色太少支撐不了，終於決定歇業。陳金樹帶著第一個太太換到南部的「富春社」當演員，不久也把挺著大肚子的廖瓊枝接到富春社，而且事先領走了月薪，變成廖瓊枝欠了「班底」。

陳金樹的大太太較強勢，平日講話故意「糟蹋」廖瓊枝。廖瓊枝說，她從小被罵都「旬旬」，不會回嘴，只會哀哀怨怨放在心裡。大太太罵她，她也是吞忍，那時的想法就是「認了」，認定了命運如此，還有什麼話說？她不愛說話，陳金樹卻霸氣橫生，跟著也罵她。

到廿歲尾，快過年了，廖瓊枝「順月」要臨盆了。富春社正在台南演出，產婆看看廖瓊枝的胎位已低，建議不要移動。農曆十二月廿三，富春社準備移往麻豆戲院，麻豆比起台南來算「莊腳所在」，沒有產婆院，廖瓊枝不放心，一個人留在台南。陳金樹把她帶到相熟的「中和旅社」住下，託旅社老闆照應，從此沒再回台南。

生產那天，廖瓊枝請旅社「女中」幫忙叫了三輪車到產院，大清早生下了第一個孩子廖漢華。生產後三天沒見到陳金樹影子。正月初一，廖瓊枝「包袱仔款款的」，招了輛三輪車，到客運站換搭巴士到麻豆。出生三天的嬰孩抱在胸前，廖瓊枝眼淚掉了下來。

做月子期間就挨打

到了麻豆，才生產完第八天，陳金樹就要她開始演戲。她抱怨說，一般人家做月子「酒不是整甕，就是整打」，她什麼都沒有。陳金樹每天交十塊錢給戲班煮飯的「阿羅仔叔」，要他打點麵線、赤肉、麻油、薑，煮鍋麻油麵線權當雞酒，而且「煮一碗公作三頓菜配」。

到了第廿六天實在氣不過，她從陳金樹的褲袋拿了些錢，請阿羅仔叔隔天幫她買隻雞。結果，雞是買回來了，陳金樹卻罵她自做主張，敢拿他的錢。陳金樹破口大罵，廖瓊枝也不甘示弱，頂了句「免免，我自己嘛有錢」，陳金樹朝著她的臉一巴掌打過來，廖瓊枝尖叫，陳金樹更惱火，抓著她從舖位上抓起來摔。

「月內就給他打，」廖瓊枝說，她實在不甘，卻又無可奈何。

隔些天，她乳房脹痛，可能是餵奶時孩子「噗風」往乳頭倒灌空氣進去，廖瓊枝全身發燙。半夜嘴乾舌燥，喚陳金樹幫她倒杯水，陳金樹拿了水放在床頭，不多聞問，轉頭就走。孩子尿布濕了，廖瓊枝連翻身的力氣都沒，囝仔愈哭愈大聲，團裡「紅娥仔姨」聽見了過來幫忙，看到小孩的屁股被濕透的尿布浸得紅通通的，廖瓊枝心疼孩子，也痛自己沒人疼，心糾結一塊，哭了一晚。

日日以淚洗面

後來，戲班老一輩建議廖瓊枝用捂著炒菜鍋的抹布，利用熱氣推磨乳房，把「乳風」推出去。廖瓊枝照這樣做，結果，皮膚破了，破的地方發膿，結成了「瘦」，像樹瘤狀硬梆梆，還不時繼續流出濃汁。戲班人看這情形更嚴重了，又建議到青草店抓草藥，再撿稻草梗結成的「棕蓑」，用棕蓑把瘦頭打結，先扯出膿來，再塗草藥。陳金樹撿了棕蓑回來，正在幫廖瓊枝在乳房膿頭上打結的時候，看見他的大太太站在舖位不遠處，盯著瞧。一看見大太太的眼神，陳金樹手一鬆，放著就走了。

廖瓊枝氣得哭了起來，團裡另一位演員「阿雲仔」的母親走過來勸她，說她再

凍水牡丹　廖瓊枝

這樣哭下去，做月子就一直哭，會哭到眼睛「青暝」的。

孩子出生後，廖瓊枝就一直以淚洗面，從沒有反抗過。唯有一次，孩子長到快學坐了，有一次演完下午的戲，嘴巴非常乾渴，看見陳金樹的大太太舖位有鍋剩下的粥湯，廖瓊枝順手拿起來喝了一口，被大太太看見，整口鍋拿起來翻，往她身上塞，開罵「你『半邊仔』，要吃不會拿自己的碗來舀！」廖瓊枝說，她那天「給天借膽」，偏就應了一句。「偏不，我偏要你舀給我喝才過癮。」兩人差點打起來，廖瓊枝跑回自己的舖位，拿木屐做勢，大太太才走掉。

戲班女人爭風吃醋，彼此日子都不好過。孩子滿月時，廖瓊枝偷偷想離開，她收好細軟，典當了一只戒指，打算回到台北。但那晚也不知為何那麼「注死」，剛好陳金樹到她的舖位拿東西，拉開櫃子抽屜看見布包，有了警覺，恫嚇廖瓊枝說，若敢走出戲台口一步，扭斷她的腳骨。廖瓊枝不敢走，忍了下來。

結婚承諾騙局一場

有一次陳金樹與大太太發生口角。陳金樹與大太太生有一女，五歲足，跟在戲班。平時戲班伙食不好，廖瓊枝自己領薪水後，常自己添菜，煮些魯蛋、五花肉什

麼的。那天在台南關廟戲院，小女孩到廖瓊枝舖位夾了菜去吃，大太太鬧醋意，把小孩的碗整個倒掉，陳金樹也翻臉，兩人大打出手。大太太一怒之下跑回娘家，陳金樹跟廖瓊枝說看破他也要離開富春社，叫廖瓊枝先到台北住「美都劇團」，等他還清向富春社借的班底就上台北，跟她辦理正式的結婚登記。

但這還是騙局。陳金樹並沒有上台北，而且廖瓊枝到了美都劇團才發現，陳金樹預先借走了她的班底，她在美都又是做白工。廿多天後，陳金樹的母親到美都找廖瓊枝，說家裡沒錢，廖瓊枝抱著孩子到南部找陳金樹。一到富春社，就看到陳金樹和他的大太太。廖瓊枝上了火車就哭，心灰意冷。

她說，這次之後，她才真的生恨。她不否認兩人有了關係後，她認了；從小十五歲入戲班，根本不了解外面的生活，事情至此，她只會接受，不想爭取。可是陳金樹跟她說辦結婚登記，她真的是非常期待。愈是期待，落空之後愈難受，這往後她對陳金樹的恨就愈來愈深了。

有一幕情景是這樣的，廖瓊枝後來進了「龍霄鳳」劇團，隔壁舖位是演花旦的「寶珠仔」，兩人命運差不多，寶珠仔跟了戲班打鼓的，生了兒子，也是沒結果。晚上下了戲，她跟寶珠仔一人抱著一個囝仔搖著，不是廖瓊枝說給寶珠仔哭，就是寶珠仔說給廖瓊枝哭，兩人淚眼相視，同病相憐。

「活在世間這麼艱苦」

有一次龍霄鳳劇團到「溪洲底」，現在延平北路五段底新蓋的戲院演出。戲院還沒有執照，那天是農曆正月初一，下午，第一通鼓響起，通知演員還有一小時戲就開演了，鼓聲剛落，附近管區警察就來了。

管區警察的說法是，戲院未領執照，不可演出，一定要停演。龍霄鳳團裡的人不以為意，以為只是說說而已。卅分鐘後，第二通鼓響起，大概派出所離戲院不遠吧，鼓聲聽得很清楚，第二通鼓一鬧完，警察又來了，這回怒氣沖沖，上到戲台上對著鼓架就踢，大小鼓翻落一地，所有樂師紛紛站起來閃躲。

後台的演員正在化妝，一聽到舞台鬧轟轟，全走了出去。龍霄鳳團主陳秀鳳的女兒站出來跟警察理論，班裡好幾個演員跟著叫嚷。這位警察是外省籍的，說的是國語，團裡大家使用的是台語，國台語相罵，各罵各的，根本聽不清楚在說什麼，愈罵愈大聲，突然，警察拿出了佩在腰間的短槍，頂著台上每一個人。這時，全台的人都「定去了」，廖瓊枝說，她那時也不知什麼心情，一個人就衝向前，對著警察就罵：你敢開槍試看看！你給我開看看！

這麼些年後回想起來，廖瓊枝說，她那時的心情跟她母親當年刻意要去龜山島是一樣的，一樣要去「赴死」。「活在世間這麼艱苦，不如死死去啦，」廿一歲的廖瓊枝也做了母親，卻沒有絲毫喜悅，母親的悲情在她身上重演，而且差點難以挽回。

陳金樹與廖瓊枝牽扯了四、五年。另一個男人林良全緊接其後立刻出現，也是充滿灰調。

陳金樹數年前過世，對廖瓊枝來說，像雲一樣，心裡沒什麼感覺。她還是那句話，「這世人沒什麼可留戀的」，愛情、婚姻對廖瓊枝來說都是奢望；廿三歲的廖瓊枝早早沉淪於命運的枷鎖，無力掙脫，婚姻的不幸糾纏了十幾年，直到卅三歲才解脫。

第七章 內台戲時光

廖瓊枝最擅長哭調，她最喜愛的戲碼也以苦戲居多，如《三娘教子》、《什細記》的沈玉倌、《王寶釧》等等。問她為什麼？她笑一笑說「不知影，愈可憐的愈愛搬」。

廖瓊枝十五歲學戲，十八歲出班，這段時期正是歌仔戲「內台戲」最風光時期，她前後待過的內台戲班包括金山樂社、金鶴、富春社、美都。

雖然同是內台戲班，只有美都是按劇本演戲的；其餘劇團，按歌仔戲的說法，都是「做活戲」，也就是排戲先生只講劇情大綱，派好角色後，演員即興發揮，靠的是演員經驗累積的唱唸功力，也就是俗稱的「腹內」。

「苦旦」養成階段

廖瓊枝離開富春社，進到美都，美都按劇本排定演員，角色固定，廖瓊枝沒什麼角色可演，待了四十天就走了，改到做外台戲的「契母」（乾媽）掌理的「瑞光劇團」。這時約民國四十五年左右，內台戲還風光，外台戲班演出機會反而少，瑞光演出機會不多。有位戲迷「艷卿仔姨」欣賞廖瓊枝，說她口白清楚，唱唸不錯，介紹她到當時相當出名的內台戲班「龍霄鳳」。廖瓊枝換到龍霄鳳，開始一段她最重要的內台戲時期。

一直到今天，廖瓊枝仍感激龍霄鳳團主陳秀鳳教她的「心底戲」。廖瓊枝說，她的腳步手路基本功是喬財寶教的，進一步的武功身段是狗仔桑教的，唱腔唸白是

阿骰仔先教的，但作為歌仔戲最重要的行當「苦旦」養成階段，是廿二歲進入龍霄鳳劇團透過與小生陳秀鳳演對手戲，才一步步抓到要領。

陳秀鳳整班又兼演小生，「龍霄鳳」其實就是她的藝名。一入龍霄鳳，陳秀鳳就讓廖瓊枝挑梁演苦旦，對戲時，陳秀鳳教廖瓊枝眼神如何看、手勢如何做、情緒如何轉折，這些讓廖瓊枝受用無窮。

擅長哭調愛苦戲

苦旦是歌仔戲相當特殊的行當，伴隨著一系列「哭調」的產生，使得歌仔戲悲情的形象直至現在仍深入人心。

苦戲、哭調的流行，一般認為與早期歌仔戲觀眾以女性為主有莫大關聯。台灣早期移民社會生活窘困，女性地位低微，女性觀眾藉著歌仔戲劇中女主角的悲劇命運，投射自己的情感，排戲先生也大量添油加醋，《山伯英台‧哭墓》一場，演員根據觀眾的喜好，臨場發揮，從原來的「三拜」用哭腔哭到「十二拜」、「二十四拜」，甚至「三十六拜」；《孟姜女‧哭長城》、《三娘教子》、《王寶釧》守寒窯，都一路哭到底。哭調的種類也五花八門，從〈七字仔哭〉、〈大哭〉、〈台南

哭〉、〈運河哭〉、〈艋舺哭〉、〈宜蘭哭〉，到〈江西哭〉、〈瓊花調〉、〈三盆水仙〉、〈霜雪調〉、〈文明調〉等等，種類繁多，可見苦戲多流行。

廖瓊枝最擅長哭調，她最喜愛的戲碼也以苦戲居多，如《三娘教子》、《什細記》的沈玉倌、《王寶釧》等等。問她為什麼？她笑一笑說「不知影，愈可憐的愈愛搬」。

哭調裡，她又最愛唱慢七字仔。因為七字仔哭的起頭，樂器「鴨母噠仔」先吹；鴨母噠仔這個樂器類似嗩吶外形，吹口扁平，發出的聲音經過擠壓、變形，像秋風悲鳴一樣，音色悽厲綿長，未開口似聞哭腔，讓人情緒立刻凝稠起來。「鴨母噠仔」一響，牽動廖瓊枝綿長思緒，她想起了過往種種，母親早逝、年少貧窮以及正身陷其中的不美滿姻緣。

不爭排名向前輩學習

廖瓊枝在金山樂社、富春社、金鶴時期都以胡撇仔戲為主，這類戲文武兼重，但仍偏重武功。進到龍霄鳳不久，陳秀鳳雖啟用她做苦旦，也很快發現她經驗尚不足，兩齣戲後，另聘了一位苦旦「小鳳珠」，把廖瓊枝降為二旦及武旦。

廖瓊枝說，一般戲班同時有兩位苦旦，一定爭名「吃戲醋」，她卻不會。她與小鳳珠相處得很好，平時泡茶一定端一份給「阿珠仔姐」喝；演戲時，刻意站在幕後看小鳳珠如何演。這樣做的原因就是為「撿伊的藝」，學前輩的藝術。廖瓊枝與小鳳珠兩人感情好到小鳳珠離班時，兩人還去剪同一塊花布，做成一式兩款衣服，並到相館拍照以為留念。她也藉此奉勸年輕演員，「心胸要放闊」，看得遠，對藝術比自己好的人要謙虛以待，「藝術要固謙」。

龍霄鳳以正統戲出名，廖瓊枝最拿手的戲，也是這些年陸續整理為教材的代表戲《陳三五娘》、《山伯英台》、《雪梅思君》、《王昭君》、《什細記》等等，都是龍霄鳳的招牌戲。廖瓊枝隨戲班走南闖北，這些戲深入腦中，對她有極深影響。

內台戲的演出是「全省走透透」，在全省各戲院輪番演出。一般一檔十天，一齣戲有的可演上三天、五天，甚至十天，如《陳三五娘》過去經常連演十天。十天後下檔，戲班換戲院，戲界稱為「隔位」；隔位時，全班分乘幾部貨車，半夜趕路，戲箱當作墊鋪或枕頭，演員靠著高高低低的戲箱打盹，一趕到下一個戲院馬上拆箱、鋪床，勉強再補一些睡眠回來。

內台戲的好時光大約撐到民國五十年左右，因不敵電影、電視的吸引力，被逐出戲院，才從內台轉進外台。這段內台戲時期是歌仔戲最重要寫照，當時的伶人以

班為家，與戲院關係密切，戲院台前台後的生活就是伶人生活的全部。

以戲院為家的伶人生活

一般說來，戲班成員多有親屬關係，「家族型」非常多。家族的形成，有的係因夫妻於戲班結識、生兒生女，「靠山吃山，靠水吃水」，小孩子漸長自然跟著學戲，長大甚至成為演員或樂師承傳衣缽。這種例子很多，比如著名的電視歌仔戲天王楊麗花就是跟著母親在宜蘭戲班長大並學了戲。另一位知名電視演員許秀年也是跟著母親進了「拱樂社」。小生唐美雲的例子也是，她跟著母親在外台戲班長大，母女同住一班。

另一類也有演員為照顧家人，就把父母、兄弟姐妹帶入戲班，這些「食口」雖不能演戲，但可以擔任布景、煮飯、打雜等工作。或者反過來，負責雜役的人讓自己的小孩跟著學戲，孩子長大成主角後，才讓父母退休。一家人全倚靠戲班為生，到今天野台戲班都還這般光景。

戲班既是所有人日夜生活所在，吃喝拉撒睡就需全部解決。按內台演出規矩，戲班老闆除了付給演員薪資之外，還要負責戲箱、布景演出設備以及伙食材料，如

凍水牡丹　廖瓊枝

136

米、菜、魚肉、油鹽等。至於每到一處，吃住所需水、電、炭火等資材，由戲院方面負責。

所有費用來源當然是票房，一般不是三七抽成，就是四六拆帳。內台戲被電影壓倒逐出戲院，票房逐漸失色，盈收減少，一方面也是因為戲院雇請戲班一班起碼數十人，水電成本大，不像電影只需支付版費及放映師薪水，成本較低。兩相比較加上觀眾口味改變，戲院漸不愛請戲班演出，歌仔戲的內台市場就全面潰敗了。

後台人生

戲班生活的寫照全在後台。一到戲院，戲班老闆會立刻分配舖位。廖瓊枝說，如果是大型戲院，後台空間寬敞，舞台兩側的舖位由當家主角優先分配；理由是讓男女主角換戲服方便，舞台兩邊舖位無形中「高了一等」。

其餘演員，不是分配到布景後面，就是搭建出去的半樓間，或者地下室、樓頂，甚至走廊也可以。因為大家的舖位其實都相當簡單，就是一張蓆仔和幾口箱子，裝著演員私人用品，甚至身家財產。睡覺時，櫃子可權充枕頭；化妝時，就是最好的桌面。每個人的舖位，較寬敞的不過九尺長，若遇到小型戲院，空間不足，

擠到六尺也常見。夫妻拍檔一樣擠縮在這小小蓆面上，生了小孩也不見得多出舖位。

至於吃飯習慣，學戲囝仔得早起，先練功、吊嗓才有飯吃；其它演員十點才起床。戲班第一餐吃得晚，十點才吃；第二餐，等到日戲演完約下午四、五點才吃。晚餐等於消夜，演完近十一、二點了才吃。

一直到今天，民間演戲仍維持日夜兩場習慣，日場兩點開始，夜場七點多開始。戲班伙食簡單，沒什麼大魚大肉。廖瓊枝記得最常見的菜色就是「三菜一湯」，一條魚、一碗魯肉、一盤青菜，加一個湯。菜色都隨季節挑最便宜的買，比如魚就是虱目、打頭、四剖、斑仔魚等等，魯肉一定有五花肉加豆乾、醃瓜仔。吃飯時四五人一桌，就著戲箱或簡單的斗櫃當飯桌吃飯。為了爭取時間，傍晚吃了飯，排戲先生會先排定晚上演出的戲碼，講解完才能各自散去。晚餐吃得晚，廚房煮稀飯居多，吃得更簡單。

做活戲「腹內」深淺立見

內台戲的觀眾，日場男性觀眾居多，晚場女性觀眾為主。順應觀眾對象不同，

凍水牡丹　廖瓊枝

日戲常演「古路戲」，武戲、歷史演義爲主；晚間則多演胡撇仔戲或文戲，以悲情故事取勝，還標榜要觀眾記得帶手帕進場。

排戲先生講戲，只講大綱，演員唱唸做表均自由發揮，這就是所謂「做活戲」。有的排戲先生會寫下劇情大綱及演員出場表，但上面記述的非常簡單，常常只寫第一場某某景（比如宮廷）、第二場（水景）諸如此類的，每場次後面寫上該出場的角色名，再註明由誰飾演，且角或三花什麼的，如此簡單。只有在加強表現或擔心演員忘詞的時候，排戲先生才會講解得仔細些，把主要唱唸詞句或「科介」做表身段說給演員聽。但多數時候並不如此，因此，唱唸功力好的演員即興發揮的功力才能顯現，這就是戲界常說的「腹內」深淺之別。資深演員磨練多，會唱唸的戲多，即興編詞做戲不成問題，年輕演員則需假以時日才能應付這種即興對答、「提槍就上」的挑戰。

廖瓊枝說了一段比擬當年說戲情形。比如，排戲先生會這麼說：某某人演小姐，出台報名，說出你的名字，父母生你幾個兄弟姐妹幾人，要去廟裡進香，找查某嫺來。這時，查某嫺出場，唸白之後，娘嫺逗陣，到了廟裡，拜佛之後，師父出場，師父出場說後花園百花正開，正好遊賞，娘嫺兩人於是相偕到了後花園。在後花園兩人玩賞，一不小心，小姐的鳳釵掉落水中，這時小生出場，代爲撿拾，兩人

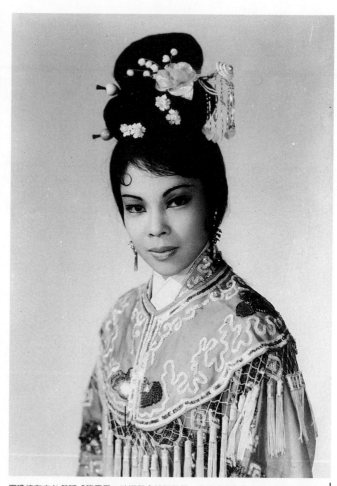

廖瓊枝在內台戲班「龍霄鳳」時期學會如何做戲、表達感情的苦旦戲,對她的影響十分深遠。

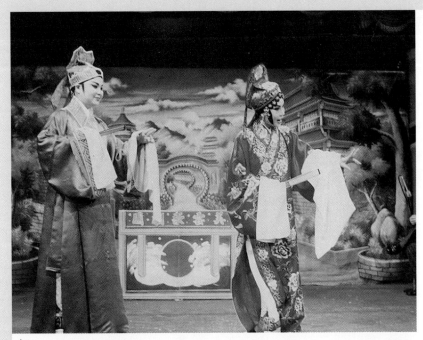

《山伯英台》是廖瓊枝的招牌戲之一，圖為《遊西湖》一折，廖瓊枝女扮男裝，與北部知名小生陳美雲（左）演對手戲。（嚴昇鴻攝影）

一見鍾情，互相「絞目」，互留名姓，心中有了意愛……

這麼簡單說一遍，演員上台一演就是一兩個鐘頭，沒有即興唱唸能力是應付不來的。廖瓊枝近年來培養了一群「藝生」，也就是跟在她身邊學藝的磕頭學生，今年廖瓊枝要她／他們學著「做活戲」，把他們放到外台戲做看看。在排練場練習時，廖瓊枝模擬當年說戲方式，說了一段《狸貓換太子》，並派好角色，學生就來一段排練演出。結果，據說，學生只演了十分鐘就把戲演完了。可見即興編詞、演唱的能力難度很高，現在外台戲的歌仔戲演員身經百戰才能應付自如。

如果是武戲，比如武打場面，排戲先生講解劇大綱後，會叫演武戲的演員過來，特別交代如何對打，使用那些「套頭」，打到什麼時候兩人分出輸贏或誰先下台，然後再接下面的情節。

觀眾滿到走道上

廖瓊枝說，以前的演員三百六十五天天天相處，每隔一位（換戲館），拿手戲就重演一次，不靈也光，磨得演員默契佳，演出品質自然會好。

另一個原因則是，當時的演員並非一人到底。比如薛平貴與王寶釧的戲，一開

始薛平貴是乞丐身，《彩樓配》撿到王寶釧的繡球，相爺反對，入窯、王寶釧母親探窯這些情節，必須靠唱唸表現，戲班派的是「文生」來演。到了薛平貴掛帥，換武生扮薛平貴。

《三進三出》、《戰代戰女》、《北國招親》這些戲，著重武戲，一齣《薛平貴與王寶釧》十天戲，主角數易其人，依戲路用人，每一段戲可看性都高，觀眾自然就流連忘返到了最後，薛平貴回窯、認妻，又是文戲，再換老生來演。

龍霄鳳演戲，南至高屏花東一帶，北至基隆嶼、七堵、萬里海邊，數不清的戲台歲月，如今這些戲台幾乎都拆建或消失了，昔日人聲鼎沸、擠擠挨挨的盛況成過往往雲煙。

廖瓊枝記得最熱烈的一次，戲班演到宜蘭三星鄉，是晚是農曆十二月廿三日，隔天是民間習俗大掃除「掃塵」日子，依例戲班隔天就停戲不演了，因為考慮家家戶戶大掃除，人手紛忙，不可能再有人來看戲。但龍霄鳳演到廿三暗暝，宣布明天不演了，台下男觀眾卻鼓噪起來，叫囂著再演啦、再演啦，「拚厝內是查某人的代誌」，跟男人無關啦，不肯龍霄鳳停演。

就這樣，臘月廿四，龍霄鳳沒有謝館，繼續演出。廖瓊枝說，那些天「三星戲院」天天爆滿，觀眾多到走道都是，還有人爬上走廊邊的窗戶「勾」在窗上看戲，

再度懷孕

隔廖瓊枝在龍霄鳳待到廿三歲。廿二歲那年，戲班在台北「大橋頭戲院」演出，龍霄鳳請陳金樹來排戲，廖瓊枝旋即又懷孕，噁心嘔吐狀況頻生。更糟糕的是，二歲多的大女兒開始生病，一直拉肚子，拉痢拉到瘦如柴骨。

廖瓊枝初入龍霄鳳時，預借了一千五百元，戲界稱作「借班底」，先預支薪水，再從每天的薪水倒扣。這筆錢用來先還被陳金樹騙走的美都劇團班底一千二百。才還不多久，有次龍霄鳳到艋舺芳明館演出，金山樂社的老闆瘋豬母找上門，要廖瓊枝回金山樂社，還清當年綁戲欠下的錢，廖瓊枝不願意，又向龍霄鳳借了二千元還瘋豬母。這借來借去，她積欠龍霄鳳的班底一下子多到三千多元，「三天抵一天」，好不容易還清一部分，女兒阿華開始生病，廖瓊枝又開始借，欠款日積月累，愈欠愈多。演戲時，掛念著生病的女兒，後台哭聲嚶嚶傳來，廖瓊枝在台上做戲沒有心情，戲愈演愈退步。幾次之下，龍霄鳳就不再叫她演武旦了，另聘了一位「阿琴」取代廖瓊枝，將廖瓊枝派為老旦。廖瓊枝想再借錢，龍霄鳳也不借了。

這走投無路的絕境，廖瓊枝有一晚「瞑夢」，夢見有人提著臉盆，對著天上皎潔明月在撈月，一會工夫，月亮躲不見了；再一會工夫，月兒又出現，而且月光中浮現一位女嬌娘，廖瓊枝叫著大夥兒快來、快來，拿照相機把它拍下來，戲班人還沒來得及拍下它，月光又消失了。

「失月」的夢境讓廖瓊枝好生沮喪，班裡的人解夢一致認為這不是好夢，月娘走了，救星不會出現了。

空夢一場，廖瓊枝心情更加惡劣。她抱著瘦得只剩柴枝般的大女兒，絕然地哭著說，阿華，你若欲給我做子，就趕緊好起來；你若不給我做子，這樣拖磨，你艱苦，我也艱苦，甘脆你就轉轉去，緊去出世，給那有錢人做子，較好命，較快活。說也奇怪，這番話說完，隔天一早，廖瓊枝猶在睡覺，大女兒自己醒了，拿起桌面的齒杯，從準備著讓小孩半夜撒尿用的痰罐裡舀水來喝。痰罐裡只是清水，廖瓊枝搶不及，大女兒已喝了幾口下去。廖瓊枝記得的是，幾天過去，大女兒的身子就漸漸好起來了。這到底是什麼道理令人捉摸不透，廖瓊枝說這其實就是「天在飼人」，上蒼讓這小孩活下去，會自然把人醫好的。

決心離開龍霄鳳

廖瓊枝在龍霄鳳生下第二個孩子。那時在花蓮剛好演到過年前謝館，陳金樹將即將臨盆的廖瓊枝從花蓮接回台北，交給瑞光劇團的契母照顧，再度自顧自離去。

農曆正月初二生產，廖瓊枝說，生第二胎她才有做月子的樣子，契母為她煮豬肝燉紅花、腰子燉杜仲等補品，身子也慢慢恢復。

滿月後，廖瓊枝重回龍霄鳳，依舊演老旦，武旦另有一位叫「麗琴」的在演。

廖瓊枝心情懊糟，五個月後決定出班。她請瑞光契母代墊了錢還清班銀，離開了龍霄鳳，結束了兩年的龍霄鳳時期。

第八章 外台與電台時期

這段日子，大約從廖瓊枝廿三歲到廿八歲，廖瓊枝外台戲、電台兩頭兼著做，四個孩子猶稚弱，肩頭擔子很重，是她最拖磨的一段時期。

廖瓊枝廿三歲離開龍霄鳳，這時大約也是內台戲開始走下坡時期。民國四十五年，台語電影興起，拱樂社拍攝的台語古裝電影《薛平貴與王寶釧》劃時代舉措，不僅開創了台灣電影興起局面，連帶地，影響了同樣在戲院演出的傳統戲劇，台語片大量出現，擠退了在戲院演出的歌仔戲或布袋戲。

廖瓊枝說，她廿三歲（民國四十七年）那年，內台戲開始一班班退出戲院，走入外台市場，或直接解散。先是知名度不高或營運不佳的戲班退出，到後來，民國五十一年台視成立，新興娛樂更多，營運再好的內台班也難抵潮流，幾乎所有內台戲班全數退出，內台戲光景終告落幕。

第二段姻緣

廖瓊枝加入的第一個外台戲班「瑞光劇團」，老闆是廖瓊枝認的契父母。廖瓊枝說，初期外台戲戲路不多，迎神賽會多的大月可演到十天，如逢小月，就只有四五天可演，收入不如內台戲班穩定。廖瓊枝一人撫養兩個小孩，陳金樹並沒有拿錢「飼子」。

廖瓊枝跟著契母住在「第一劇場」後面安西街九巷五號，陳金樹換到「福星劇

團」當排戲先生，兩人住得不遠，陳金樹偶爾還到安西街街逛弄小孩。但兩人關係一直不好，有一次又打廖瓊枝，鄰人看不過去，戲迷也來幫忙，找了幾個「迌迌人」約了談判，要陳金樹放人。這才口說為憑，雙方關係一刀兩斷。

才脫離第一個男人的牽扯沒多久，廖瓊枝當時跟的會被倒了，辛辛苦苦積存的錢化為泡影。廖瓊枝為離開龍霄鳳，託契母向人借了手環典當還清班底，手環的主人這時卻來催討，像八點檔連續劇的情節，真真是「雪中加霜」。

廖瓊枝走投無路，契母也沒錢代墊，瑞光團裡的弦仔師林良全說要代為還錢，條件是廖瓊枝嫁她。

事後廖瓊枝才知道，林良全自己也沒錢，那筆錢是他標了會先預支的。但那時並不知道。廖瓊枝鎮日哭，找不出解決辦法，手環主人催得緊，廖瓊枝心裡恨這男人恨得很深，最終，沒辦法，再賭一次，廖瓊枝答應與林良全做夫妻，討回了手環，還清了錢。

只是，她也沒料到，這次還是不幸福。

林良全在班裡做樂師，另外兼「牽犁仔甲」做搬運工賺錢。他自己原有一子，太太離家出走，丟下五歲的孩子不管。林良全叫廖瓊枝跟了他，但廖瓊枝當演員的薪水比他高，一家的擔子落回廖瓊枝肩上。

服安眠藥尋死

廖瓊枝跟林良全生了兩個孩子，一女一男。但兩人感情不深，個性不合，林良全還會莫名其妙吃醋，奚落前兩個孩子。兩人在一起一年多，有一次陳金樹來看孩子，林良全吃醋，孩子對他喊「叔仔」，他回說，免啦，恁老爸欲來帶你轉去啦。

廖瓊枝氣不過孩子遭罵，鬧自殺。

那天，昔日賣藥團團主女兒來找她，兩人兩杯黃酒下肚，廖瓊枝心情苦悶，朋友一走，她繼續喝，喝得多，心結打不開，就尋死了。

她到藥房買了安眠藥，拿了錢給大女兒叫她帶弟弟出門玩。孩子一走出去，她將藥全吞了，換好乾淨衣裳，拉起房門內扣，躺在床上，靜靜睡去。

一覺醒來，契母問她會不會餓？她才知道並未死去。電台朋友剛好來找，叫喚半天沒應聲，警覺有異，叫契母把房門扳開，才發現廖瓊枝口吐白沫，白沫沾得枕頭都是，知道她尋死，趕緊抱去通腸，才救回一命。

其實，廖瓊枝跟陳金樹、林良全都只是露水夫妻，兩次都沒有辦結婚登記，四個孩子都跟廖瓊枝姓廖。私生子在早年還是很不名譽的，廖瓊枝卻咬著牙獨立養活

了四個孩子。她對兩個男人感情都很淡，對第一個男人陳金樹有恨，對林良全生沒有恨，卻也沒感情。林良全無法照養全家，對家沒什麼責任感，廖瓊枝個性硬，連跟林良全生的小孩也不讓喊爸爸，只喊阿叔。

關於廖瓊枝這種絕然的態度，四個孩子是諒解的。最小的廖文庭說，從小，家確實都是媽媽在照顧。廖瓊枝日夜奔忙，偶有空閒，還會盯著孩子做功課；至於「阿叔」，像沒事人一樣。在廖文庭看來，母親柔弱的外表下，個性很硬，事事求完美，對自己要求很高。或許這種個性讓廖瓊枝一直快樂不起來，可是也支撐了她一路走來獨力堅忍撫養了四個孩子。

廣播歌仔戲興起

加入外台戲不多久，廖瓊枝也開始進廣播電台唱戲。

民國四十五年，台語、古裝電影興起，內台戲被逐出戲院，廣播歌仔戲緊接著興起，那是歌仔戲另一波高潮。一直持續到民國五十年代底，中視開播，電視成為人們主要娛樂內容，廣播歌仔戲熱才退去。

廣播歌仔戲當紅時，全台北到南，各電台幾乎都有歌仔戲節目，製作人號召演

員組成戲團，專門在電台演唱歌仔戲。當今廣為民眾周知的歌仔戲名伶如王金櫻、翠娥，都是唱電台起家，王金櫻在嘉義公益台（正聲嘉義台），翠娥是台中農民廣播電台起家（也是正聲系統，正聲台中台），洪明雪、洪明秀在台中電台「大振豐歌仔戲團」，另外，台中民天電台「五虎廣播劇團」也很有名。超級名伶楊麗花在進入電視之前，也在台北正聲電台「天馬歌仔戲團」唱過一段時間。可以說，小廖瓊枝一代的歌仔戲伶人，沒跟上「內台戲」時期，也跟過廣播歌仔戲時期。

那時期，街頭巷尾、家家戶戶都會飄出電台歌仔戲的歌聲，一齣戲從巷頭聽到巷尾，不會斷戲。其它廣播節目如講古、廣播話劇一樣很紅，電台是當時最強勢的媒體。

廖瓊枝最早加入的電台是台北中華電台，由汪思明擔任製作人，組成「汪思明廣播劇團」；除了中華電台唱現場之外，錄製的盤帶週六、日輪流於警察、中廣播放。當時中華電台在三重，中廣電台在台北市新公園（現在的二二八紀念公園），有時中廣就叫小包車把演員載去錄音。廖瓊枝曾在公園裡飲泣，總是想起身世、命運就哭，心情一直很不好。

食指浩繁不得閒

電台作業方式是，上午九點錄音，唱現場，唱到十二點；晚場八點開始，也是唱現場，唱到十點半。那時的藝人常兼著做外台戲，如果有人要趕外台戲，晚上的戲必須先錄好，中午一唱完大家沒能休息，趕緊接著錄晚上兩個半小時的戲。一錄好，人馬四散，做外台戲的人火速衝到戲台扮戲，趕日戲開演。

廖瓊枝鬧自殺事件後，搬到了三重與林良全的母親同住。三重家裡人丁眾多，除了林良全、婆婆，還有林良全二個妹妹、二個弟弟同住，大弟弟已娶妻生子，伙食可以自己料理，其餘九人，就全靠廖瓊枝這個媳婦與婆婆共同分擔。廖瓊枝說，她自己的孩子還小，林良全的小弟也只有九歲，食指浩繁，家事繁重，她每天起早睡晚，非常辛苦。

生活的內容是，每天一早趕電台，下午回來，如果有外台戲就趕去做戲，孩子就託婆婆照顧；如果沒戲，她必須趕緊幫孩子洗澡、洗衣。那時隔壁正好有家唱片工廠，流放的廢水是熱的，她就用那些水幫孩子洗澡。如果是吃飯用的水，必須到巷口地下水井壓幫浦，台灣話叫作「膨秃仔水」。等把衣服晾好，差不多也忙到了

下午三四點。

到了晚上，就要趕八點半上班。如果都沒事，不得閒，她常去馬路撿炭渣，因為那時沒錢買整塊煤炭，家裡還是營炭生火，有錢人家用過或散片的煤丁會丟在路上，她就去撿，撿了好幾天的份量，存在家裡備用。

窮人的悲哀

有一晚，正在電台上班，婆婆騎腳踏車到電台找她，告訴她大女兒阿華生病，一直哭，愈哭卻愈沒有聲音，只剩乾澀的咳聲而已。

廖瓊枝回家一看，情況非同小可。她抱著孩子回中華電台，向汪思明借了三百元，過橋到台北市大橋頭邊耳鼻喉科問診。醫生一看，判斷是急性白喉，那陣子正在大流行，十歲以下的兒童感染發病的非常多，醫生要她趕緊抱到台大醫院掛急診。

一到台大，果然滿坑滿谷都是白喉症的小孩跟著急的家屬。廖瓊枝抱著小孩給醫生看了，轉到領藥處排隊領藥，付了錢、拿了藥劑，才能回到醫生那兒讓護士打針、餵藥。

廖瓊枝在領藥處等的時候，看見一對老公婆，廖瓊枝還記得，一筒注射針的藥劑加三顆藥丸收費三百五十元，她借了三百元，勉強可以支付，但那對老公婆付不出來。老公婆兩人跟領藥處的護士小姐一直求情，求院方通融讓他們先領藥，救孫子一命，他們用身分證押，作擔保，明天就把錢送來。但不論怎麼苦苦哀求，礙於規定，配藥人員就是無法答應，老婆難過地在那兒哭。

廖瓊枝說，那情景實在讓人看了悲從中來，誰不想救子救孫呢？可是那年頭，沒錢就是處處碰壁，也不知道最後那對老公婆借到錢沒有，她常常想起這一幕，想起來也怨嘆，當時沒能力幫忙，不知那可憐的孩子救活了沒有……

這段日子，大約從廖瓊枝廿三歲到廿八歲，廖瓊枝外台戲、電台兩頭兼著做，四個孩子猶稚弱，肩頭擔子很重，是她最拖磨的一段時期。

午夜的孤寂身影

中華電台起初設在三重，後來搬到東園街，廖瓊枝也從三重搬回了西園路，與阿春阿嬸住在一起。每天一早，廖瓊枝六點半起床，營火燒炭，煮稀飯讓大女兒吃完好上學。然後八點多出門，趕電台九點的班。那時交通工具是腳踏車，如果是冬

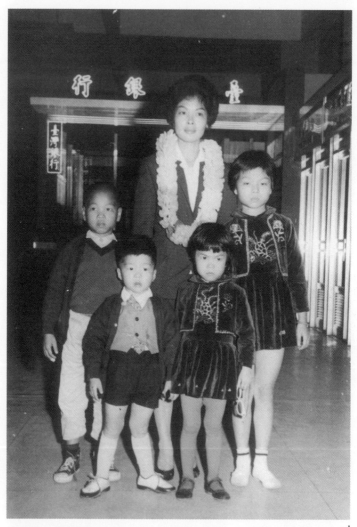

四個孩子是廖瓊枝最寄掛的心事，左至右分別為長子廖玉城、么子廖文庭、次女廖玉真、長女廖漢華。圖為海外行前留影。

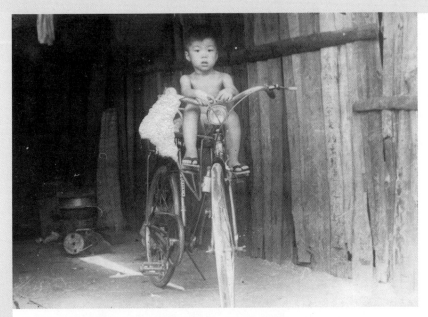

西園路的房子極其簡單，甚至單薄寒愴，廖瓊枝一家人只能彼此緊偎。這段時期因為工作忙碌、孩子年幼，最是拖磨。圖為廖瓊枝最小的兒子廖文庭小時於家門口留影。

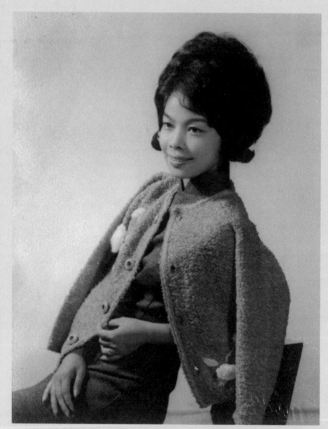

從內台、外台再轉戰電台一唱數年，廖瓊枝唱戲愈來愈出名，常常必須到相館拍照，供戲迷索取。

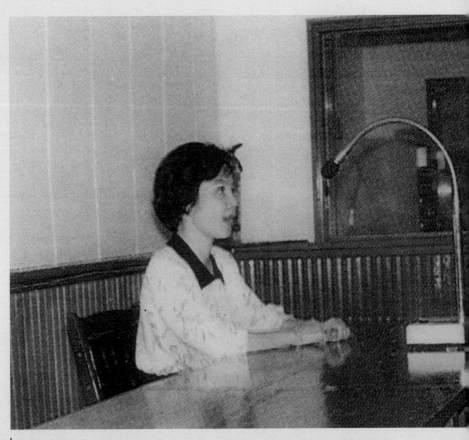

廣播時期的廖瓊枝，每次進錄音間常常一錄就是四、五個小時。也是這段時期的磨練，讓廖瓊枝的唱腔更加動人。

天，東北季風強勁，「透箭風」逆向吹來，騎起來來非常辛苦。

上午唱到十二點，趕緊錄晚上的戲。錄好一般都下午兩點了，腳踏車一踩，趕緊往外台演出地衝，常常趕到戲棚已經所剩沒多少時間，廖瓊枝說，她訓練到手快腳快的，十五鐘就可化好妝、綁好大頭，趕上「扮仙」，接著就開始唱戲。

夜戲唱完就接近十二點了，如果有人貼紅紙賞錢，常常還得唱到十二點多。等回到家，就是凌晨時光了，還有孩子的衣服要洗，自己梳洗什麼的……，總是忙到入夜兩三點才忙完，睡下不過三個多鐘頭，又是新的一天，每天都「無眠」，不夠睡眠。

那時幾個孩子都還小，除了老三（第二個女兒）留在三重婆家，其它三個孩子為了便於照顧，跟許多戲班人一樣，廖瓊枝全帶著做戲。演戲時，孩子在後台玩，契母負責煮飯，就兼著幫忙盯著那三個孩子。廖瓊枝說，契母對她實在好，為了照顧孩子，契母都是把最小的男孩綁在背上煮飯，大的男孩那時三四歲，正是活繃亂跳的年紀，為了怕他跌到戲台下，另用一條揹帶綁著，一邊繫著戲箱，一邊綁在孩子腰上。大女兒六七歲了，下課後就到戲台，較能安心。

等到晚上戲演完了，孩子早玩累了，睡了；要回家，就得一個個叫醒，把小的揹在背上，大男孩抱在胸前，大女兒拉著廖瓊枝的衣角自己用走的。演戲的地方遠

近不同，但一般都在較偏僻的地方，要回到西園路，較靠市區的地方才叫得到三輪車。廖瓊枝說，最大的女兒最可憐，每次被吵醒來，眼睛半睜半閉，拉著她的「衫仔枝尾」，「目睭闔闔」跟著走。每天晚上都這樣，母子四人拖著長長的身影，現在想來，一股淒涼還是油然而生。

「相咬」飆戲，聽眾大呼過癮

中華電台是廣播歌仔戲第一個做出名的。當時的演員有廖瓊枝、葉金蘭、阿鳳仔姨、王金蓮（阿兔仔姨）、陳阿珠、林鳳枝等。前四人都出身內台戲班，阿鳳仔姨是現在歌仔戲有名的文場領導簡永福的母親，阿兔仔姨是昔日「春光園」小生，都頗富知名度，內台戲一垮，大家紛紛轉進電台。陳阿珠、林鳳枝是賣藥團起家，賣藥團唱車鼓、歌仔調，最大特色是即興編詞能力很強，陳阿珠、林鳳枝的「句讀」出了名，「變聲」也高明，一人模擬各種角色，跟布袋戲「分音」天王黃俊雄的本領大概差不多。

廣播歌仔戲團雖號稱「團」，實際上成員不多，演員至多五六人，文武場早期只有一支主旋律大廣弦，甚至沒有武場，被稱作「民謠式」的唱法。後來才慢慢加

入鑼鼓、月琴、吹管樂器，甚至薩克斯風、黑管（黑嗤仔，也就是豎笛）。早期錄音間也很侷促，三、四坪而已；後來才有十坪大小的規模，擠得下的演員、文武場才多一些。

廖瓊枝在中華唱了一年多，電台時段換人接手，廖瓊枝隨後也離開，加入了民生電台。

民生電台「金龍歌仔戲團」就是現在的「河洛歌子戲團」老闆劉鐘元製作的。

那年廖瓊枝廿五歲，民國四十九年，正是廣播歌仔戲大紅時候，劉鐘元先後製作的廣播歌仔戲有民生的「金龍」、民本電台「九龍歌仔戲團」及正聲「天馬歌仔戲團」。民生網羅的都是當時最出名的唱將，包括許緣（又名許麗燕，被暱稱黑貓雲仔）、廖瓊枝、小來于、麗君、王金蓮等。

小來于擅長小生、小旦、副生，麗君是小旦。黑貓雲仔是當時最受歡迎的，她所唱紅的《孫臏下山》、《三國志》里弄皆知，她的「歌仔韻」自成一格，行腔轉韻優美無比，她的口才又是一流的，即興編詞、說笑逗弄，每一句的字尾作韻，句句押韻，成篇成章，才華不可多得。到今天回想起來，劉鐘元仍弄不懂，「這些藝人都沒有讀書，怎麼這麼『鬼靈精』?!」

黑貓雲仔音色低沉蒼勁，音域低，廖瓊枝音色高亢明亮，音域正好高八度，如

凍水牡丹　廖瓊枝

果有對手戲，兩人一低一高，高低音互相應答，堪稱絕佳搭配。黑貓雲仔戲主演老生、三花，廖瓊枝記得兩人唱《王昭君》時，還會「相咬」，也就是不待對方唱完就搶過來接唱，你一句、我一句，節奏快速，氣氛熱烈，一來一往飆戲的勁頭，讓聽眾大呼過癮，抱著收音機連飯都不煮了。

二十六歲以苦旦角色獲獎

電台唱戲，每天上午、晚上兩場，如果加上外台戲日夜兩齣，這段期間，廖瓊枝每天要唱上至少十個小時！這對藝人是很大的磨練，也是很大的考驗，廖瓊枝的唱唸功力可以說在這段時期得到充分發揮與加強，因為電台跟內外台戲班一樣，沒有劇本，只有講戲先生，有時連講戲先生都沒，就靠演員一直編故事。演員人數既沒有正式戲班那麼多，大家就得兼著演，於是各路角色都能唱，分聲、編詞能力都被訓練出來。電台又是唱現場的，講究聲音品質及即席能力，不能 NG 重來，對演員的唱唸實力是很現實的檢驗。

廣播歌仔戲所唱的戲碼跟內外台差不多，多數就是拿當年出名的戲來唱，廖瓊枝記得的就有《陳三五娘》、《山伯英台》、《呂蒙正》、《什細記》、《金姑趕

羊》、《趙三娘汲水》、《大舜耕田》等重唱工的戲，也有《望鄉之夜》、《雨打芭蕉》、《里見八犬傳》等胡撇仔戲，每一齣可以唱上十幾天。四、五年間她到底唱過多少齣戲已經無法計數。

民國五十年，廖瓊枝廿六年那年，她代表瑞光劇團參加第十屆「地方戲劇比賽」，以《三娘教子》苦旦王春娥一角獲青衣獎。她在電台一唱數年，也唱紅了名聲，到外台演出時，常有觀眾指著她說，「伊就是韓麗美啦！」在電台唱過的「望鄉之夜」讓聽眾念念不忘。

電台歌仔戲著實風光，廖瓊枝形容說，騎「孔明車」（腳踏車）走街路，「十間厝有七間在聽歌仔戲」。各電台劇團有時聯合起來公演，更造成大轟動。有一次民生與民聲聯合公演，那次合作有廖瓊枝、翠娥等人，在大橋頭戲院登台；歌仔戲難得再重回內台，那次的排戲先生是後來進入台視擔任楊麗花歌仔戲導演很長一段時間的蔡天送，當天大橋頭戲院再度爆滿，一票難求。

但是廣播歌仔戲又再遭遇敵手，這次是電視台。台視於民國五十一年開播後，廣播歌仔戲就漸漸走下坡了。

第九章　海外的碼頭

第一次離開孩子，從沒與孩子分開過的廖瓊枝，隨著出發日子愈近，心頭愈發酸。但想想可以改善生活環境，就一直跟自己說要忍耐、忍耐。

廖瓊枝在民生電台唱了一陣子，歌仔戲界開始有了另一波動靜。東南亞的華人市場興起，不少戲班開始前仆後繼赴海外賺錢。

海外的菲律賓、新加坡、馬來西亞、汶萊，從太平洋戰爭中復甦，百姓生活漸漸安定，經濟能力較好的華人社會思念鄉音，大陸方面出入不便，制度較開放的台灣成為華裔人士邀請對象。大約從民國五十年前後，開始有戲組團赴海外演出。

歌仔戲天王楊麗花在進入電台、電視台之前，就是先從海外紅回台灣。她與小鳳仙、柯玉枝、小明明、賽金寶等人在菲律賓唱得極紅，回台灣後，劇團解散，劉鐘元請楊麗花等人到正聲電台唱戲，緊接著到台視開節目，以「聯通歌仔戲團」名稱在台視開了一檔《精忠報國》。劉鐘元記得，那時的班底有楊麗花、小麗雲等人，由石文戶編劇本，每星期四中午現場實況錄影播出，「才兩天就紅了」，台視門口戲迷「人山人海」，人人爭睹這位小生的俊貌。

開發海外新市場

台南佳里牡丹桂劇團也加入這新市場開發行列。為加強陣容，除了自己的班底之外，牡丹桂北上借將。那時的團主陳飛山的丈人黃喜與北部一位小生陳春梅熟

識，收陳春梅爲契子，透過陳春梅的介紹，網羅了廖瓊枝等十一個北部演員。

十一個名單是：：廖瓊枝、陳秀枝、陳春梅、丁順謙、廖秋、蔡玉嬌、阿玉仔、孫春貴、孫榮吉及呂幼亭。

廖瓊枝、陳秀枝、陳春梅三人剛好同時於那年（民國五十年）第十屆地方戲劇比賽分獲青衣、武旦、小生獎，三人因而結識。陳秀枝前幾年還主持「正秀枝歌劇團」，擔任苦旦、武旦主演，也是團主，她是王秋甫關門弟子，算來與蕭守梨輩份上爲師兄妹，但實際年齡與廖瓊枝差不多。陳春梅出身都馬班，這次東南亞巡演後，她與先生丁順謙旋即應邀赴汶萊教歌仔戲，從此定居汶萊，後改行從商，生活寬裕。

廖秋、阿玉仔也是北部著名苦旦。廖秋爲台北市前「友聯歌劇團」苦旦，幾年前曾應邀在國家劇院製作歌仔戲《鄭元和與李亞仙》中軋一腳。蔡玉嬌爲小生，擅長皇帝這類冠生角色。

廖秋、蔡玉嬌、陳秀枝等人年歲都與廖瓊枝相當，這些年都算退出舞台，很少再演出。

孫春貴就是「明華園歌仔戲團」當家小生孫翠鳳的父親，孫春貴善武生，傳子長皇帝這類冠生角色。

孫榮吉，當年孫榮吉還只是十六歲的小男孩，日後接掌父業，目前爲台北市「一心

「歌劇團」負責人。

呂福祿爲知名電視演員，善老生、副生，螢幕上他被塑造爲反派角色，實際上他也出身內台，做表出色，堪稱做派老生。呂幼亭是呂福祿的大兄。

除了這十一位來自北部各有所長的一時之選外，牡丹桂也從南部邀請當年已六十多歲，曾經紅透內台戲的苦旦愛哭瞇仔加入。愛哭瞇仔與蕭守梨同輩，跨光復前後兩段好時光，擅長哭調，唱起來眼睛瞇成一縫，才有「愛哭瞇仔」這個別號。牡丹桂本團則有小生阿藍仔、小天龍，苦旦何鳳珠、林美鳳。阿藍仔後來北上發展，現爲台北市「光陽歌劇團」小生。

台視的第一檔歌仔戲

牡丹桂發起組團赴新加坡是民國五十年的事，但將近一年了，並無實際行動。

五十一年台視成立，在廣播電台做節目的王明山攬了第一檔歌仔戲節目製作人，邀陳春梅參加，陳春梅又找了廖瓊枝加入，兩人在台視錄的第一檔歌仔戲是《白蛇傳》。

那時節的歌仔戲，每個禮拜只播半小時，時段是禮拜五晚上九點半。廖瓊枝

說，播出時段不好，那時候的人家睡得早，不像現在「愈夜愈美麗」，加上擁有電視的人家也不多，第一檔《白蛇傳》不怎麼轟動。

王明山是出名的廣播人，他製作的節目藥品「王品四物丸」紅極一時。劉鐘元補充說，早年的歌仔戲採外台演出形式直接錄影，聲光效果不好；後來他製作「聯通歌仔戲」，受到李翰祥古裝電影影響，用古裝劇的形式包裝，節奏較快，表演較生活化，才打開電視歌仔戲的潮流。那時電視歌仔戲也請人編寫新調，現在歌仔戲大量新調就是出現於電視時期。

台視第一檔歌仔戲《白蛇傳》播畢，牡丹桂終於決定出發，廖瓊枝離開台視，開始第一次的海外之行。

到海外是許多藝人想望的機會，因為星馬華僑出手大方，攢的錢多，一傳十，十傳百，藝界都把海外當作賺錢的天堂，有機會去，自然抱著極大希望。廖瓊枝說，那幾年，雖然電台、外台兼著做，但還是不夠家用，地方廟會要辦桌請客，必須向人借錢，菜色才不會寒酸難看；過年小孩子想要一件新衣服穿，也得另外借貸。她想，在台灣一直「不翻身」，有新加坡這次機會，心頭確實期待。

第一次與孩子分離

但第一次離開孩子，從沒與孩子分開過的廖瓊枝，隨著出發日子愈近，心頭愈發酸。她說，那時心情實在艱苦，但想想可以改善生活環境，就一直跟自己說要忍耐、忍耐。

到了機場，那時的國際機場就是現在的台北松山機場，出關了，三個小孩統統趴在外頭跟她揮手。最大的女兒那時已十一歲，趴在欄杆上，沒聽到哭聲，但看得到肩頭一抖一抖地在抽悒；知道女兒那是噤著聲強忍哭泣，廖瓊枝說，喔，那時她真的「心肝強強欲落去」，淚水流了滿臉，出國的喜悅一下子被沖得無影無蹤。

到了新加坡第一天，請主並未把全團三四十人的住處發落好。當天下午，全團擠在請主的家裡，地方不夠寬敞，台北調來的演員跟牡丹桂團員還不熟，位置分配得不好。但大家旅途勞累，也就地上鋪草蓆將近就歇息起來。後來請主的朋友幫忙，把台北團這部分十一個演員接到他母親家裡住。這家的老母親對廖瓊枝一夥人非常照顧，第一晚就招待海產大餐，往後三天，餐餐大餐，還讓兒子帶著眾人去看電影。海外華僑的熱情果然名不虛傳，很快讓她們印象深刻。

抵達新加坡第三天，請主才確定演出場地，戲院一空出來，廖瓊枝等人連同牡丹桂全團都搬到戲院後台住，就跟台灣內台時期一樣。

在新加坡苦無角色可演

新加坡之行一開始並不順遂。廖瓊枝說，因為她是外調來的，牡丹桂本身有廿幾個演員，苦旦就有兩人，分派角色上自然「胳臂向內彎」，好角色都派給牡丹桂本團演，她沒什麼角色做，淪為旗軍、太監、查某嫺。有一齣戲她被派做小旦，但也是「十八年前的小旦」，十八年後，小旦變老旦，換給當時年紀較大的愛哭眯仔做，苦旦永遠輪不到她。廖瓊枝記得，陳春梅較有戲可演，因為陳春梅是內台小生出身，正統戲唱得多，牡丹桂的小生擅長胡撇仔戲，碰到請主點老戲演不來，只能讓陳春梅演。另外，蔡玉嬌善冠生戲，只要是皇帝的角色都輪的到她。廖瓊枝沒這麼幸運，一直派不到角色，在新加坡未打開知名度。

廖瓊枝開始「翻身」是到了馬來西亞吉隆坡之後。戲團在新加坡演出後，轉到吉隆坡，當地僑領黃益歲點戲，希望劇團演出《寶蓮燈》，牡丹桂團裡沒有人會，排戲先生也不會。正在發愁時候，呂福祿的大哥呂幼亭嚷了一句「瓊枝仔會曉

啦」，他去跟戲班老闆說。

廖瓊枝說，剛開始戲班老闆來問的時候，她並不情願，因為一直沒戲可演，心裡懊惱，不想幫忙。她就推說不記得了，人名想不起來了……後來是呂幼亭一直勸說，說他也記得一部分，可以幫忙寫下來，才讓廖瓊枝用口述的，呂幼亭抄寫，寫了一張大綱給戲老闆。

老闆看了也沒用，因為大綱只寫角色名姓和簡單劇情，沒有台詞唱唸科介，臨時要演員即興發揮怕應付不來。戲老闆想想，就說，這戲你排的，你知道怎麼演，就由你演苦旦好了。

馬來西亞終於挑樑演出

這樣，廖瓊枝終於得到一次挑樑苦旦的機會。那晚的演出應該很成功的，頭一晚上集演完，黃益歲就要人到後台叫廖瓊枝，打了招呼。第二晚，下集演完，黃益歲夫婦兩人又把廖瓊枝叫了過去，跟她說約請全班吃飯，然後還問團裡的情形，跟誰比較好啦，台灣的情形什麼的……。黃益歲問這些話顯然另有原因，後來他打了多副金牌送團裡的人，但另外訂做的小指環，四角型底座，上鑲一隻小獅子，非常

精緻，這特別的禮物只有陳春梅、廖瓊枝幾個人才有。廖瓊枝第一次當主角有了回報，新加坡的苦悶一掃而空。

隔此三天，黃益歲請全班吃飯，戲老闆要廖瓊枝坐黃益歲夫婦旁邊，表示她是主客。廖瓊枝對那頓飯印象深刻，吉隆坡當地飲食習俗最隆重的大菜是燒豬，但不是豬肉切塊熬燉，而是整隻豬擺盤上，豬頭向著主客，以示尊重。這「豬淋淋」的菜色在眼前，廖瓊枝舉箸艱難，怎麼也不敢吃，但當著主人的面不好拒絕，一頓飯吃的難過極了，她印象深刻。

接下來劇團演《雪梅思君》，牡丹桂本團的苦旦唱「雪梅思君」調，不知怎麼了，唱走了調，接到別的歌仔調去，台上差點笑場。黃益歲那晚也在台下，後來他還問了廖瓊枝，問說怎麼又換人演？廖瓊枝也沒辦法，只能苦笑一番。

海外演出主角、配角差別很大。就像台灣現在經常邀請大陸京劇團來台，掛頭牌的除了舞台上風光，台下戲迷爭相宴請，私下饋贈禮物或紅包，這些額外收入才可觀。廖瓊枝在吉隆坡嚐到一次當主角的風光，但很快地，到了檳城，又開始坐冷板凳。

她說，在台灣做外台戲，一天領九十元，牡丹桂的老闆事先也講好按這分給，而且預支了九百元讓她留給家人做安家費。但到了新加坡之後，一開始還有薪水

星馬之行，廖瓊枝結識不少戲迷，彼此成為好友，經常偕赴相館拍照留念。

海外演出，戲迷資助與捧場非常重要。牡丹桂劇團剛到新加坡並無落腳處，幸賴當地戲迷提供住處，劇團也與這位阿嬤結為好友。

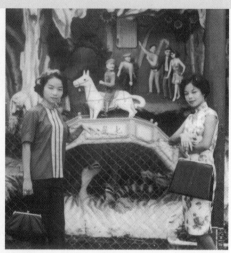

右圖是第一次海外之行，在馬來西亞蛇廟與小生陳春梅（左）合影。左圖是出發前戲迷於松山機場送行。

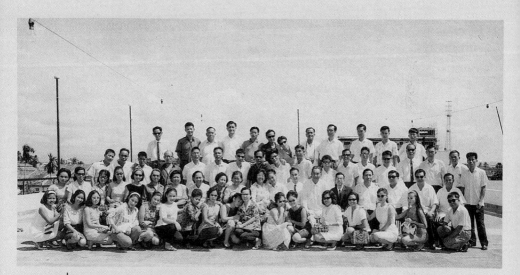

一九六五年牡丹桂劇團成員於檳城中國飯店前合影留念。

領，後來，一直沒戲演，又欠安家費在先，到了檳城，老闆就不發錢給她了。本來沒戲演心情已夠苦悶，又沒錢寄回家，對家裡難交代，心情懊糟之下，思念孩子的心愈發急切，她就想回台灣算了。

廖瓊枝透過書信告訴黃益歲想回台灣的念頭。黃益歲對戲班的規矩頗能理解。他邀廖瓊枝到吉隆坡參加女兒的婚禮，這一趟去，黃益歲夫婦給了廖瓊枝一千二百元紅包。

本來按戲班默契，有人貼賞或公開餽贈金錢不能獨吞，因為一台戲台前台後人人有功，賞金必須充公再分配。廖瓊枝出發赴吉隆坡的時候，牡丹桂老闆要求她屆時紅包要拿出來，她自己留一份，一半要繳公。廖瓊枝心裡並不願意，因為戲班已經停發薪水給她，哪有這等鴨霸的事？所以她將錢「獨吞」了。有了錢，寄了回家，回台灣的念頭就暫時打消了。

因《寶蓮燈》打開名氣

雖然有吉隆坡僑領的賞識與幫忙，從檳城回到新加坡，一星期了，廖瓊枝還是坐冷板凳。後來出現轉機還是因為《寶蓮燈》這齣戲。

原來，新加坡戲迷透過報紙，知道牡丹桂在吉隆坡貼演了《寶蓮燈》，遂比照要求牡丹桂也演一台《寶蓮燈》。廖瓊枝有了機會表現。

這次演出，陳金樹還幫了一點忙。他比廖瓊枝早到新加坡，認識了一些戲迷，其中有位戲迷就說，廖瓊枝之前在新加坡盡演這些某爛角色，觀眾對她不熟，對這台戲也不會有信心，必須想辦法。這位戲迷遂安排廖瓊枝到電台做宣傳，打出「台灣來的『苦旦冠軍』廖瓊枝」名號，這一招打出去，宣傳奏效，觀眾爆滿。廖瓊枝說，從此她在新加坡的名氣才打開，戲迷朋友「傀」過來，平時招待吃飯遊玩，私下贈禮送金牌首飾金錢的，所謂「海外很好賺錢」這回事才有點影子，攢的錢漸漸多了。

有位戲迷林玉琴看了《寶蓮燈》，第二天晚上就送了一隻醃雞來。醃雞是抹鹽放在甕裡小火悶熟的，據說吃了補身體。此外，林玉琴也包了新加坡幣廿元紅包。當時新加坡幣對台幣六比一，廿元紅包等於台幣一百廿元，比廖瓊枝在台灣一天薪水還高。林玉琴也不忘帶廖瓊枝上街買首飾。陳金樹介紹的那位戲迷也常來，每次也是廿、卅元塞給廖瓊枝。

海外跑碼頭掙的就是戲迷額外的賞賜，不只廖瓊枝，陳春梅、蔡玉嬌她們也有一掛忠實戲迷跟前跟後，私下餽贈的好禮也不少。

新加坡之後，戲班轉赴汶萊。牡丹桂的苦旦吃醋，鬧脾氣，不甘只做《寶蓮燈》苦旦三聖母身邊的仙童，發了一頓脾氣，跑回台灣。廖瓊枝頂了她的位置，從此苦旦當家，從汶萊這站開始，廖瓊枝就掛頭牌了。

林董事的關照

海外的生活看似風光，其實也有苦悶一面。沒有戲迷姐妹來招呼出遊的時候，戲班人只能在後台打打牌消遣；或者，像廖瓊枝，手腳勤快，那時流行戲服上綴亮片、塑膠珠仔，廖瓊枝就一件接一件地縫，賺點外快。

汶萊請主成員裡有位董事林正德。有天，蔡玉嬌鬧他帶大夥兒出去玩，林正德答應了，但他特別指名「找那位苦旦一起出來」。廖瓊枝還記得很多細節，她說那陣子她正在吃「九王爺齋」，農曆九月初一吃到初九，八月廿八日開始「洗腹」不能吃葷食，大夥要出遊，她本來興致不高，蔡玉嬌一直起鬨，後來才跟著去。

出遊的時候，林正德就流露了對廖瓊枝特別的關心。大夥在百貨公司買東西，廖瓊枝省儉用不敢「血拚」，林正德私下透過老闆的丈人黃喜塞了錢讓廖瓊枝和同來的愛哭瞑仔姨、廖秋作零用。回程坐車時，黃喜故意要廖瓊枝坐林正德駕駛座

的旁邊，讓兩人聊天。一路上，林正德就一直問廖瓊枝家裡情形、台灣還有哪些親人的。廖瓊枝只當寒暄，並不知林正德對她有意思。

後來，林正德邀廖瓊枝找戲班朋友隔天到他家裡打牌，還親自開車來接她們。

那天，剛要下車，林正德拉住廖瓊枝，交代她皮包不要帶進去，留在車上即可。廖瓊枝心想，皮包留在車上太危險，但又怕被林董事認為她懷疑他，對他不信任，心念一轉，只好把皮包留下，人就跟著一夥人進去打牌消遣。

那天回到戲台，晚上演完戲，廖瓊枝才發現皮包鼓脹鼓脹的，一打開，咦，怎麼有一大疊錢？剛看見時，又驚又喜，不敢明目張膽數鈔票，她躲進被窩裡，蒙著頭，暗暗地算。這一算，哇，不得了，一千五百元呢！廖瓊枝說，她高興得整晚睡不著覺。睡不著，沒對人說出口，悶在心裡太難受，她終於忍不住跟陳春梅說有人送她一千五百元呢。陳春梅聽聽，立刻判斷說，看來那個林董事在「瘋」你，否則不會出手這麼大方。廖瓊枝似懂非懂，有點害羞，又有點不願接受，她說不可能啦，「人有某啦」。可是心裡一個影像浮上來，回想起來，每次她演戲，林正德都會從最後一排董事席站起來，刻意走到前排入座。這景象暗示有人「煞」到她嗎？她還是不太相信。

汶萊做了二個禮拜，戲班轉到古晉。林正德交代人手幫廖瓊枝拖行李，到了機

場又幫廖瓊枝付了買菸的錢，一路也沒什麼特別。

可是出關時，廖瓊枝跟林正德握手道別，廖瓊枝重述那幕情景說，握手只是咱台灣的禮貌嘛，可是她跟林正德握手，林正德突然緊緊捏住，沒有要放的意思。那一刻，透過手心熱度暖流的傳送，廖瓊枝終於相信林正德是在「瘋」她了。她整個人臉紅燥熱了起來，耳根發燙，旁邊都是人，她趕緊抽手，好不容易從他手中滾出，害怕被人看到。林正德那時才問她有沒有收到他塞到皮包的錢，廖瓊枝說有，他點點頭，兩人告別。

錯失最後一面

古晉期間，林正德又託了一位朋友又帶了三百元給廖瓊枝。二星期後，戲班回到新加坡，林正德曾打電話來，但電話中並沒有特別情事，就是寒暄問候而已。後來，戲班終於要回台灣了，新加坡的報紙刊出消息，汶萊方面也得知。離開那天，港口一堆戲迷，廖瓊枝認識的戲迷也紛紛相送，廖瓊枝在碼頭與戲迷拍照留念、互告別離。下船後，三四個戲迷同行欲往大陸，她們訂的是頭等艙，下到艙底，邀廖瓊枝與她們同睡，廖瓊枝到頭等艙晃了一圈才下到普通艙。

到了艙肚，陳春梅就告訴她，林正德來找你，有沒有遇到？

林正德從汶萊兼程前來，在碼頭沒看到廖瓊枝，坐了接駁小船直奔船艙。到艙底問人，也沒人看見，陳春梅的先生丁順謙告訴他可能還在碼頭，林正德又奔了出去。這一來一往，兩人最後一次見面就錯失了。

可以想見，坐在小船上的林正德心情百般複雜。海風獵獵，又鹹又澀，他想見廖瓊枝最後一面；可是，說什麼呢？

海風颳散了這片海外癡情。事隔這麼多年，廖瓊枝回憶起來淡淡地笑，只說，他是個君子，從頭到尾，沒提出任何要求。只有那溫燙的手緊緊握著那一刻，她感受到了伊人的癡心。

歷經兩次不美滿姻緣，廖瓊枝對婚姻愛情早看淡了。林正德的出現只不過像一場春雨，吹散了鬱積心頭的自卑與自棄，但終究不可能有什麼結果。海外行回國，廖瓊枝旋即又陷入現實壓迫。

海外的碼頭

第十章 自組戲班

一百多名壯漢一聲令下，扛住戲坪四邊腳架，「嘿咻」一聲，幾千公斤重的戲坪真的被他們扛起來，「瓊枝仔做戲做到觀眾『扛戲坪』」傳奇迅速傳開，在歌仔戲圈轟動一時。

新加坡之行，廖瓊枝總共存了三萬元。孤苦出身，入歌仔戲一唱十五年，到那時她才第一筆比較可觀的收入，她謹慎地將它存爲定存，說什麼也不肯花用。她說，實在是窮怕了，歷來家境清苦，有個變化、小孩生病急用的，每次都讓她苦不堪言。這次她把錢存著，就想好無論如何不能動用。

或許也因爲這筆錢吧。新加坡回來後，平時在幫忙人牽「犁仔甲」的林良全向廖瓊枝說，他想買台貨車，民間俗稱「發財仔」那款小噸位的載貨車，換掉使用多年的犁仔甲。他跟廖瓊枝提意見，希望廖瓊枝幫他付頭期款，其餘由他分期繳納。

廖瓊枝也不是不肯，只是她也提了建議，她希望林良全對家裡的付出多一些，買了車以後，往後家用必須從八百元提高爲一千二百元，這樣她才願意幫忙。林良全也惱火，兩人又陷入長期冷戰。

可是這樣的交換條件不獲林良全同意。

再度尋死

有一晚，半夜三點多了，林良全有咳嗽聲，廖瓊枝起身跟他講話，希望把最近的事講清楚。那晚也不知怎麼了，平時還算客氣的林良全竟然爬起來，沒來由地對著廖瓊枝打。廖瓊枝尖叫，驚醒了阿春阿嬤，事後問原因，林良全不肯說，一逕發

脾氣。廖瓊枝隔天哭了整天，埋怨人間的心情又起，又有了自殺念頭。

廖瓊枝說，那種日子實在太艱苦過了。生活擔子拖磨沉重，床頭人又如此不領情，日復一日，這樣的日子還要拖多久？剛好第一個戀人春仔生來看她，問明白出了什麼事，嘆了口氣說，你那時如果嫁我，就不會這麼可憐了，這話更增加她的痛苦。戲迷朋友來看她，勸她跟林良全分開，她又說不出口。心頭一直凝，愈凝愈想不出出路，就想一死了百了。

第二天晚上，她從中和契父家出來，接近十二點了，坐上計程車，她找地方自殺。

計程車開到中正橋永和豆漿店前，廖瓊枝表示要下車，但計程車司機不肯。原來契父看出了廖瓊枝心情不對，有了提防，早一步交代司機務必把她載回家才能放人。

計程車不肯停，廖瓊枝發飆，開到橋中央，鬧說再不停她就跳車。司機沒辦法，只好讓她下了車。但司機非常熱心，車開得遠遠的，仍盯住她不肯走。廖瓊枝瞧見司機還在注意，故意往前走，走過橋。司機一看她沒跳河，放心了，才逕行開走。

一看到司機開走，廖瓊枝就回頭了。她沿著河邊埔岸往新店溪上游走。那時河

岸長滿雜草，河灘連著纍石一蹴可及，四周沒什麼人煙，當然也沒有現在整飭整齊

供民眾散步運動的河濱公園。她往上游走，想尋個地方跳水自盡。

阿公阿嬤顯靈保佑

走著走著，也不知走了多久，對岸「碧潭」大字可見，她想快接近碧潭吊橋

了。正這麼想著的時候，迎面一對老公婆暗地走來。半夜一點多了，碰到人影，尤

其是靜僻的河坡，廖瓊枝有點奇怪。更奇怪的是，雙方快擦肩而過時，那老婆突然

靠過來，伸出手，對著她一直撥、一直撥。廖瓊枝被這突如其來的舉動嚇到，反身

就走；因為心驚，還走得很快。

可是說也奇怪，那對老公婆也不離開，反而一直跟著她。照廖瓊枝的說法，她

因為害怕幾乎是用跑的，可是那對老公婆怎麼甩都甩不掉。快到中正橋了，廖瓊枝

回頭還看到他們。廖瓊枝心生一計，趕緊爬上橋面，跨過馬路，看到一處亭仔腳滿

隱蔽的，趕緊躲到騎樓柱子後面。這時她才定神看那對老公婆。那老阿公穿著長袍

馬褂，兩人一前一後走到快接近中正橋時，一人一個方向分開，終於消失不見。

廖瓊枝在亭仔腳呆立了半個小時。那時已是暗夜一點多，街面冷清。她想著，

怎麼會有老公婆半夜出來散步？不該挑這時候；如果約會，哪有那麼老的情人如此浪漫？兩人為什麼一直跟著她？又突然分開，也不一起走回去？……而且兩人走得那麼快，不太像老人啊？……

廖瓊枝在那兒猜謎猜了半天。一直到她走進植物園，呆坐在椅子上半天，才被她想起來，可能是死去的阿公阿嬤顯靈，阻止她尋死的。

她說，阿公葬在中和山頂上，阿嬤葬在西園路靠河埔墘那兒，半夜兩個老公婆消失的方向正好對著他們的墓地。

這番奇遇，廖瓊枝到今天仍堅信是阿公阿嬤顯靈保佑她。阿嬤死時對廖瓊枝說，她會保庇這個憨孫，這個承諾成真，阿公阿嬤真的一直在保佑她。

緣盡情了孑然一身

廖瓊枝在植物園坐了半天，愈想愈相信，阿公阿嬤給她的力量壯大，心頭一振作，她就不想死了。這時天已透亮，植物園林間晨曦微露，廖瓊枝想，該回家煮飯給孩子吃了，拍拍浸了一夜露水微縐的衣服，起身回家。

可是，跟林良全關係並未轉好。長期心情鬱悶，有次廖瓊枝動念想出家。她到

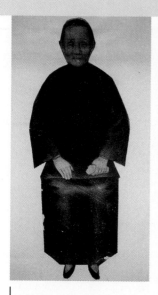

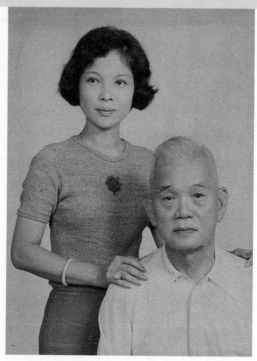

廖瓊枝為人常懷感恩心，「欠人一
分，還人十分」，右圖為她與中和
戲院契父合影。左圖是外祖母廖黃
氏蘭。

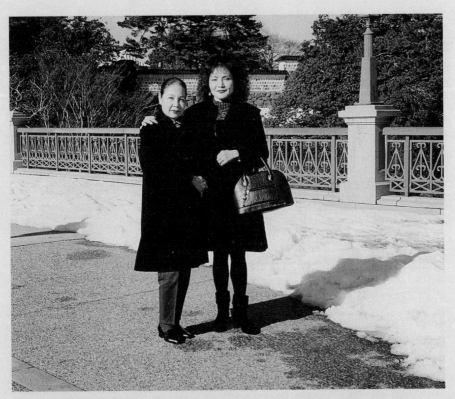

廖瓊枝近年來經常赴海外交流演出，日本因為有大女兒廖漢華（右）居間主辦推廣，是最常去的地點之一。

了碧潭後山古刹「海會寺」請主持幫她剃度；師父一看就知道她心情不好，勸她俗緣未了，心念未絕，不必想那麼多，留她住了幾天，勸她回家。

回家還是長期冷戰。爲了一件小事，林良全罵了廖瓊枝的大女兒。廖瓊枝的大女兒廖漢華天性與廖瓊枝一樣倔強，年輕氣盛，更爲火爆，林良全大概罵了她一句「雜種仔」，十六歲的廖漢華一衝動，居然買安眠藥自殺。

廖漢華被林良全的弟弟發現，送醫後，送回三重林良全母親家暫時休息。廖瓊枝趕到，問不出所以然，拖起床上的女兒往河邊衝，一邊拖一邊罵，「欲死咱兩個逗陣來死」，母女哭扯拖成一球。

廖瓊枝說，這次事件後，她終於決心與林良全分開了。可能林良全也看破了，兩人協調，林良全要了第三個孩子廖玉貞，搬了出去，從此緣盡。

前後跟了兩個男人，卅三歲的廖瓊枝，這時又孑然一身了。

這種心情並非解脫。廖瓊枝說，有一段時間她非常低潮、難受；難受不是因爲想念林良全在的日子，反而是一股空茫茫的感覺，紗茫的情緒抓不住，非常難過。

大約是想到人生走過卅載，沒什麼快樂，盡是折磨，到頭來還是一場空吧?!

四個孩子是唯一精神依靠

後來，林良全要來遷走廖玉眞的戶口，廖瓊枝失子的感覺一下子變得非常強烈，硬是不肯。那時她只有孩子了，孩子是她精神唯一依靠，也是寄託，鬧了半天，不肯把廖玉眞的戶口遷出，林良全非常生氣。

可是最後廖玉眞還是回到了廖瓊枝身邊。這第三個孩子從小跟祖母住，小時候與祖母感情較深，看到廖瓊枝都發楞，嘴巴不甜，好像外人一樣靜悄悄。後來搬回家裡，長大後，卻與母親愈來愈親，現在兩人講話嬌滴滴的，好像姐妹一樣話說不完，看到外人眼裡非常令人羨慕。

大女兒廖漢華性子硬，但成熟得早，對家裡的家境情況了然於胸。唸到初二時，有次把註冊的錢偷偷藏起來，騙老師不想再唸了。廖瓊枝到學校查明究竟，才知大女兒想把錢留下來讓弟弟唸書，母女兩人當場抱頭痛哭，學校的老師也跟著流淚。

四個孩子是廖瓊枝的命。廖瓊枝說，她這一生親人無多，自小母親死，阿公阿嬤也陸續離去，眞正貼心的親人幾乎沒有。除了孩子，還有一個表姐，也就是艋舺

阿姨的大女兒，自小與她情感深厚。廖瓊枝自小愛哭，家貧加上瘦弱，自卑感重，每次只要廖瓊枝哭著回家，這位小表姐一定仗義執言，拉著廖瓊枝的手就說要去找人「輸贏」。廖瓊枝獨力負擔家計，小表姐到家裡來不忘帶東帶西，添補家用。她出國新加坡期間，表姐每個禮拜都到西園路家裡帶小孩們出去玩。連廖瓊枝家裡的電視、冰箱都是表姐送的。

後來表姐移民美國。搭機離開那天，廖瓊枝正好在電視台錄影，隱隱聽見天空有飛機嗡嗡飛過聲音，她心裡默默跟表姐揮手告別，心底孤獨的感覺一陣陣濃烈嗆上喉頭。她想，再也沒有人可說話了。

第一次編劇

新加坡回國後，廖瓊枝陸續換過幾個外台戲班。先是「新復興」劇團換手經營，廖瓊枝改加入了「新琴聲」，同團還有小生陳剩、林金子等人。「新琴聲」時期，廖瓊枝為戲班編寫一齣新戲《宮怨》，也就是後來薪傳歌仔戲團年度新戲《寒月》的原版。這故事源起不過就是廖瓊枝在星馬期間無意間在報章上讀到的一則故事，故事版面不過三百字而已，廖瓊枝讀了卻覺得很適合苦旦表現，就將故事編成

了歌仔戲。這是廖瓊枝第一次編劇，十幾年闖盪舞台，廖瓊枝的「腹內」已夠飽

實，可以開始自編劇本了。後台不少外台戲班也引用了這齣戲。

「新琴聲」因為有一班硬底子演員，在北部知名度頗高，甚受觀眾歡迎。有一

次，廖瓊枝與陳剩在大龍峒保安宮合演《山伯英台》，這是一齣骨子老戲，重唱

唸，情感深沛，戲幅也相當長。演到接近十二點，按說該煞戲了，可是觀眾大約看

得入迷了，不肯散去；為了鼓勵台上演出精湛的演員，就一張張賞金往上貼。

戲班的規矩是，只要還有人貼賞，戲就不能散，至少不能馬上結束。台下觀眾

這般熱情，為了不掃興，廖瓊枝、陳剩只好一直唱下去，一唱，居然唱到了半夜一

點半！觀眾意猶未盡，戲棚下滿滿是人，從保安宮廟埕往大馬路散出去，終於驚動

了附近管區員警，以影響居民安寧及交通理由要戲班結束演出，這才讓觀眾接受煞

戲的理由。戲班收拾安當一看時間，已經半夜二點了！

外台戲戲迷這般熱情，在廖瓊枝赴新加坡之前，還在搭契父母班「瑞光」時期

就有過幾次紀錄。

兩團戲班大車拚

有一次在「下塔悠」做戲。「下塔悠」是松山區舊地名之一，這一帶大約在今天台北市五常街、民族東路，與瑞光打對台的是一團別名「紅指甲」的戲班。

「紅指甲」是當家小生也是團主，據廖瓊枝說，紅指甲早期到廈門演戲，後來回到台灣，習慣披著金光閃閃的戲服，被人稱作「鏡披仔雨」。那時其它戲班並不常見這種戲服，她一身晶亮很出名。另外，她擦指甲油，十指蔻丹塗得「紅瞿瞿」，異常醒目，那時演員也不流行擦指甲油，指甲紅艷艷的，成了招牌。

紅指甲小生戲做得很出名，加上這些噱頭、排場，從內台戲轉出外台戲市揚，知名度竄得很快。瑞光這團因為一開始就是外台戲起家，道具、行頭不出色，資財沒那麼雄厚，這次拚戲，瑞光本來就沒有「贏面」。

兩團戲班搭在廣埕對看。廖瓊枝說，第一天，瑞光不知道對手來路，沒多做準備，兩團開始演沒多久，觀眾就全跑到紅指甲戲棚下看戲，對方演的是《八美圖》，又是燈光布景，又是空中飛人的。瑞光這邊台下空蕩蕩，沒半個觀眾，面子「盡掃落地」，打輸了。

瑞光老闆，也就是廖瓊枝的契父一看情勢差太多，「輸人不輸陣」，爲挽回面子，當天就到台北調演員，尤其是翻跟斗的武腳演員。又借了布景、燈光，好好張羅一番，準備扳回一城。

隔天，瑞光貼出《活埋韓麗美》。這齣戲又叫《望鄉之夜》，是出名的胡撇仔戲，廖瓊枝在金山樂社學戲第一個上台演囝仔生的角色，在電台唱出了名的就是這戲，瑞光把廖瓊枝拿手戲貼上去，準備好好「車拚」。

那天晚上的《活埋韓麗美》，並不按照傳統演法。瑞光爲了讓劇情緊湊刺激，把開頭的文戲、苦戲全掉不演，劇情時空跳躍快速，一下子就跳到女主角韓麗美被活埋，但獲救，並有了武功，女扮男裝投軍從戎，北灘與番將作戰，然後接上了《楊家將》楊令公《雙龍赴會》這折武戲。這麼做的原因就是希望以變景、武打取勝。

廖瓊枝說，演到《雙龍赴會》時，爲了熱場，瑞光契父事先要求飾番將的演員找了一堆帶葉的樹枝，用繩子綑綁，繫在腰上；打鬥場面一來，這些番兵番將的人人學起當年山胞表演的舞蹈，跳起「番仔舞」。然後又騎上腳踏車，車輪點著香枝，兩方人馬在空中對打。廖瓊枝說，這個場面幾乎變做「瘋戲」了；但是連演兩天下來，瑞光這邊的觀眾多了，贏回來了。

招惹到流氓，一整晚膽戰心驚

再有一次，也是在「下塔悠」做戲。那天下午，戲先生正在講戲，台下鬧哄哄的，一個賣枝仔冰的少年家叫賣聲音太大，干擾到排戲先生的講話，排戲先生不耐，下去罵了兩句。沒想到，愈罵那少年家愈「挑工」，喊的愈大聲，結果就吵了起來。

吵架的時候，少年家就摺了話，晚上一定找打手來修理排戲先生。瑞光契父看情勢不對，雖曾好言相勸雙方退一步，也找了當地里長來協調，但沒有具體結果，少年仔那邊沒有和解的意思。一頓架看來是難免了，瑞光契父心理有了準備。他也去台北找了一些流氓，晚上演戲時埋伏在四周；然後交代演員，演完戲不能離開，不能下到戲棚下。又說，看到頭上綁毛巾的是「自己人」，不要弄錯。

晚上演出，空氣異常緊張。戲班女演員多，每人都帶著一堆孩子，為了保護孩子，不知誰提議的，說是如果對方打上來，用碎玻璃往壞人臉上丟，可暫保安全。那一下午，所有女演員都撿了一堆玻璃瓶，拿石塊敲，將敲好的碎片綁在手巾，藏在懷裡。人人都如此做，廖瓊枝也窩藏了一包。

晚上演完，演員果然沒人敢走動。廖瓊枝把小兒子揹綁在背上，用另一條揹帶把大兒子綁在胸前，拉著大女兒的手交代她無論如何拉著她的衣服不能走丟。最後，廖瓊枝又拿了演戲用的金鞭擋在胸前，準備打起來多少抵擋一下。

那晚還好沒打起來。少年家那邊集結了四五十個人，瑞光老闆這邊也叫了四五十人，雙方按兵不動。兩邊流氓頭後來先行溝通，溝通有了結果，總算沒有打起來。

雙方人馬後來亮相現身，一看，兩邊人手加起來將近一百個，廖瓊枝心有餘悸地說，如果真的打起來，後果真不堪設想。她帶著三個孩子，「經經格格」綁在一起，跑也跑不動，打也打不過，實在不敢想像。

類似這般與黑白兩道交手情事，對跑江湖的戲班來說司空見慣，家常便飯。日治時代「新舞台」戲院管事楊蚶，就是大稻埕大尾流氓。

三十四歲自組劇團「新保聲」

廖瓊枝在新琴聲待了一段時期，後來轉到「民聲劇團」。唱了兩年，原來的苦旦杜玉琴回國了，一個戲班兩個苦旦，廖瓊枝為此也相當傷腦筋，於是萌生了自己

組班的想法。

廖瓊枝說，做戲加減都有一些戲迷非常捧場，因為愛看她做戲成為好朋友。自組劇團也是歌仔戲界的風氣，加上身為主角，有一定的觀眾緣，如果自己成立一個戲班，當戲老闆，除了演員薪給之外，另有賞金等多餘盈收扣除比例分配後還能進帳，收入當然較多。想想，廖瓊枝決定籌組劇團。她向周遭戲迷朋友諮詢，獲得眾人支持，於是，卅四歲那年，廖瓊枝自組的劇團「新保聲」成立了。

新保聲創始資金三萬元，廖瓊枝找陳剩、林金子等演員合夥認股，一股三千元，每人一股，加上大龍峒戲迷朋友也是一人一股，總共十人，募集了三萬元，順利登記營運。廖瓊枝義不容辭為當家苦旦，陳剩是當家小生，兩人培養的默契直到現在都還延續。陳剩協助廖瓊枝為薪傳歌仔戲指導小生戲。

廖瓊枝在劇團的工作除了演出，還必須「引戲」，也就是跑業務（戲班說法也叫「打戲路」），爭取演出機會。「引戲」過去曾是專門行業，有「班長」這類稱謂的人四處介紹戲班演出，「綁戲」抽取佣金為收入的。廖瓊枝跑業務，拜訪客戶禮數周到，「伴手」不曾少過，廖瓊枝說，她做事的習慣是，這類餽贈開銷費用不計入公帳，也就是不與劇團帳目合計，只當作她私人開銷，不增加戲班成本負擔。新保聲有這樣的老闆不計盈虧，很快地因為禮數周到打開戲路。戲演的多，收入多，

新保聲很快打響名氣，半年就開始賺錢，股東分到了利潤。新保聲也因有廖瓊枝、陳剩這些硬底子演員善演古路戲，在大台北地區廣受歡迎。

廖瓊枝說，新保聲演員大家非常齊心，演戲不爭戲分，而且沒有人借「班底」；也就是說，戲班營運好，演員收入不至無著，養家持分的就不必先向班主預借薪水，這必須演出機會多到一定程度才辦得到。

「扛戲坪」傳奇轟動一時

新保聲風靡台北有過一次近乎傳奇的經歷。有一次，在龍山寺旁西昌街搭棚演出。西昌街、廣州街口當時是前台北市長周百鍊住處，搭棚的工人不察，戲棚搭在周百鍊家圍牆邊，第一天演出還相安無事，第二天日戲還未上場，警察就上門了。

警察說，附近鄰居通報，演戲擾亂他們的安寧，不希望戲班再演，要戲班撤台。

新保聲與請主的契約是兩天戲，第一天剛演完就碰上警察找麻煩，廖瓊枝無法可想，請主找了西昌街一帶的「大姐頭仔」阿善姐來協調。阿善姐在艋舺一帶很「罩得住」，又愛看廖瓊枝的戲，問明事由之後，反對撤台，不買警察的帳。雙方互

不退讓，廖瓊枝一看解決不了，就想算了，欠一天戲好了，以後再來演。可是阿善姐不善罷干休，口頭不肯答應。大家在那兒僵持半天，廖瓊枝說，後來警察鬆口「變好嘴」說，如果一定要演，就把戲台移到馬路對面去，不要貼著這邊的牆就是。

這時台下已等著幾百個觀眾。廖瓊枝想，哪有可能，戲台已搭好了，怎麼移？就算拆台再重搭，也要半天時間，演出時間延宕了，也演不了。最後她還是決定算了，走到戲台上對著台下的觀眾說抱歉，這天不可能演了，改天再補一場就是。

那裡知道，警察的說法不知怎麼耳語相傳，廖瓊枝才宣布不演了，台下就有人起鬨，說「扛戲坪啦」，大家一起把戲坪扛到對面就是，演定了。

戲棚，台語稱作戲坪，竹架木板搭設，起碼也有六米寬、九米深這麼大，怎麼可能扛到對面去？可是那群戲迷也不知哪來的膽和力氣，眾人一吆喝，「扛戲坪」的喊聲一陣陣來，有人要演員把後台沉重的戲班、道具暫行卸下，留下空架子的戲坪，新保聲的人員的這樣做之後，一百多名壯漢一聲令下，扛住戲坪四邊腳架，「嘿咻」一聲，幾千公斤重的戲坪真的被他們扛起來，扛到對街安安穩穩放下，戲照常演出了。

這「扛戲坪」壯舉成功，當天的《陳三五娘》看起來特別有滋味，觀眾嘖嘖稱

奇，戲界也交相傳遞這神奇的舉動。「瓊枝仔做戲做到觀眾『扛戲坪』」傳奇迅速傳開，在歌仔戲圈轟動一時。

新保聲經營半年，中視成立，小明明邀廖瓊枝參加中視歌仔戲團演出。因為錄影作業的關係，新保聲另聘一位苦旦，團務也交給陳剩負責。後來一年，股東分紅漸少，戲班賺的錢沒以前多，廖瓊枝的戲迷朋友要求退股。廖瓊枝也想自己沒辦法電視、戲班兩頭兼顧，就與陳剩拆夥，陳剩頂下新保聲，原股東每人三千元一股的資金，每月分期付款償還，廖瓊枝與新保聲關係結束，唯一一次自組戲班的經歷也告一段落。

自組戲班

第十一章 退休的生活

唱了一輩子哭調，生命中也不知哭乾多少眼淚的廖瓊枝，在退休後平淡無奇的生活中，因為她的歌聲情感，加上機緣碰上台灣本土再興熱潮，展開生命另一次奇航。

民國五十九年，中視開播，拱樂社出身的著名演員小明明號召成立「新復興歌仔戲團」進入中視演出，成為中視開播駐台歌仔戲團，與台視「聯合歌仔戲團」打對台。

廖瓊枝在中視以「廖憶如」為藝名。第一齣開播戲碼是《李文廣大鬧三門街》，小明明飾李廣，廖瓊枝飾洪錦雲。中視歌仔戲團頭牌苦旦是「三鳳珠」，鏡頭扮相比廖瓊枝甜，廖瓊枝說，她那時太瘦，鏡頭不如三鳳珠好看，一樣是小旦、苦旦，但她的戲分較少。但她還是在中視演了四年多，平時錄影空閒時間兼做外台戲貼補家用。那時外台戲一天薪水一百五十元，電視台錄影一次三百元，後者收入好得多；但不是天天有戲可演，輪到角色才叫去錄影，廖瓊枝那時外台戲兼著做，最常搭的班是「新台北」。

廖瓊枝在中視一唱四年多，民國六十三年新聞局因為布袋戲「史艷文」造成學童曠課怠學太多，在衛道人士攻詰之下，布袋戲、歌仔戲被禁，廖瓊枝在中視演出中輟。

赴美打工

沒有電視可演，靠著外台戲有一餐沒一餐的收入，雖有大女兒的收入相添，經濟情況還是很緊。移民美國的表姐來信邀廖瓊枝到美國打工；那時表姐在一家成衣廠工作，收入不錯，縫衣服工作難不倒廖瓊枝，收到信後，廖瓊枝就準備到美國走一趟。

民國六十三年，政府尚未開放觀光，出國門一趟並非易事，儘管表姐夫從美國幫廖瓊枝弄到了一張工作聘書，但聘書上有學歷說明，與廖瓊枝身分證明不符，旅行社不辦。後來還是輾轉透過黑市，花了二萬元，才辦成。

再一次出國，廖瓊枝已不向當初赴新加坡那麼生嫩，離家的心情也不那麼難受。但美國終究不如華僑地區，不會說英語，甚至連國語都「講不輪轉」的廖瓊枝，單槍匹馬闖美國，鬧出了不少笑話。

旅行社先是託同機的台灣人照顧廖瓊枝，到洛杉磯轉機前一切沒問題；可是一到洛杉磯，幫忙照應的人出關去，如何轉機，沒有人幫忙。機場裡有華人面孔的人，廖瓊枝用粗淺的國語問他去紐約如何轉機，對方講了奇怪的話。廖瓊枝不知廣

東移民多數不會說國語，以為那人故意說英文，氣得要命，心裡暗罵了好久。

幸遇幽默熱心的服務員

看來看去都是洋人，廖瓊枝沒轍了，就站在機場內，呆呆地站，看人來人往衝來衝去。她說，那時她心裡一點驚惶都不會，很鎮定，也不急躁，就在那兒站了十多分鐘。後來有一個黑皮膚服務人員過來幫忙，但兩人言語不通，比手畫腳半天，服務員問什麼，廖瓊枝就是「ＮＯ、ＮＯ」一直搖頭，服務員一直敲自己的腦袋，無法可想的樣子。

後來他打了幾通電話叫廖瓊枝跟電話裡的人說話。第一通是日本人，廖瓊枝光記得要說國語，忘了可以用簡單日語跟他溝通，掛完電話已來不及。第二通是另一種「番仔話」，廖瓊枝又「ＮＯ、ＮＯ」了半天。服務員想了好久，後來又接起一通，對方說的是廣東話，廖瓊枝還是說不通，但她囑囑嚷嚷間說了一句「台灣」，被耳尖的服務員聽到，他大夢初醒，再搖了一通電話，接上了一位會說國語的人，終於幫上了廖瓊枝的忙。問明白廖瓊枝的需要後，這位服務員幫廖瓊枝拿起行李就往前走。廖瓊枝說，那時出國都嘛買一堆重的要命的醃菜、菜脯乾、豆腐乳什麼

的，行李非常重，那位服務員一手一個，幫她提行李，漫長的走道走了十五分鐘才到轉機處。她感激得要命，拿了十元美金準備給那位服務員，只見那位服務員一手比著天，一手比著脖子，然後畫兩下，意思是上司知道他會被殺頭的！這幽默熱心的舉動，廖瓊枝到今天都還感激。

到了轉機處，往紐約的飛機已飛走了。旅行社並沒有幫廖瓊枝預先畫位，飛機不等人，自顧自走了。服務員只好教廖瓊枝在轉機處等候，還畫了一張圖，上面畫著長針、短針，意思是到了六點廿分左右，排隊買票。

廖瓊枝就在那兒苦等了將近六個小時。這六小時，沒吃沒喝，渴了就湊到飲水機沾沾嘴舌，上廁所看了「WC」就要衝進去，差點走進男廁。等到六點多有人開始排隊了，有一個台灣來的女人家，廖瓊枝跟她說上了話，對方幫廖瓊枝掛電話給紐約的表姐，表姐那頭早急瘋了。聯絡上後，六點五十分飛機起飛，表姐、表姐夫接到了廖瓊枝，到紐約表姐家一算，她居然卅個小時沒睡了！

五個月賺二十多萬

廖瓊枝在美國打工，這種大成衣廠雇用大批員工，每人依序坐在生產線上，一

人一台裁縫機，每天要做的工作就是把裁剪好的衣領、衣袖、前襟、後襟等布塊縫合成一件衣服。布塊每天成捆成捆送來，早上九點電力啟動，電一送達，每個人奮力車縫，中午十二點休息，下午一點才再開動。週一到週四做到下午五點，週五、週六六點下班。論件計酬，一件一塊美金，縫得愈多，領得愈多。

廖瓊枝初上班，就知道時間寶貴，中午休息時刻，廠裡也幾乎沒人休息，因為大家都想利用休息時間拾綴縫好的衣領，把領子、袖口事先翻好，等下午電一送到，又可以接著工作。所以大家都是草草吃午飯，不午休，有時連上廁所時間都省了。

第一天上班，廖瓊枝還生手，縫了五六件而已。後來漸漸熟手，半個月後，速度加快到每天可縫十八至廿件。到四、五個月後，廖瓊枝每天已經可以做到廿五件。那時不僅在工廠做，表姐跟她每天各抱一大捆回家趕夜工，家裡兩台縫紉機，每天可縫五十件，做完自己的份，就幫廖瓊枝縫。這樣日積月累下來，廖瓊枝在美國工作五個多月，賺了廿一、二萬。當時美金兌台幣黑市可換到四十四塊，廖瓊枝在美國工縫一天工廿五件衣服，等於可以賺到台幣一千元，遠比外台戲一天一百五十元、電視錄影一天三百元好得多。她拚命做，加上住在表姐家裡開銷不大，幾乎沒有任何花費，所賺的全存下來，是一筆非常可觀收入。

廖瓊枝在美國打工發生過一次意外。有一次幾個同樣來自台灣的同事邊工作邊聊天，講到廖瓊枝小時候如何愛哭，笑了起來，廖瓊枝一不留神，左手被縫針戳住，針頭朝著指甲連續車了四五針，到針頭斷了手才拔得出來。這四五個針孔觸目驚心，還好針頭沒扎進肉裡，沒留下後遺症。

後來因為胃痛，也不知怎麼了，什麼東西都不能吃，一吃胃就翻滾起來，痛得像要「迸破」。表姐妹兩人商量，決定回台灣醫治較安當，廖瓊枝就回了台灣，結束美國五個月的生活。

買第一棟房子

回到台灣後，廖瓊枝用美國賺來的錢，加上大女兒的存款，再起了一個民間自助會，湊了六十三萬元付了頭期款，在新生北路買了第一棟房子。那是廖瓊枝生平第一棟自己房子，在她四十二歲那年。

剛回台灣，廖瓊枝還搭了一班「梅英劇團」，日演刀槍武戲，夜演文戲。搬到新生北路後，全家人第一次住在自己的房子，廖瓊枝說，那時感覺日子是好過多了，四個孩子都大了，早年的壓迫感漸輕。

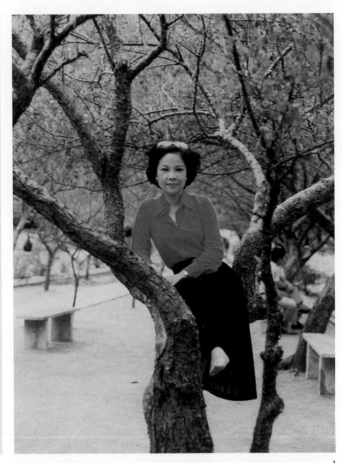

四十二歲暫退舞台後，廖瓊枝有一段清閒但又頗覺寥落的退休生活，與戲迷出遊是最能打發時間的方法。

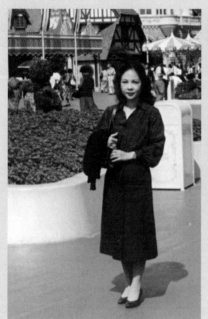

右圖為廖瓊枝赴日本做吧台生意期間，於風景區旅遊留影。左圖是三十九歲赴美當裁縫工時，假日赴迪士尼樂園遊玩留影。

民國六十六年，「東亞歌劇團」再度號召組團赴菲律賓演出。領隊兼排戲先生就是歌仔戲老前輩蕭守梨，那次的成員旦角有廖瓊枝、廖秋、碧雲、雅雲，生角有賴麗麗、碧鸞、王春美。

海外演戲靠的依舊是戲迷的捧場。廖瓊枝說，菲律賓戲迷的習慣與新加坡不同，對喜愛的演員不是送金牌、玉飾、鑽石什麼的，而是跟台灣一樣，直接貼賞，賞金貼得愈多，表示演員愈紅。戲迷彼此之間則以貼賞作為較量手段，別的演員得到一張賞錢，另一個演員的戲迷為了捧場，也為了彰顯自己的氣勢，立刻回敬一張，彼此掙面子，獲利的當然是演員與戲班。

廖瓊枝在菲律賓依舊賺了不少錢。有個董事可能也在「瘋」廖瓊枝，曾幫她匯了八千元解決台北房貸差點繳不出來的困擾。

四十二歲非正式退休

東亞歌劇團在菲律賓演出六個月，回到台灣後，家人不忍母親繼續在外奔波，有人來請戲，統統被大女兒拒絕。就這樣，廖瓊枝停了外台戲。學戲到那年四十二歲，廖瓊枝非正式退休，近卅年的舞台生活，「收起來了」。

退休後，廖瓊枝變成「家庭主婦」，守著的卻是一個冷清的家。大女兒與小女兒住到另一處新家，大兒子當兵，小兒子唸大學，家裡多數時候沒有其它人，她守著房子，只有一個人，沒有事可做，反而半生情事翻轉上心，愈感孤獨。她說，那種精神上的艱苦是另一種折磨，她常常有種莫名的空虛感，心情不見得比早年快樂。

只有戲迷朋友或昔日戲班好友來家裡玩的時候，這種難言的落寞才能暫時消解。廖瓊枝外表個性看來柔弱文靜，但或許戲班生活環境養成，跟團體混久了，交遊、社交其實免不了，玩起來也瘋狂。以前戲班生活，散了戲大家呼喝吃消夜，每次都是她起鬨「抽獅仔」，誰抽到獅王，誰出錢。每次玩抽獅仔的時候，簽都是她做的。退休後朋友常約了打牌，偶爾海外朋友台灣旅遊，廖瓊枝家裡空間大，全住到了家裡，大家嬉嬉嘩嘩鬧成一片，日子有短暫的忙碌。

但這樣的熱鬧只能沖淡一時，戲迷一走，還是一個人和一間屋子。廖瓊枝說，那時自己一個人，就愛「黑白想」，想到過往種種，不幸福的婚姻、「落土歹八字」、身世淒涼，想著想著「眼屎就輾落來」。一個人無話可投訴，情緒無法排遣，孤獨的感覺反而更強烈。她嘆了一口氣說，那種一個人空虛的滋味，實在足痛苦的。

到日本小酒館工作

有一段時間，廖瓊枝到日本做吧台，算是幫朋友康靜美的忙，也兼賺點錢。康靜美的店在東京新宿，店面不大，進門就是吧台，吧台前一排高腳椅，吧台後僅容一到兩人，除了煮食、賣酒，還兼卡拉OK。日本男人下了班常愛流連於這類小酒館，一個人默默喝著清酒，點幾首歌唱唱，跟吧台大姐閒聊幾句，喝到微醺才甘心回家。

廖瓊枝在康靜美小酒館裡幫忙，晚上住在康靜美的家。白天她幫好友整理家務，下午三四點兩人就帶著準備好的食物到店裡。這家標榜台灣口味的小酒館，有炒麵、炒米粉、水餃、炸香腸、炸花枝丸，都是台灣特色，客人上門來，點上一兩樣熱食，配了清酒，邊聊邊吃。廖瓊枝的炒麵、炒米粉很叫座，客人最愛點。吧台空間小，不可能坐，廖瓊枝跟康靜美兩人每天站上十幾個小時，收店、回家，往往都半夜二三點，工作並不輕鬆。

但是，日本的工作酬勞還是勝過台灣。廖瓊枝每月支薪卅萬日幣，折合台幣（十五比一）約為四萬五，去日本一趟，扣除機票費，每趟大約可存七八萬元，去

凍水牡丹　廖瓊枝

兩趟，也存了十幾萬。隔年，美國的表姐女兒結婚，懷了孕，需要有人幫忙照顧，廖瓊枝再度赴美幫甥女做月子，表姐曾想幫廖瓊枝辦移民的，後來想想，廖瓊枝還是回了台灣。

本土民間音樂熱潮

民國六十九年，廖瓊枝四十五歲那年，師大音樂系教授許常惠舉辦一系列「民間樂人音樂欣賞會」，掀起一波波台灣本土民間音樂熱。

早在文建會還未成立時候，許常惠與師大教授史惟亮等人開始進行台灣民間民歌採集工作，在數年時間內，發掘整理了不少被埋沒的音樂奇人，其中最著名的當屬恆春民謠歌手陳達。六○年代文化界掀起的「鄉土文學論戰」方興未歇，許常惠以音樂為主題，從而展開的整理、提倡、推廣工作，對日後台灣本土文化復興工作具有奠基意義。許常惠從民國六十八年開始在青年公園辦理一連串民間樂人音樂會，陳達、福佬民歌演奏藝人陳冠華、客家民謠演唱藝人賴碧霞、阿美族民歌素人演唱家郭英男，都是那時期發掘的。廖瓊枝也在陳冠華引介之下，參加了第二屆民間樂人音樂欣賞會。

陳冠華是廖瓊枝在電台時期認識的同事。那次音樂會，許常惠安排的主題依舊是民歌、民謠，許教授要陳冠華找一些也會唱的藝人來演出，陳冠華找了退休的廖瓊枝。那次演唱，一開始也是唱民謠，比如〈桃花搭渡〉，之後，廖瓊枝才單獨演唱拿手的歌仔戲哭調。照廖瓊枝的說法，許常惠聽她唱哭調之後，以後辦活動，無論是演出或政府招待外賓，都叫她出去唱，唱哭調給來賓聽。

外賓聽了也掉淚

相隔廿年，問起許常惠提拔之恩，許常惠說，確實因為廖瓊枝的哭調唱得很有特色。他說，會唱歌仔戲的很多，就像會唱阿美族民歌的人也不少，但能有自己特色，有自己聲唱、表情、情感特色的，就會高出一等。許常惠說，廖瓊枝的哭調非常感人，那種悲切透過歌聲直接傳送，很難讓人不動容。他聽了非常感動，「我會感動的聲音，別人也會感動吧。」許常惠從此常把廖瓊枝找到文化場合演出，漸漸的，廖瓊枝說「就走到文化界這行來了。」

聲音會感動人的例子屢屢皆是。民國七十年文建會成立後，首任主委陳奇祿有次邀請外賓吃飯，也讓廖瓊枝去唱。那天她與陳冠華再度合作，還是唱哭調，那個

廖瓊枝從民間藝人成為文化資產保存者，最重要的知音是已逝音樂家許常惠教授（左）。廖瓊枝非常感念許常惠的提攜之恩。

外國來賓聽了居然流下淚來，眼鏡框拿下，就擦起眼淚來。陳奇祿很驚訝，他不懂外國人怎麼聽得懂廖瓊枝在唱什麼？外國賓客說，他是聽不懂歌詞內容，但他從演唱人的表情、聲音情感，感受到了那股悲切，「真的像在哭一樣」。

唱了一輩子哭調，生命中也不知哭乾多少眼淚的廖瓊枝，在退休後平淡無奇的生活中，因為她的歌聲情感，加上機緣碰上台灣本土再興熱潮，展開生命另一次奇航。憑風駕御的是前所未見的本土浪頭，這次她沒有再摔下來，雖然還是唱哭調，但迎接她的是眾人的掌聲，而且她是站在浪頭頂，領浪前行。

凍水牡丹　廖瓊枝

220

第十二章 薪傳的大願

沒有戲團為奧援，沒有理論背景作後盾，廖瓊枝憑藉一己之力，數十年舞台真功夫填滿的「腹內」為基礎，加以堅忍到底的毅力，默默展開最為艱苦的薪傳工作。

民國六十九年廖瓊枝因緣際會被納入「文化界」，這對一個自小學戲，長大後靠著一本《人生必讀》一個字一個字地認，強迫自己讀報，才學會識字的歌仔戲藝人來說，是完全想不到的事。

剛開始接觸文化界，廖瓊枝膽怯不安。表演場合讓她唱歌仔戲難不倒她，但要她開口說話，端出一套有系統的介紹歌仔戲種種的台詞，比讓她「做活戲」即興編詞還難。

第一次教戲

師大教授許常惠邀請廖瓊枝出面示範歌仔調，隔年師大舉辦暑期全省教師音樂研習營，許常惠邀廖瓊枝擔任講師，為老師們主持一場示範講座。廖瓊枝說，那時哪敢講？「儂攏是老師呢！」廖瓊枝「尊師重道」，不敢造次。許常惠鼓勵她說，不要緊，很簡單，就像平時你講給我聽一樣，像聊天就可以。

廖瓊枝說，那天她連台都不敢站上去；三推四拉強迫上台後，看著台下一群年輕老師，舌頭打結，嘴唇一直顫抖，剛開始四、五分鐘緊張得很，語氣不連接，講解也沒有順序，幾分鐘過後才放鬆心情，比較自然。

演講結束，學生要求廖瓊枝示範，並指導他們唱歌仔調。廖瓊枝又緊張了，她說，參加研習營的都是音樂老師，叫她教音樂老師「唱歌」，「不好吧」她想。可是又是大家一直鼓勵，她只好教了幾個簡單的主旋律，比如七字調和一些電視新調。沒想到學生還不滿足，研習結束，竟想辦一場成果表演；光唱歌不夠，還要帶身段。這樣，廖瓊枝帶著研習營數十位老師學了簡單的身段，舉行了一次內部表演，這是她第一次教戲，印象深刻。

之後，基隆扶輪社也風聞廖瓊枝會教歌仔戲，同樣地又請廖瓊枝、陳冠華去教一些國中生拉奏、唱民謠、歌仔調，時間也是在夏天暑假。

一波接一波的本土文化復興潮流

一九八〇年代是台灣本土傳統藝術復興關鍵年代。一方面，繼承鄉土文學論戰而來的文化尋根活動已悄然在文化界展開，維護古蹟、尋訪老藝人、老劇種、傳統工藝的活動，在在成為報章傳媒醒目標題。再方面，七〇年代展開的許多具體行動確實達到一定效果，如，鹿港、台南、台北古蹟保護行動，中英文版《漢聲雜誌》對台灣民間建築、民俗祭儀、傳統表演藝術、民間工藝提出的整理、搶救呼聲等

等。這些行動驚醒了百年來沉醉於西方文明與大中國文化懷抱的台灣知識階層，大家回頭審視生長、居住的土地，才發現對它的過往陌生無知。而看它的現在，近半紀世的經濟開發使得台灣千瘡百孔，貧乏無味；再遠眺未來，能有什麼展望嗎？如果政府、民間不著手趕緊搶救保留瀕於絕滅的文化藝術，台灣將只是一個只有銅臭味，而沒有文化香氣的「經濟奇蹟」與「文化遺跡」而已。

這樣的覺醒終於在民國七十年代化為一波波具體行動。配合著文建會於七十年成立，七十一年行政院頒定「文化資產法」明定對民族藝術展開全面調查、整理與探集。文建會從七十一年起連續舉辦了四次「民間劇場」，大幅標舉台灣傳統藝術，一時之間，歌仔戲、布袋戲、傀儡戲、豫劇、唸歌、相聲、大鼓……等表演藝術，到畫糖、捏麵人、製扇、香包、油紙傘……等工藝，統統成了政府部門宣示提倡的項目。每次將近六十萬人次擠到青年公園「瞻仰」傳統藝術，成功地達成推廣目的。

民間的步伐比政府還快。鹿港「全國民俗才藝活動」六十五年就開辦，集合鹿港古蹟之美與傳統工藝展示，每年一次，端午佳節掀起全國注視熱潮。最早帶領文化大學學生學傀儡戲、北管戲，讓大學生演野台戲的邱坤良教授，六十年代中期就開始整理台灣本土表演藝術，並於六十九年促成企業家施仲信成立「施合鄭民俗文

凍水牡丹　廖瓊枝

224

化基金會」。李天祿的法國學生班任旅於一九八一年透過法國文化部、郭安博物館

名義，邀請李天祿赴法教學，從而掀起偶戲團一波波赴海外文化交流行動。台南南

聲社也在一九八一年赴法，灌錄了全球首見的南管CD。民國七十三年，板橋莒光

國小成立「微宛然」布袋戲團，郭端鎮、翁健兩位老師與「亦宛然」前後場傳統藝

師開始長達十餘年的薪傳工作。七十四年，台大教授陳金次、李鴻禧、楊維哲等人

發起的「西田社布袋戲基金會」成立。七十一年，新象文教基金會舉辦的「國際藝

術節」邀請明華園歌劇團在台北市國父紀念館演出，這是歌仔戲曖違內台一、二十

年後，第一次登上美輪美奐的藝術殿堂，從此明華園一炮而紅，率先從野台戲班躋

身文化界。

以個人力量展開薪傳工作

在這樣一波波看似風風火火、熱鬧非凡的本土文化復興潮流裡，廖瓊枝以個人

力量投身其中；沒有戲團為奧援，沒有理論背景作後盾，廖瓊枝憑藉一己之力，數

十年舞台真功夫填滿的「腹內」為基礎，加以堅忍到底的毅力，默默展開最為艱苦

的薪傳工作。

先是宜蘭縣文化中心於七十四年開辦暑期「歌仔戲研習營」活動，廖瓊枝開始風塵僕僕趕赴宜蘭，憑著她自己整理出來的唱腔、身段教學方法，一步步拓展歌仔戲業餘學習人口。文化中心也趁籌備「台灣戲劇館」階段，錄製了歌仔戲傳統唱腔示範錄音帶，主要由廖瓊枝示範，這是歌仔戲有史以來第一套唱腔整理工作，收錄了一百多種各式唱腔。

然後，各大學演講示範講座陸續增多。台大曾永義教授、文化林鋒雄教授安排廖瓊枝赴校演講。台中逢甲、台北淡江、輔仁、師範及國中小學也陸續加入。社會各階層社團如獅子會、扶輪社、基金會也跟上這股潮流。

廖瓊枝在宜蘭一教就是四年。民國七十六年，台北市社教館延平分館開辦「歌仔戲傳習班」，第一位任教老師是林義成，身兼演員、文場弦仔師雙重身分，他雖熱心教學，也找了幾位同行幫忙，卻缺乏適當教學方式，學生大量流失。直到他找到廖瓊枝加入，延平分館歌仔戲班上課情形才大為改觀。

廖瓊枝說，其實她的教法也是一步步摸索出來。一開始要教唱，用的是林義成的劇本《大漢春秋》；這類劇本主要作為電視歌仔戲演出用，唱腔少，台詞多。教沒多久，她就發現不行，必須找唱腔多的。她想到年輕時龍霄鳳拿手的那些古路戲，於是，第一齣選上《山伯英台》，憑著腦海裡的記憶，寫出了第一本教學用的

本子。

自編教材，閩南語法寫劇本

廖瓊枝寫劇本是很有趣的。她識的字不多，碰上會唱但寫不出來的字，不是翻字典，就是開口請教。有的字是台語發音，中文沒有相應的字，劇本寫出來還是得口授一遍，才知道正確的發音。她也不完全按照內台戲的演法編詞，因為內台戲是「做活戲」，演員即興發揮，人人唱得不盡相同，除了不雅的劇情省略不寫，廖瓊枝也按自己的想法填詞，盡量求文雅順口，大概依著早年內台戲的唱法有所更刪，成了「廖瓊枝版」。

比如《山伯英台・十二相送》這折，廖瓊枝編的詞是：

一送梁哥要起身　匆匆趕來會佳人
二送梁哥步慢進　枉我為你費心神
三送梁哥欲下樓　不願那行那越頭
四送梁哥你著慢慢行　你無心用嘴花實在曉

五送梁哥到廳堂　內心痛苦陣陣酸

六送梁哥情難斷　含悲忍淚行出門

七送久哥到門邊　恁貪馬家較有錢

八送久哥出大庭　不免再叫我士久兄

九送梁哥情難捨　沉重腳步勉強行

十送梁哥出牆圍　無疑雙燕各分飛

十一送哥心欲碎　含淚忍痛要離開

十二送哥大路界　頭上鳳釵挍起來

送釵表達有情愛　你若看著釵宛如看英台……

在這些詞句上面，廖瓊枝再詳細編上適合的唱腔，比如「送哥調」、「破窯調」、「江西調」、「瓊花調」、「文明調」，再接「七字調」等。

再如《三娘教子》這齣，王春娥與娃娃生薛義的一段唱詞：

（薛義被打惱怒，出口忤逆三娘，唱）

喙開著是叫讀冊，汝免虎貓管豹家

講著讀冊我上感，我欲來去扑球掩咯雞

（被打之後，又唱）

被打懊惱罵出聲，汝也無是我的親娘

別儂的骨肉汝打繪痛，汝免罵甲赫好聽

花言巧語免講赫濟，阮爹娶汝始敗家

是汝煞死阮老爸，汝這個敗家查某白腳蹄

類似這樣的例子不勝枚舉，廖瓊枝憑著她的記憶，一句句整理句讀押韻、合韻合理的詞句。而且，用的是純閩南語寫作語法，雖然有些字字面無法表達，或者漢字難找到相襯的字，但透過教學還是可以口傳。這比起晚近電視歌仔戲劇本或舞台歌劇仔戲充斥著國語寫作語法，不合閩南語韻味的劇本來說，廖瓊枝無師自通、純民間養成的寫作格式，倒自成一格，而且彌足珍貴。

廖瓊枝說，大概除了《王寶釧與薛平貴‧寫血書》這段唱詞沒改寫之外，其餘都改過了。

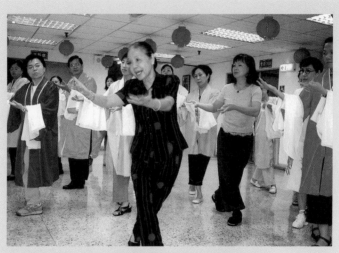

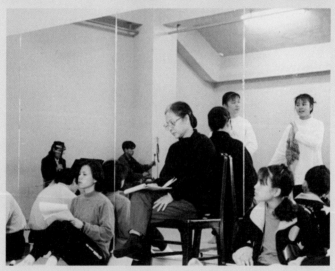

廖瓊枝晚年歲月最重要的行事曆，除了教學，還是教學。從學生到社會人士，師資班到媽媽班，歷二十餘年，學生已無法計數。

自教學以來,廖瓊枝憑一己之力整理劇本,並出版近十本身段、唱腔、演出教材,為歌仔戲建立了完整表演體系基礎,貢獻足以名留史冊。

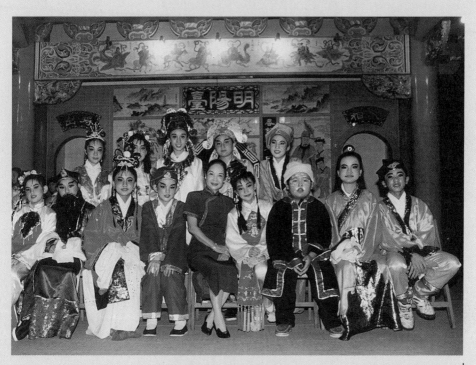

一九九六年台北縣秀朗國小尚未成立歌仔戲團，但已學了兩年歌仔戲，風聲透島外，廖瓊枝帶著學生赴金門演出。

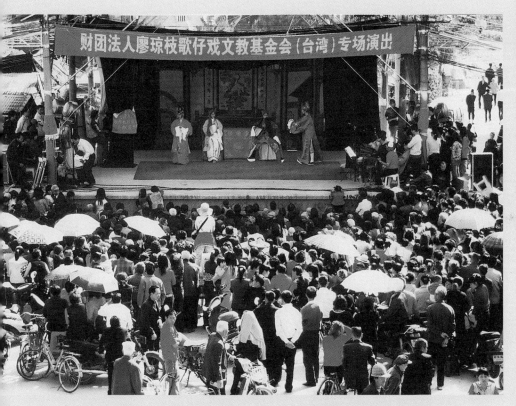

為了允諾對神明的祈願，廖瓊枝於二〇〇六年帶著學生全省巡迴還願演出，叩謝神明庇佑招生順利，歌仔戲傳承得以繼續。二〇〇七年還願之旅跨到對岸福建漳州保安宮祖廟，於白礁祖廟前演出《鐵面情》。

整理教材成固定範本

這些年，透過文建會支持的「台灣傳統歌仔戲藝術薪習計畫」案的幫忙，廖瓊枝指導了十多位形同「官方欽定」形式的接班人，並整理了三齣戲的基本教材，分別是《益春留傘》、《回窯》、《樓台會》，教材內容涵蓋身段示範與文字說明、演出範本與解說，及最近即將付諸整理的教學指導手冊。

協助整理教材最力的學生黃雅蓉說，這三齣戲經過廖老師琢磨再三與反覆教學實驗，已有「固定範本」；也就是，相對於傳統演出模式，在「做活戲」的傳統下，藝人每次演出的腳步手路，還有唱唸做表，其實每次都不同，至少大同小異，外界如果要學習恐怕會產生「到底哪一次才是對的？」的疑慮與困擾。「固定範本」的意思就是，這些戲的表演方法與唱唸辭句已經固定，比方說，一個動作該怎麼比？對白對應的鑼鼓點是什麼？配合的舞台道具、出入台順序……種種細節，都整理出了固定的資料，書中甚至連「身體呈四十五度角」這麼明確的說明都有。

這些教材強調的不是對與錯，而是嚴謹審慎的將過去只有口傳心授、隨興編就的表演程式，透過教材整理方式理出頭緒。這些浩大工程固然是配合傳習計畫的附加

產物，但廖瓊枝與學生所付出的心血可觀，用力可感，對一向漫漶於草根文化裡的歌仔戲，這些教材提供歌仔戲作為一門表演藝術亟須建立的理論根柢。光憑這點，廖瓊枝對歌仔戲藝術的重要意義就非同等閒，她所付出與得到的成就，確實足以讓她名垂史冊。

不過，廖瓊枝也感嘆，她一直想再整理更多的劇本，但六十三年中視歌仔戲被迫暫停之後，除了赴菲律賓公演以及斷斷續續的外台演出之外，她處於半退休狀態，已經不去想歌仔戲的事了，「頭殼內攏沒在想」，一些戲就淡出腦海，現在想寫也寫不出來。比如歌仔戲改編自越劇的《碧玉簪》、改編自京劇的《路遙知馬力》，力不從心，寫不出來了。

以戲教學風聲「透四界」

以戲教學是廖瓊枝想出來的方法。一齣《山伯英台》或《陳三五娘》有多段精彩折子，每一段安上十餘種唱腔，學生學起來過癮、滿足，「風聲」愈傳愈廣，湧入延平分館學歌仔戲的人急速增加。

學了唱腔之後，學生進一步要求學身段表演。這又是難題，怎麼教呢？廖瓊枝

說，開始也是用戲齣來教，她比畫一遍，學生跟著做。可是學生做得不像，剛開始她只會說「這樣不好看啦」，「要這樣啦！」抓著學生的手一個個矯正。那時沒有身段基本課，一個個帶著學很辛苦。摸索一陣子之後，又被她頓悟了，她想起有些基本套子可以先教，於是，「薑母指」、「扇子」這些基本程式就出來了，這也就是「廖瓊枝台灣傳統歌仔戲薪傳計畫」第一年出版「身段教材」的底子。任何學生，不管有無功底，有了這套系統化教材，學起來容易，再套上戲齣，跨進門檻就容易多了。

廖瓊枝在延平分館最早只教一班，每週兩天。對多數開班的老師來說，這群學生只是業餘興趣，教些基本玩意兒就行了，不必過於認真。可是，廖瓊枝的個性正是事事認真。

為了教身段，廖瓊枝帶著學生在延平分館走道上利用較空曠的場地練習，就著窗戶充當鏡面，一步步比畫著。延平分館晚上九點半關門，管理員一點不通融，時間一到，鐵門一拉，廖瓊枝帶著學生到樓下亭仔腳，或鄰近霞海城隍廟廟口，或迪化街商家門口，照樣排戲。這樣還不夠，她還會約學生到她家裡，利用客廳再教。這麼多額外的「課外輔導」讓學生進步飛快，很快就學得有模有樣。學生人數愈來愈多，只好再開一班，分為「初級」與「中級」。

廖瓊枝教學風聲「透四界」，請她教戲的單位愈來愈多。除了宜蘭、延平分館，民國七十六年西田社布袋戲基金會王振義籌備《琴劍恨》演出，也請廖瓊枝指導唱腔。廖瓊枝教學的熱心與用力，讓她成為最炙手可熱的「廖老師」。

獲薪傳獎肯定，再組劇團

那些年，從民國七十四年赴宜蘭正式投入薪傳工作，廖瓊枝的努力獲得了廣泛注意與肯定。民國七十七年，第四屆教育部民族藝術薪傳獎頒發，廖瓊枝在中華民俗藝術基金會推薦下，榮獲當年戲劇類薪傳獎，除了肯定她個人在歌仔戲藝術上的卓越成就，更大的肯定來自她無怨無悔傳播歌仔戲種籽工作的耕耘與付出。這個獎對廖瓊枝來說，意義深重。

她說，之前，雖然教戲，一開始打發時間居多。後來也是出於熱忱，並沒有想太多。得到「薪傳獎」之後，她的念頭變得莊嚴慎重起來，真正有「使命感」就是從這年開始。

廖瓊枝帶的第一批學生，也就是延平分館的學生，雖說是業餘，但也不知是不是在廖瓊枝熱心、專業薰陶下，這些學生漸漸有了正式投入歌仔戲這行的念頭。廖

瓊枝像當年的戲先生一樣，真的把這群學生當成歌仔戲的未來演員，榮獲「薪傳獎」之後，使命感的催促之下，廖瓊枝有了再次組戲班的想法。

廖瓊枝的想法是，有了戲班，可以申請演出，可以「圈住」學生；學員留得住，演出機會一來，技藝相對也能增進。

於是，七十八年，廖瓊枝以「薪傳」兩個名副其實的字，申請「薪傳歌仔戲劇團」登記成立。剛開始，受限於官方規定，廖瓊枝沒有高中以上學歷，只能屈就劇團編導。這個團，團員平均年齡只有廿五歲，有的是上班族，有的是碩士、大學生，學歷之高，歷來首見。「薪傳」的目標是職業演出，運作方式與研習班完全不同。

倒貼也要為劇團「打戲路」

薪傳初期沒有排練場所，繼續借用延平分館走廊。有時礙於排戲需要，需另找場地加強排練，就得四處詢問，找各單位熱心幫忙。有一次，向大龍峒保安宮借場地，到了現場，發現鐵門不能開，那晚，廖瓊枝排戲心切，帶著一群學生到附近的土地公廟，就著六十燭光的電燈泡排戲。排到一半，突然下起雨來，廖瓊枝又帶著

學生回到她家繼續排戲。

這些折騰人的小故事司空見慣。本土文化呼聲高唱入雲，但實際情況並未改善多少，社會條件的改變，歌仔戲的生存方式從純粹民間商業市場轉型為官方文化單位扶植對象，仰賴的資源有限，仍無法與新興表演藝術齊頭並進，

劇團開始要「打戲路」不容易，因為知名度不高，團員又多還在學習階段，廖瓊枝動用個人關係為薪傳爭取兩次演出機會；戲是演了，但舞台、戲服、文武場全是借來的，光支付這些費用，戲金不夠，廖瓊枝還倒貼。中華民俗藝術基金會熱心的晚輩林茂賢看不過去，有一年籌辦了一次耶誕節義演，廖瓊枝再透過個人關係出動了許多「內行」演員登台。那次在台北市延平北路慈聖宮演出，還頗轟動；同行也很幫忙，衝著「義演」名義，並未支取酬勞。那次為薪傳攢下了第一筆錢。

不過事後廖瓊枝還是以貼賞金方式，一一還了當時來幫忙演出的同行的人情。

這是廖瓊枝的做人風格，她說，人家只要對她好一分，她會還十分。同行的情義她謹記在心，絲毫不敢稍忘。

廖瓊枝在文化界「成名」之後，在戲界普遍獲得注意與討論，她的付出別人不一定明瞭，但說起廖瓊枝，幾乎沒什麼惡言惡語，最重要就是廖瓊枝做人做事的風範。她憑藉的不是手腕高明，而是一個「誠」字。從踏入戲班開始，廖瓊枝幾乎沒

與人結怨，她不會惡性競爭名分，不會背後論人是非。在「江湖」闖盪，一個女人家，憑的不是能幹，而是待人處事溫婉謙和，這點，文化界也深也同感，許多人都說，廖瓊枝看起來氣質高雅、端莊秀緻，不太像歌仔戲藝人一般的社會形象，沒有草莽味，倒有書卷味。

復興歌仔戲無怨無悔

劇團陸續有了演出。存下的錢，買了戲服、道具，沒地方放，只能借中華民俗藝術基金會辦公室。後來甚至流浪到團長許嘉仁公司的浴室。

劇團有固定演員，卻沒有固定文武場，每次演出都是臨時兜集。歌仔戲成為本土文化主流象徵後，演出增多，文武場好手變得非常搶手，薪傳終究只是學習階段的戲班而已，常常發生廖瓊枝明明事先講定的時間，到了排戲或甚至演出前，文武場人員突然「放鴿子」，廖瓊枝第一個反應一定是哭。薪傳初期，廖瓊枝常為這些大小雜事弄得心力交瘁，動不動就掉淚。

她說，有時心情不好就想，「我是安若要做到這可憐？」又沒有相逼，安享退休後的生活不是很好嗎，為什麼自己找麻煩？

只有聽到觀眾給予劇團年輕學生不吝惜的肯定，或者看到「囝仔生」一個接一個來學戲、參加劇團，心底的高興才會沖淡這些不愉快。「酸澀攏有啦，」廖瓊枝說，就是一直「拗」下去啊。

後來，拜文建會補助表演團體場租辦法之賜，薪傳於八十三年有了自己的排練場。「戲館」開幕，廖瓊枝率學生向戲神田都元帥敬香膜拜，心裡跟「相公爺」說，保佑薪傳、保佑這群學生、保佑歌仔戲代代相傳，只要歌仔戲復興，讓她再付出多少時間精力都可以。

桂冠加身，履獲肯定

這些年，廖瓊枝的生活就是「教戲」兩個字。

民國七十九年，國家劇院實驗劇場「包羅萬象歌仔戲」，廖瓊枝示範了《孟麗君》、《王寶釧》等戲。

民國八十年，文化大學歌仔戲社、台大歌仔戲社、汐止崇德國小、中和秀朗國小陸續成立。八十一年，宜蘭蘭陽戲劇團成立。八十二年，高雄南方文教基金會歌仔戲班成立。八十三年，復興劇校歌仔戲科成立。這些風起雲湧的歌仔戲熱，幾乎

都鎖定廖瓊枝為教學第一人選。

總統府介壽館音樂會八十二年安排戲曲演出，廖瓊枝與京劇名伶顧正秋、海外崑劇名伶華文漪、國內豫劇皇后王海玲，同時在李登輝總統及近百位佳賓面前分別演出。

期間，廖瓊枝也陸續應邀參與台北新社教館《山伯英台》、國家劇院《陳三五娘》等大型演出。

民國八十五年，文建會通過「台灣傳統歌仔戲藝術薪傳計畫」，由廖瓊枝親自主持為期三年的藝生傳藝計畫。這批學生有的來自薪傳本團，有的遠從宜蘭、高雄前來，配合獎學金的鼓勵辦法，學生不再只是業餘性的、自發性的學習，而是等同於政府指定的「廖瓊枝接棒人」模式，以較密集的方式展開三年長程學習計畫。這三年，傳習計畫藝生不僅發表數次成果演出，配合計畫出版的身段教學教材（包括文字解說、示範音像）也整理出版，為一向缺乏文字紀錄的歌仔戲表演程式與訓練方法，提出了珍貴的整理成果。

而民國八十七年，廖瓊枝終於榮獲代表傳統藝術最高榮譽的「民族藝師」肯定。也因為她長期鼓勵薪傳歌仔戲團演出新編戲，包括創團作《寒月》，於台北市新新舞台演出的《王魁負桂英》、同年為兒童量身訂做改編自西洋童話「灰姑娘」的

《黑姑娘》，展現傳統藝師少見的創新企圖，九月間，再度榮獲國家文化藝術基金會八十七年「國家文藝獎」戲劇類得主的最高肯定，成為第一位獲得改制後「國家文藝獎」的傳統戲曲類表演藝術家。

一生苦戲由悲轉喜

桂冠加身，一心念茲在茲的薪傳腳步依舊沒有停下來，目前她所教學的對象就有復興劇校、北市復興高中、國立藝術學院、北縣秀朗國小、大龍峒保安宮歌仔戲班、社教館延平分館、蘆洲媽媽班、高雄媽媽班以及她所居住的社區新店玫瑰中國城歌仔戲社團。每星期行程排得驚人的多，經常還有臨時加入的演講或示範。

為了四處教戲，廖瓊枝在五十八歲那年考了汽車駕照，現在，她每天開著車，常常以時速超過一百的速度奔波於途，速度驚人，毅力更驚人。

早年的奔波與此時的心情截然不同。她說，實在是累，體力一直一直有撐不過來的感覺。但，「只要人說歌仔戲好，」她的精神就從不知名的角落湧升上來，人就高興起來，什麼辛苦都忘了，「參像瘋仔共款」，她笑著罵了自己一句。

對照她的前半生陰晦悲愁，想起那廖瓊枝嘲弄自己，臉上表情卻是自足快樂。

一幕幕愁雲罩霧的歲月寫真，眼前的她實是雨過天開，富足得很。

「我不敢講我的藝是最好的。但是我敢講，對歌仔戲的推動我是最有心的。」廖瓊枝一直相當謙虛地如此表示。現代年輕觀眾聽不得苦戲，廖瓊枝晚近在舞台上展現極具傳統風格的哭調，大段哭腔一起，觀眾有的不忍卒聽。廖瓊枝總是適度修剪，讓唱腔更與戲劇貼近，她的藝術涵養於此可見一斑，更加令人敬佩。

廖瓊枝可能一生都沒想過，晚年竟是這般榮景。過往恨的、怨的、苦的、悲的情節，終告落幕。廖瓊枝再次從大幕裡欠身謝幕，這次，她容光煥發，她的一生就是一齣最最精彩的戲，而她依舊是舞台上那個眾人矚目的焦點，由悲轉喜，一生苦戲有了大團圓的美好結局。

尾聲

歌仔戲幫了她「飼」四個孩子，對歌仔戲她有最大最大的感激之情。

老天爺命定每個人出生都有一定的意義，廖瓊枝愈來愈相信，她是被派來為歌仔戲做事、請命的。

民國五十年某一個深夜，廖瓊枝在民生電台時期結識的一夥戲迷，吆喝廖瓊枝半夜出遊。她們相約赴新店碧潭後山「海會寺」找住持算命；聽說，住持普忍法師非常會算命，很準。

卅多年後，海會寺一帶還是十分隱蔽。北勢溪經烏來、屈尺、廣興到小粗坑一帶匯合南勢溪，成為新店溪；到碧潭一帶，河道蜿蜒盤旋，河道兩旁掩映竹林，水中倒映著層層山巒蔭影，溪水幽緩，河谷寧謐，景致十分美麗。

過去，新店溪阻隔了兩岸人家往來，渡船是唯一交通工具。碧潭上游渡船頭對岸是灣潭村，百餘戶人家今天依然傍水而居。上岸後，沿著灣潭路，蜿蜒蜒蜒、曲折蜿繞一兩公里後，才會發現海會寺寺址。

那晚，廖瓊枝偕同七、八個愛聽她唱戲的戲迷，從廈門街招計程車直奔碧潭，到了碧潭再坐渡船到對岸，一夥人穿過密悠悠的竹林小道，到了海會寺。

海會寺住持普忍法師認識戲迷「娟娟」，一到，娟娟就咕嚷著請法師為廖瓊枝算命。法師算命的方法是用「秤」的，根據每個人生辰八字相對應的命數解命。法師幫廖瓊枝秤一秤兩數後，第一句開口就說「你的命足硬的。」法師說，廖瓊枝「剋父母，與兄弟無緣，無公姑位（沒有公婆）」；又說，可惜她沒有讀書，否則她「帶老師格，首領命」，可以當眾人景仰的人師。然後又說，廖瓊枝命帶三

凍水牡丹　廖瓊枝

夫，會結三次婚；十年一個運勢，廿九歲以後生活漸好，四十歲以後不必再愁擔子，到了六十歲，隨心所欲，想做什麼盡管去做，「老運」非常好。

這番話今日想來，竟然非常準確，廖瓊枝說，真的「有影足準」。她虛歲廿九歲出國赴新加坡演出，四十歲之後有了自己的房子，六十三歲榮獲民族藝師、國家文藝獎雙重榮銜，民俗戲曲界最高榮譽集於一身，聲譽隆崇，應驗了民間所謂的「走老運」。

唯有一點不準，就是，法師說她會嫁三次，並未應驗；但法師說第三個先生會對她很好倒很有趣，廖瓊枝現在常開玩笑說，「好啊，哪有人欲支持歌仔戲，我就嫁伊。」晚年的她，「嫁」給歌仔戲了，她用最多的精力與愛來護持歌仔戲，歌仔戲成了晚年終生伴侶，讓她無怨無悔，滿足快樂。法師的說法從這一個角度看似也成立，不是嗎？

廖瓊枝還有一個心願，她希望成立一個基金會，為歌仔戲做更多的事，包括整理劇本、編寫教材、從事研究、錄製音像出版品。

她說，歌仔戲幫了她「飼」四個孩子，對歌仔戲她有最大最大的感激之情。有時想想，「人出世可能攏有帶一個責任，」她說，她一生過得這麼苦，常常都活不下去了，為何天公伯還要她撐下去？為何她一生與歌仔戲如此千絲萬縷，難以分

開，晚年還要為歌仔戲奔波至此？「可能出世注定就是欲來做歌仔戲的，」她說。

老天爺命定每個人出生都有一定的意義，廖瓊枝愈來愈相信，她是被派來為歌仔戲做事、請命的。

廖瓊枝關切的基金會已於一九九九年成立，回憶錄也在同年出版。

六十餘年光陰，說了幾天幾夜，也不過瞬間而已；生命的過程點點滴滴，再翔實的描述也不能盡現萬分之一，尤其，生命的情感抽絲剝繭，有時還是只見骨幹。

只是，在隱約可辨的脈絡裡，我們看見廖瓊枝的一生，像她學戲唱的那首〈賞花〉：

四盆牡丹在四位
無風無雨花未開
等待三更凍露水
凍入花心花佮開

沒有經過徹夜寒凍，嬌豔的花蕊是不會吐出出芬芳的。牡丹的天姿國色，或許不是出身微寒的廖瓊枝敢企盼的，但她的毅力成就了牡丹一樣尊貴的容顏，睥睨藝

界，卻也不驕不寵。

故事暫時走到尾聲。她說，私人方面，她的兒子、兒媳非常孝順，她滿足又心喜。走到文化界這方面，結識了許多有知識的人，讓她一直有所學習，也十分歡喜。最大的感謝是這些年政府、文化界、學生、觀眾、媒體、社會各階層人士給予的幫忙。

她低頭欠身，落幕後，迴旋於心坎的只有一句最最真誠的話：

「感謝大家的幫忙，真的非常感謝、非常感謝。」

尾聲

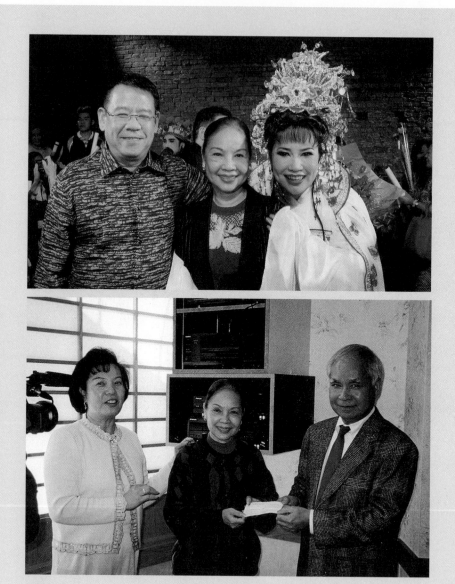

廖瓊枝為歌仔戲鍥而不捨的奉獻與精神，感召不少人，上圖是廖瓊枝與近年來默默贊助基金會，幫助甚多的陳玉華（右）夫婦合影。下圖是二〇〇一年獲贊助的川流基金會贈送支票。

七十暖壽現場，廖瓊枝歡喜切下七層蛋糕。

【十年補述之一】
情深繫命
——廖瓊枝的薪傳情

夜色蒼茫，廖瓊枝開著她白色小車緩緩駛出市區，沿著城市盆地邊緣，往山坡上住家社區開去。

這條路，她熟悉得很，尤其清晨與夜半路況。過去十六年，她起早趕晚：早上六點多趕路，避開上班車潮，趕往內湖戲專（現改爲戲曲學院）歌仔戲科上課；晚上教學，社區、社團、研習班一上課就到晚上九、十點；收拾停當，與學生寒暄幾句，驅車回家差不多就是十一點光景。清晨或入夜時光，心境格外清明，廖瓊枝意志猶清晰，但體力卻明顯不行。這條路一向擁塞，廖瓊枝疲憊的身也是塞，塞滿學生的期待與她自身的期待，總是累，累到不行，卻還是日復一日，填塞到幾無空隙。

「拚命三娘」一刻不得閒

看看廖瓊枝最近的教學行程：週二上午戲曲學院、下午社教館；週三上午秀朗國小、下午保安宮；週四上午戲曲學院、下午社教館；週五上午保安宮、下午玫瑰社區；週六上午基金會。二○○八年九月開始，增加週一上午台灣藝術大學、下午基隆社大。週一至週六，就這樣全部填滿。還有數不清的演講及邀訪。

研習班每班學生少則十人，多則三十人，廖瓊枝一人面對諸生，身段一個個扳正，姿勢一個個示範。學生輪空閒話家常，七十五歲的老師卻忙不迭得幾無喘息，忘了喝口水是常事，常常都是學生提醒老師該休息了，這教學的事才暫時交給學生助教幫忙。

不累嗎？「哪未！實在足累。」但「唉喲」一句，話很難一時說得明白。她教了二十餘年，打從一九八一年應許常惠老師之邀在台師大、台大示範起，一九八五年正式在宜蘭縣文化中心開寒暑班，堪列歷史紀錄的是台北市社教館延平分館研習班，從一九八七年開課迄今二十一年幾無間斷。各種研習班之外，還有戲曲學院、藝術大學的正式教職。

問她全台教了多少學生，無從計數。早些年，台北、宜蘭、高雄、南北奔波，從高雄搭火車回台北常是清晨五點多時光，為了再趕赴宜蘭蘭陽戲劇團上課，就在車站小憩，等於以火車站為家。後來學會開車，成了拚命三娘。這些年，家人親友一再勸阻她飆車「惡習」，加上體力真的難以為繼，非台北地區的常態教學才告一段落。但二〇〇七年還是應洪惟仁教授邀請至台中教育大學教了一學期，只因人情難拒。

當年高雄回程車上，她埋首書寫，一齣齣古冊戲《陳三五娘》、《山伯英台》、《什細記》就是暗夜車窗下不可思議的成果。

「媽媽班」成教學主現象

還教到了海外。從二〇〇〇年應台灣同鄉會邀請到美國加州參加「台灣文化節」，演出《王寶釧回窯》，海外遊子也興起學歌仔戲念頭，美國、紐西蘭是最常去的地點。日本因為廖瓊枝的女兒廖漢華也從事文化推廣與演出工作，經常邀請母親率團赴日交流，二〇〇六年更帶著秀朗國小歌仔戲班到白山寺進行交流活動，日本安排學生住在當地家庭，雙方交流深度而熱絡。

早些年，大專院校（台大、師大、文大、台北藝術大學）藝術科系及社團、文建會、教育部開辦的專業藝生班，以及戲曲學院的正式科班生，是薪傳重點。後來，從戲曲學院辦理退休，只擔任兼任教授，空餘的時間迅即被社會班填滿，包括她所住的玫瑰社區媽媽班、保安宮研習班、洪建會基金會研習活動等等，可說「聞風而至」，這些年，「媽媽班」成了薪傳教學主現象。從弟子發展到子弟（票友），問她最大收穫是什麼？她說，該是培養「一些觀眾」，這些中年愛好傳統藝術的人因學戲成了專業觀眾，加上經濟能力較有餘裕，劇場演出常成群結伴購票，滋養了歌仔戲市場。

培養師資開枝散葉

最可觀的成果是師資，除了廖瓊枝多年來親自教授的專業演員，在各地開課，或擔任鄉土藝術課程的師資之外，廖瓊枝更發現學校老師是傳播歌仔戲種籽最佳助手，於是二○○一年起，廖瓊枝透過基金會提出計畫，開設師資班，鎖定各級教師，果然來了一批有心人，包括永樂國小、泰山高中、日新國小、金華國中，上至主任，下至一般教師，跟著廖瓊枝學習，結業返校後也陸續推廣歌仔戲。

透過再傳師資的傳播，這二年歌仔戲真是開枝散葉，質量可觀，比起一九九○年代風氣乍興的起步階段，二○○○年代歌仔戲的教學已從學校發展到社會、社區。只是，一代傳一代，廖瓊枝卻猶然在先鋒領頭，這股精力從何而來她總說不明白，「唉喲」——好像相欠的感情，甘甜苦澀盡在其中。

憂心傳統歌仔戲式微

二○○八年初行政院頒授廖瓊枝第二十七屆文化獎得主榮銜，陳水扁總統卸任前也授予總統府二等景星勳章。加上一九八八年教育部薪傳獎、一九九八年教育部民族藝師榮銜、一九九八年國家文化藝術基金會國家文藝獎，文藝界最高榮譽無一缺漏，廖瓊枝譽滿菊壇，桂冠等身，幾無人能出其右。

但這些名銜的肯定與加持，從未改變她數十年如一日馬不停蹄教學匆忙生活內容。表面上，教學是學生與她逾師生之情的牽動——好多位學生後來成了她的乾女兒，噓寒問暖不在話下；但真正深沉的原因還是念茲在茲的歌仔戲薪傳使命。二十餘年來，歌仔戲從谷底翻身成為藝術品項，躋身藝術殿堂，榮耀多少藝人，但廖瓊枝代表的傳統歌仔戲卻相對勢微，歌仔戲藝術繼續流行化、通俗化的傾向，以及優

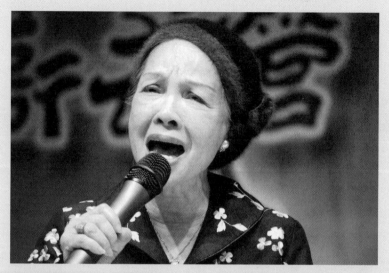

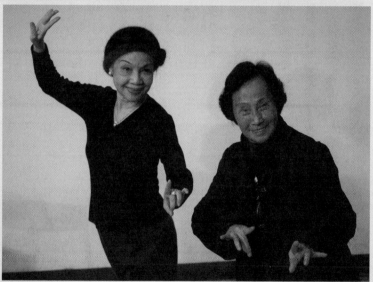

上圖：哭調是廖瓊枝最讓人盪氣迴腸的拿手唱腔，即使只是示範，依舊令人動容。（衛武營藝術文化中心籌備處提供）

下圖：廖瓊枝畢生成就備受兩岸推崇，二〇〇八年兩岸國寶級歌仔戲藝術家於衛武營藝術中心「藝文講堂」聚首，右為廈門歌仔戲藝術家紀招治。（衛武營藝術文化中心籌備處提供）

秀人才斷層的問題，在在讓廖瓊枝憂心忡忡。

廖瓊枝擔憂傳統技藝失落，一則看到了歌仔戲表演人才青黃不接的斷層以及過多譁眾取寵只靠外表取勝的演出，二則看到對岸科班學生基本功扎實講究的訓練成果。

她幽幽地說，廈門藝術學校多次邀請她跨海教學，端出「廖瓊枝歌仔戲藝術研究室」專題科目請她進駐，她不敢應允，「怕被罵」，寧可在台灣繫守一堂課、一班媽媽們，含辛茹苦，默默耕耘。台灣政府頒授了那麼多名銜，比較之下，有點空洞得好笑，禮遇之別，冷暖自知。

堅持唱唸做打本功

差別也許無關政治，而是市場。兩岸歌仔戲發展內涵不同，態勢不是一枯一榮截然畫分。在台灣，即使「胡撇仔」當道，但在機關布景、俊逸生旦當紅的發展過程裡，仔細檢視，廖瓊枝代表的「傳統歌仔戲」仍緊緊繫住了歌仔戲發展潮流的底端，從「極傳統」到「極胡撇仔」之間，這些年，我們看到的是歌仔戲傳統唱唸作表並沒有被完全捨棄，有的只是個別演員表現的優劣多寡，以及年輕一代演員更加「胡撇仔化」、學戲功底不講究的問題。

當觀眾目光注視著偶像、場面視覺之餘，表演者基本功仍是被評斷的指標之一。假想，二十餘年來沒有廖瓊枝苦心孤詣「全台走透透」從基本唱腔、身段一五一十拿捏示範，並一代代傳下歌仔戲扎實的養成種籽，那麼，歌仔戲的「傳統」論述如何建立？歌仔戲的傳承教學從她當年學戲「打屁股」的坐科訓練，流落至今天跟著戲班跑龍套自唱自學的「自助」教學法，又如何從頭規範？

也是從廖瓊枝以降，學者專家才正視歌仔戲的傳統之美，繼續發掘不同表演風格的資深藝術家共同展現的歌仔戲藝術發展面貌，才有今天後起論述的「活戲」傳統與「劇場」風格的辯證，才有繼續推動歌仔戲藝術往前發展的動力。

無私奉獻打動人心

那麼，廖瓊枝代表的「傳統歌仔戲」究竟風貌為何？如何定位？二○○七底，台北市社教館推出的一檔演出，或許是一次總結。這是廖瓊枝「封箱三部曲」之一，廖瓊枝邀集了陳美雲、張文彬、唐美雲、小咪、呂雪鳳、石惠君、趙美齡等老中青輩演員，以折子戲方式，加上台灣戲曲學院學生，共同呈現《三娘教子》、《什細記》、《王魁負桂英》、《樓台會》、《馬前潑水》、《寒月》等精彩折子。這

情深繫命——廖瓊枝的薪傳情

此傳統劇目，沒有花稍的排場，沒有新編劇本的誘因，靠的就是演員唱唸作表基本功。十年前，這些劇目經常伴隨廖瓊枝登台，但多年以來確實式微了，廖瓊枝決定再次以薪傳接棒方式，讓資深演員帶著年輕學生共同呈現。這番執著，若非過人毅力難以撐持。現下來說，除了廖瓊枝登高一呼，才能匯聚群賢，否則也實難再於舞台上再現。

廖瓊枝的執著，也打動年輕一輩創作的心。二〇〇八年國家國樂團以廖瓊枝為題，創作一齣主題樂劇《凍水牡丹》，結合創作曲、國樂與歌仔戲，翻新歌仔戲與國樂結合的呈現方式。二〇〇九底，戲曲家曾永義為廖瓊枝編寫一齣新戲《陶侃賢母》，將是最後封箱之作，就此正式宣告告別舞台，隱退幕後。

此刻，廖瓊枝寄掛的歌仔戲推廣、薪傳大業，從未停頓。她最近邀集了永樂國小、秀朗國小、西湖國小以及台中中興國小歌仔戲社團小學生，錄製小學生演出光碟，然後，準備分送全台學校。她很有經驗地說，小學生演戲，父母必到；父母到，親友跟著到，這些大人們──老師、家長、親友是推動歌仔戲最佳助手，只要第一次接觸經驗、觀感良好，往往就成了歌仔戲忠實觀眾。她的經驗是，「以前沒人看歌仔戲」，十數年下來，她真的看到家長們呼朋引伴共同買票看戲，感染力不可小覷。

而任何想法一出，基金會、社區媽媽班、經濟背景良好的學員就是她最佳支助，一個個掏錢出資。廖瓊枝就是有這份感染別人的感動力量，她的無私奉獻，推動了許許多多不為人知的重大工程。

當代歌仔戲的幕後推手

七十五歲的廖瓊枝，被尊稱為「廖老師」近三十年，早年算命仙說她命中帶「老師格」，絲毫無差，她在歌仔戲藝術上的授業，無人能及。二十多年來，歌仔戲教學占了她生活絕大部分，即使如今年歲已高，不再離開台北教學，她還是不吝於奔波演講，四處推廣。

「真正足累哩」，她一再說。但看她教學，又十分投入，歡歡喜喜，笑臉盈盈，「教的時陣完全不知累」，百分之百付出，百分之百浸淫其中。

媽媽班課堂上，笑聲總是不斷。也許，這些與廖瓊枝情同親生囝仔一樣的用心與細心，最能感受廖瓊枝無私奉獻的付出。那是呵護著歌仔戲如同親生囝仔母女的學生們，最能感受廖瓊枝無私奉獻的付出。二十餘年，歌仔戲員的成長不少，這一代台灣歌仔戲不求回報，但求囝仔長大成人。

長成的歷程裡，廖瓊枝絕對是最重要的推手之一，亦親亦師，情深如許，無人能及。

情深繫命——廖瓊枝的薪傳情

感恩人生

——廖瓊枝與歌仔戲

廖瓊枝於六十三歲那年獲得教育部民族藝術最高榮銜「民族藝師」及改制後第二屆「國家文藝獎」戲劇類得主雙重榮譽。獲獎後，廖瓊枝沒顯露太強烈欣喜之情，一貫的謙沖自持讓她含蓄以對；內心唯一激動可能是，「繼續為歌仔戲薪傳做點代誌」。接下來，她繼續忙著成立基金會、擔任台灣戲曲專科學校歌仔戲科首任主任、南北奔波四處教學，海內外加島內南北二路到處募款……那些年，她仍處於開著一千六百CC小轎車每每用一百公里趕路的高速人生狀態，一刻不得閒。

成立國立歌仔戲團主張遭挫

二○○七年底，獲知得到行政院文化獎最高榮譽，廖瓊枝情態有點不一樣。她歡喜的告訴友人，「我得到行政院文化獎呢」，音容情狀有點嬌羞，但畢竟聽得出安慰與滿足。情感不再那麼低抑，心志不再那麼沉重，廖瓊枝雖仍談著薪傳、教學、募款等大志業，但她更常說的是，搬演一齣舞台告別作，「宣布退休了」。

七十五歲的廖瓊枝，滿頭華髮，前年一次摔傷重擊肋骨，讓她身子骨明顯虛乏下來，意志也頓挫了些。二○○七年學界反對成立國家歌仔戲團一事，更重擊了她的信心。二○○八年初文化獎頒獎典禮上，除了感謝提拔她的眾多學者、前輩同行及文化界晚輩外，她居然不再為歌仔戲請命了。

熟識廖瓊枝的文化人大多明瞭她關切成立國家歌仔戲團的熱切衷腸。對一個民間藝人而言，舞台上占盡風光，晚年得享國家榮寵，被尊為國寶藝師，其實心願遂矣。歌仔戲名家何其多，迄今繼續以舞台丰采飽享戲迷寵幸的天王天后也不再少數；但唯獨廖瓊枝，很少寄掛個人事業，數十年來唯一掛慮的就是，扶持歌仔戲、培養後起人才、推廣歌仔戲人口、提升歌仔戲藝術地位。她關切的是整個歌仔戲生

態與藝術質地的提升，眼見京劇仍享有國家劇團資源，保障了京劇藝術展演的基本空間，不明白的是，為何歌仔戲不能平起平坐，讓科班畢業生得以在安穩就業條件下繼續藝術的精進與學習。

意念單純，一心為歌仔戲發展著想

人稱「廖老師」的她，意念單純，一心只為歌仔戲發展著想。傳統根底深厚的她，對於歌仔戲漸走向通俗與流行化，也許不太能認同。對一手拉拔長大的學校學生畢業後找不到表演空間四處流離，更於心不忍。於是，與部分學者及業界主張「讓歌仔戲自由發展」、「反對與民爭利民」的認知不同。傳統出身的廖瓊枝捍衛傳統的堅持，在龐大的市場壓力下，國家歌仔戲團的主張也只能黯然消褪，廖瓊枝心底也許有莫大無奈，獲獎的喜悅暗藏一絲遺憾，也只能嘿口不語。

然而，這也無妨看待為歌仔戲發展流變裡的曲折過程罷。歌仔戲從落地掃走向商業劇場，再從商業劇場退出進入野台，一直有著強韌的民間活力，官方如果興辦國家歌仔戲團，會不會與民爭利，影響民間原有活力？公家劇團僵硬的人事與財務制度，又能保障多少創新發展與營運績效？誰來帶領國家歌仔戲團？國家劇團隸屬

於文建會或教育部，或台北兩廳院、南部兩廳院？這些問題都不是廖瓊枝想過的，

她只是一心一念認為成立國家歌仔戲團是確保歌仔戲藝術表演水準的唯一良方。

也許，廖瓊枝在乎的，也不是民間或官方，她只是認為該有一個更合乎理想的

歌仔戲團，不論形式是否改變，也不論激進創新或跨界融合，唯一要求的，是藝術

基本功底「唱唸做打」是否牢靠的老生常談。

投入全副心力只為「報恩」

這些困頓糾纏的歌仔戲議題，有點像廖瓊枝的人生，從來就不是輕鬆的。廖瓊

枝一再表示，歌仔戲有恩於她，「幫我飼四個子」，理當回饋。對廖瓊枝及絕大多

數歌仔戲藝人而言，歌仔戲是求生工具，飯碗依託。如今，歌仔戲吸引了許多年輕

人投入，成為創作、發表與展現的舞台手段，這種「為創作而演出」的甘願付出，

與廖瓊枝一輩的歌仔戲藝人「為生活而演出」的窘迫壓力當然不可同日而語。廖瓊

枝四歲喪母，由祖父母撫養長大，「隔代教養」的她自幼失學，十二歲就得上街賣

枝仔冰營生，十四歲差點被賣入妓院，十五歲「綁戲」賣進戲班學戲。三年四個月

期滿前夕逃班，從此正式踏上舞台。至四十三歲非正式退休、淡出舞台前，廖瓊枝

二〇〇七年應公共電視邀請，廖瓊枝赴花東拍攝《阿嬤的祕密》，留下多幀寫真。

廖瓊枝近年熱心參與各項文化交流活動，海內外奔忙，年逾七旬猶見早年武旦身段架勢。

歷經了內台、外台、廣播、海外、電視歌仔戲五個時期，也歷經了兩次婚姻、兩度尋死的生命低潮。生命的晦暗不明，對她及許多歌仔戲前輩藝人而言都是常態考驗，支撐這些前輩藝人存活下來的力量，毋寧都只是生命的韌性而已。

然而，韌性之外，廖瓊枝應該有一點極強的個人特質，是得以形塑今日地位的重要因素，那就是自我尊重的生命態度。

她自律甚嚴，寬以待人；身在圈內，遠避習氣；自我鍛鍊，而不爭名競利。在自傳《凍水牡丹》書中，很清楚記載她如何學習苦旦眼神、唱腔，刀馬旦基本功的辛苦經驗。書中也寫出，她抱著字典，對著報紙，一字一字學習識字與寫字，彌補失學的不足。四十七歲那年站上大學講堂，第一次對著教授、學生講說歌仔戲，額頭沁出汗水，聲音發顫，但她一步步學著將畢生所學條理分明地講述出來，四年後，就出了全台第一套歌仔戲唱腔集，完整收錄歌仔戲發展以來近百首曲調，為一九八○年代以後歌仔戲復興工程做了最大貢獻，打下最扎實基礎。藝人出身的她，儼然有著學術態度，四十多年前曾到北縣新店「海會寺」算命，住持說她「帶老師格，有首領命」，言教身教的「老師格」果然是廖瓊枝與生俱來的特質，果真「廖老師」名逾全國，桃李滿天下。

學者林鶴宜認為，廖瓊枝最重要的貢獻是「把歌仔戲的『典範』提煉出來」。

「典範」指的可以是歌仔戲本身的藝術性，也可以延伸至廖瓊枝代表的歌仔戲藝術家氣質。廖瓊枝出身寒微，帶著鄉土親和感，卻不失高貴文雅；從藝數十載，粉墨人生，卻從不涉流長蜚短。她的老戲迷笑她，瓊枝仔最乖啦，攏未甲人亂亂來。

廖瓊枝自己說，她做人道理是，欠人一分，還人十分。歌仔戲幫她熬過單親撫子的艱困歲月，她欠歌仔戲一分，如今，她用了早已超過十分更多、更多的力量回報。這是一段感恩故事，儘管風霜崎嶇，終究令人感佩。堅忍不屈，是廖瓊枝一生寫照，該也是台灣歌仔戲生命寫照。

瘦小身軀承受龐大壓力

一九九九年迄今忽忽十年，《凍水牡丹》出版已十載，廖瓊枝歌仔戲文教基金會成立也已十歲。十年間政黨二次輪替，歌仔戲在本土風潮裡於一九九〇年代後期攀至高峰，所幸並沒有第二次輪迴，依舊占盡本土鰲首，備受矚目。廖瓊枝集文化榮銜於一身，但私下看她，還是不免顯得纖弱瘦小，彷彿仍謙卑地領受一切無可逆知的命運高潮起伏──儘管這後半生完全改寫了她傷苦悲憐的出身寫照。

尤其去年在台北市自強隧道被車追撞，她渾然不覺，後來回神一看後車窗全

毀，驚愕不已，才驚覺自己近年體力大衰，精神壓力太大。她向神明請願，要給她長壽健康的身體，如能保佑自己及歌仔戲，她願茹素。可是長期飲食習慣忽然改變，廖瓊枝原本就嬌小的身子有點吃不消，這一年來更加瘦弱，急著學生不停幫她尋找素食營養品，就怕她撐不住演出與教學壓力。

只有當她開口唱出歌調時，你才會覺得她依舊是如此巨大、高貴，令人不敢近覷。

她的嗓音總像拔高的山嶽，峰勢挺立，崚線凌厲，高音可以穿透雲霄，力道雄厚，低音全然鬆弛，像在山谷盤旋。又如嗚咽河水綿綿不絕川流，尤其慢板或哭腔時，牽扯拉回，一頓一挫，在喉頭哽咽了半天，細若游絲，猶綿密不斷，彷彿唱不盡的委曲愁腸，在聲音的盡頭猶有餘怨，琴弦及嗓音都靜停了，空間裡的波浪卻還在迴盪，——迴盪，迴……旋……不知所止。

封箱前夕心中仍有大願

描述廖瓊枝晚歲歲月，這般高大與卑微的形象一直交纏互替。但多數時候，生性膽怯羞澀的她還是予人纖寒感覺。你只要看眾親友如何呵護疼惜她，就知道眾人

還是捨不得她一人扛起了歌仔戲救亡圖存的重責大任的自我鞭策，但也只有在她帶領下，又如此義正辭嚴、理所當然地，宣告歌仔戲可以走出一片光，確立藝術永續存有的必然性與價值感。

走過前兩年的低谷，封箱前夕，廖瓊枝的意志又有振奮的樣態。她說，成立國家歌仔戲團的事，應該是可以繼續討論的，即使國家不做，她也私下想望，自己籌組一個劇團，把戲曲學院學生聚攏過來，給她們一個安穩的舞台，「不要白白浪費國家教育」。她的心願是，中樂透，一夕之間圓夢。友人笑她的癡念，她已完成了人生己傻，但誰曉得呢？外表纖柔的廖瓊枝其實有著剛毅的內在性格，她已完成了人生很多意想不到的大願，這最大最大的心願，也許終將會實現。

龜山島的意象

——樂劇《凍水牡丹》觀後感懷 二二

撰寫《凍水牡丹》時，我在〈序章〉龜山島逗留了很長篇幅。細細描摹那龜型，宛然若真的寫實模樣，揣想龜殼下方蜷伏著肉瘤瘤的巨蹼，偶一驚擾，澎澎連打幾下，海面上的船隻必然旋絞翻覆，難以逃生。

龜山島幽暗迷濛，從岸上遙望，根本不知真假。說是真，明明就是島，自然知識告訴我們那僅是地殼凸起的產物。說是真，卻巨大突兀地與四周海域毫無相干，沒有連綿的海扇或若干小島陪襯，孤挺倔強地獨步於海面上，像隻活生生的生物踞在天地間，向這岸的人間警示睥睨。

亡母的形影與宿命因緣

我在〈序章〉逗留了很長篇幅，被這大自然奇異景像震懾以致深沉靜默。岸上，廖瓊枝老師遙祭亡母，煙塵裊裊，香煙竄向海面，更像被龜精召喚而去。祭母、海難、龜精、哭聲──這些意象連結起來，統合了廖老師悲劇的一生。彷彿這就是基本的隱喻，一切的苦難折磨都是命中注定，一切悲苦的源頭就是冥冥中無法閃躲的意外，還諸天地，才得平安。

樂劇《凍水牡丹》也有這樣的感懷。將廖老師悲愴的人生書寫，從喪母談起。母親的愛戀與情傷，化身為《陳三五娘》的癡情與《王魁負桂英》的背叛。母親的形影、小瓊枝的扮裝、廖瓊枝本人實貌，三者疊映，層層疊疊反覆說著這是一段命運的牽連，宿命的因緣。若非喪母，廖瓊枝可能不會唱戲；若非母親揚棄生命的輕率，無法對照廖瓊枝馱負廖瓊枝不會懂得母親尋死的念頭；若非母親揚棄生命的輕率，無法對照廖瓊枝馱負生存重擔的沈重。

母親的引子統合了樂劇《凍水牡丹》主軸，將廖瓊枝生平寫照依附於母親的愛與逝，藉著思念與感懷母親之情，完構綿綿無盡的悲調色彩。

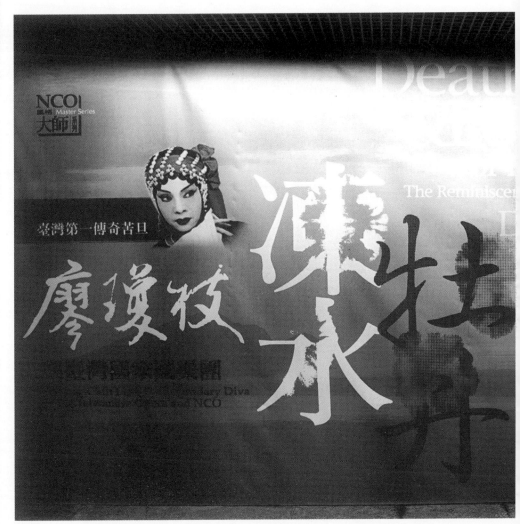

二〇〇八年於國家音樂廳演出的樂劇《凍水牡丹》，將廖瓊枝情感顛沛卻又柔韌的一生化為舞台翦影，讓許多人感動落淚，並贏得甚佳演評。

或許龜山島意象太強了，朋友翻讀《凍水牡丹》後曾譏笑我，「讀了半天，還在龜山島。」只差沒睡著而已。

如今回想，應該只是耽溺情境，不可自拔。

多元交織的生活絮語

龜山島與廖老師的連結，終究只是母親之死而已。母親之死，也只是廖老師孤苦零丁生命歷程的第一章。更大的創痛來自幼年祖父母相繼而亡、來自戲班無情的打罵與譏誚、來自兩段婚姻的折磨、來自單親撫子的孤獨無助與沉重壓力。寫書這麼多年後，我其實最近才明白，廖老師一生最大的苦，應該是愛。幼時的親情、年少的愛情、婚姻的感情，都如此短暫而稀微，她所能仰恃的，就是朋友的愛、對生命（責任）堅定不移的愛，以及子女的愛。她沒有像母親一樣選擇一了百了，脫卸枷鎖，是個性底強韌的耐力與毅力，而庇佑她的，毋寧是曾經守護她最久的阿公阿嬤。而她最思念的，應該是那從不曾得到過的父愛與母愛。

樂劇《凍水牡丹》如此巧妙地將母親形象、歌仔戲、時空情境，透過舞者、歌者、戲中戲，與廖瓊枝本人疊合。其交織手法不循直線鋪陳，而是穿梭進退，偶有

大片渲染，偶有停頓。這片拉開的大幕底，於是就有了戲劇人生的人影穿梭，也有音樂渲開的色彩空間，更有舞蹈抽象隱喻的感性魅力。

七十分鐘說透人生，創作群（編劇施如芳、導演戴君芳、舞台設計黃怡儒）才情橫逸。在廖老師高貴優雅的形象下，清寂的筆觸不忘帶著溫潤的態度，向其人致最大致敬。

樂劇《凍水牡丹》言簡意賅點出了廖瓊枝生命中母親的巨大形象，又透過編織手法將戲劇、戲曲、舞蹈、歌曲相互交融。在創作者意識裡，單一色彩──不論是歌仔戲、戲劇或新編音樂，都太直鋪直敘了；唯有多元交織，才能在音樂、戲劇、文學、舞蹈彼此間的對位話語，鋪陳這段生命絮語。

而其手法底，飾小瓊枝的曹雅嵐、飾陳三與王魁的李佩穎、飾母親的楊舒晴、飾歌者的李靜芳，都有與歌仔戲連結的個人故事，這樣的選角是有意或無意的巧妙安排？如果《凍水牡丹》演出了廖瓊枝與歌仔戲的因緣故事，那台上這四位年輕的演員，她們與歌仔戲的因緣，來日或者也有另一段可供書寫的舞台故事。

獨傲然於世

《凍水牡丹》舞台上，龜山島翳影橫亙著，純白無瑕，毫無陰翳。被安置於「龜山島」後方的文武場十分委曲，他們理當與國樂團並列，卻淪為幕後配音。國樂與文武場的扦格從空間上可見一斑。

左舞台那鞦韆架般的支架，一只明月幕升幕落。或許功能太微渺了，只占瞬眼之間。但升升落落、起起伏伏，豈非人生常態？樂劇《凍水牡丹》寫出廖瓊枝與母親的緣淺情深之餘，識透人生的寬懷與柔情是貫串全劇的，因此，這明月的啓示也就如標題般，具有令人不言可喻的總結功能。

舞台上的龜山島是純白的，它的可怖的傳說與暗影的意象，被抽取替換。廖老師的人生書寫如果能從《凍水牡丹》舊章裡重新開展，龜山島的意象就該如此：寧靜平和，獨立完整。即使孤處，卻傲然於世。

凍水牡丹　廖瓊枝

廖瓊枝女士年表記事

一九三五	出生於基隆，父林欽煌，母廖桂珠。
一九三八	母廖桂珠海難身亡，隨外祖母搬至台北艋舺。
一九四四	隨外祖父、外祖母疏散至員林，染上瘧疾。
一九四五	搬回台北，住中和圓通寺山腳下。
一九四六	外祖父過世，搬至艋舺西園路，賣冰棒維生。
一九四七	加入歌仔戲子弟社「進音社」。
一九四八	外祖母過世。差點被騙入火坑。
一九四九	以「綁戲囝仔」身分進入「金山樂社」，正式開始學戲。
一九五三	三年四個月綁約屆滿前夕，逃班。認識初戀情人春生。

一九五四　加入金鶴劇團。

一九五五　長女廖漢華出生。
　　　　　改搭富春社。

一九五六　換到美都劇團，四十天後離開，加入龍霄鳳劇團。

一九五七　長子廖玉城出生。

一九五八　離開龍霄鳳劇團，退出內台，改演外台戲。

一九五九　加入中華電台汪思明廣播歌仔戲劇團，同時在瑞光劇團演出外台戲。

一九六〇　次女廖玉眞出生。
　　　　　加入民生電台金龍歌仔戲團。

一九六一　次子廖文庭出生。
　　　　　代表瑞光劇團參加地方戲劇比賽，以《三娘教子》王春娥一角榮獲「青衣獎」。

一九六三　參加王明山製作台視第一檔電視歌仔戲《白蛇傳》，飾演青蛇。

一九六四　隨牡丹桂劇團赴星馬演出一年，因《寶蓮燈》一齣戲開始掛頭牌。

一九六五　先後加入新復興、新琴聲、民聲劇團。
　　　　　與陳剩、林金子等人合組新保聲劇團。

凍水牡丹　廖瓊枝

一九七〇　參加中視歌仔戲演出。退出新保聲經營權。

一九七四　中視歌仔戲停演，再度回到外台。

　　　　　赴美工作，回國後買了第一間自己的房子。

一九七七　隨東亞歌劇團赴菲律賓公演半年。

　　　　　非正式退休。

一九八〇　參加第二屆「民間樂人音樂會」，為許常惠教授發掘，走向文化界。

一九八一　赴師大、台大等大專院校示範講解歌仔戲。

一九八二　經林鋒雄教授推薦，赴宜蘭縣文化中心教授暑期研習營。

　　　　　赴台北市社教館延平分館教授歌仔戲，迄今。

一九八七　獲第四屆教育部民族藝術「薪傳獎」。

一九八八　號召社教館延習班學員成立薪傳歌仔戲團。

一九八九　錄製《陳三五娘》教學音帶。

　　　　　為宜蘭文化中心台灣戲劇館錄製【台灣戲劇音樂輯】唱腔錄音帶五
　　　　　集及身段示範錄影帶一套。

　　　　　擔任文化大學歌仔戲社團指導老師。

一九九〇　參加中視黃香蓮歌仔戲團，演出《東漢演義》飾太后。

一九九一

擔任台大歌仔戲社團指導老師。

一九九二

擔任汐止崇德國小成立歌仔戲團教師，迄一九九五年。

復興劇校歌仔戲科成立，受聘爲專任教師。

赴福建漳州交流，於漳州藝校做一場示範教學。

宜蘭蘭陽戲劇團成立，受聘爲教師。擔任台北市金華國小歌仔戲社、高雄市教師研習中心指導教師。

一九九三

擔任高雄「南方文教基金會」歌仔戲教師至一九九九年，學員於一九九八組成「南方薪傳歌仔戲劇團」運作迄今。

總統府介壽館音樂會與京劇顧正秋、崑劇華文漪、豫劇王海玲同獲邀演，與陳美雲搭檔演出《益春留傘》。

一九九四

擔任永和秀朗國小歌仔戲社指導教師，迄今。

至紐約「台北劇場」演出。

薪傳歌仔戲團戲館開幕。

一九九五

「電影基金會」錄製《台灣第一苦旦廖瓊枝》DVD。

與陳美雲等人合作於台北市立社教館演出新編《山伯英台》。

台北縣立文化中心出版《台灣第一苦旦廖瓊枝》專輯。

一九九六

率「復興劇校歌仔戲科」學生於國家戲劇院演出《什細記》。

率薪傳歌仔戲團於台北市社教館演出《寒月》。

執行文建會「台灣傳統歌仔戲藝術薪傳計畫」招收藝生，為期三年。並出版《身段教材》、《表演教材》、《教學教材》等書籍。

一九九七

擔任台北藝術大學音樂系及戲劇系兼任教師，至二〇〇四年。

率薪傳歌仔戲團於國家劇院演出《王魁負桂英》。

參與公共電視【包羅萬象歌仔調】錄製。

一九九八

獲國家文化藝術基金會第二屆「國家文藝獎」戲劇類得主榮銜。

獲第二屆教育部「重要民族藝術藝師」榮銜。

率薪傳歌仔戲團於台北市新舞台演出《王魁負桂英》、《黑姑娘》。

復興劇校升格為戲曲專科學校，擔任首屆歌仔戲科主任。一九九九年退休轉任兼任教授迄今。

一九九九

成立「財團法人廖瓊枝歌仔戲文教基金會」。

錄製「民族藝術藝師廖瓊枝歌仔戲保存計畫」《陳三五娘》、《王魁負桂英》、《山伯英台》、《什細記》、《王寶釧》演出紀錄及身段示範教材。

台北保安宮開設歌仔戲班，受聘教師迄今。

自費出版《薛平貴回窯》教唱CD。

國藝會贊助出版《凍水牡丹 廖瓊枝》（時報出版）。

率薪傳歌仔戲劇團至紐約演出《陳三五娘》飾益春一角。

應美國東部台灣同鄉邀請，至賓州費城演出折子戲《捧盆水》、《益春留傘》。

新店玫瑰社區開設歌仔戲班，擔任教師迄今。

於新舞台演出《碧玉簪》飾李秀英。

率團前往美國加州參加「台灣文化節」演出《王寶釧‧回窯》飾王寶釧。

受法國文化中心藝術總監之邀，率領「薪傳歌仔戲劇團」參加法國「巴黎夏日藝術節」於巴黎古皇宮廣場演出《王魁負桂英》飾焦桂英。

二〇〇〇

二〇〇一

「二〇〇一海峽兩岸歌仔戲發展交流研討會」赴廈門、漳州演出《白兔記‧井邊會》。

至彰化南北管戲曲館演出《陳三五娘》。

凍水牡丹　廖瓊枝

率薪傳歌仔戲團於台北市政府廣場前演出《望鄉之夜》

於薪傳歌仔戲團於新舞台演出《唐伯虎點秋香》飾秋香。

擔任文化大學戲劇系兼任教授二年。

擔任台中扶輪社歌仔戲教師。

擔任台北藝術教育館歌仔戲班教師。

擔任北投復興高中歌仔戲社團教師。

擔任高雄縣政府及廖瓊枝歌仔戲文教基金會合辦歌仔戲研習營教師。

二〇〇四

率團於台北市中山堂演出《王寶釧》飾王寶釧。

應美國北加州台灣同鄉會邀請演出折子戲《拋荔枝》、《磨鏡》。

蔡欣欣編撰，廖瓊枝歌仔戲文教基金會出版【牡丹花開——廖瓊枝七十風華】專輯。

二〇〇五

受邀至總統府與唐美雲演出《龍鳳奇緣》折子戲。

參與「唐美雲歌仔戲團」於國家戲院演出《無情遊》飾中年翠紅。

應北美洲台灣婦女會邀請赴美演出《王寶釧‧回窯》飾王寶釧

前往紐約「台灣會館」演出並傳授歌仔戲。

二〇〇六　　指導鳳山國父紀念館歌仔戲研習班。

錄製【歌仔戲身段示範教學】DVD，由廖瓊枝歌仔戲文教基金會發行。

二〇〇七　　台北市政府主辦、廖瓊枝歌仔戲基金會協辦「華人歌仔戲藝術節」，參與唐美雲歌仔戲劇團演出《金水橋畔》飾中年李妃一角。

自費帶領學生謝神演出至北港朝天宮、笨港港口宮、台南鯤鯓、台北保安宮、高雄三鳳宮還願謝戲，擔任扮仙戲仙姑。

擔任台中教育大學台文系兼任教師一學期。

再赴紐約「台灣會館」傳授歌仔戲。

廖瓊枝歌仔戲文教基金會主辦薪傳獎音樂大師陳冠華先生逝世五周年紀念音樂會清唱演出。

率學生參與「保生大地文化季兩岸交流」邀請，至漳州青礁、白礁演出《鐵面情》。

參與「唐美雲歌仔戲團」十周年回顧，於國家戲院再演出《無情遊》中年翠紅一角。

應加州聖地牙哥台灣會館及北加州聖荷西市邀請，兩次赴美演出並

示範教學。

應國際扶輪社大會邀請於中興大學師生聯演出《王魁負桂英》飾演焦桂英。

二○○八

榮獲第二十七屆行政院文化獎殊榮。

獲陳水扁總統頒發總統府二等景星勳章。

國家國樂團主辦，於國家音樂廳演出樂劇《凍水牡丹》。

社教館、台灣戲曲學院主辦「牡丹風華——廖瓊枝歌仔戲二○○八經典折子戲專場」，演出《什細記》等戲。

率永樂國小歌仔戲班至捷克國際藝術節演出。

獲行政院文化建設委員會文化資產總管理處指定為「重要無形文化資產」，並進行技藝傳習保存。

二○○九

赴日本石川縣秋季藝術節演出《王寶釧》。

十一月於國家戲劇院演出《陶侃賢母》正式封箱引退。

《凍水牡丹 廖瓊枝》新版（印刻）。

INK PUBLISHING　People　9

凍水牡丹　廖瓊枝

作　　者	紀慧玲
總 編 輯	初安民
責任編輯	陳思妤
美術編輯	黃昶憲　鍾思音
照片提供	廖瓊枝
校　　對	耿立予　紀慧玲

發 行 人	張書銘
出　　版	**INK** 印刻文學生活雜誌出版有限公司
	台北縣中和市中正路 800 號 13 樓之 3
	電話：02-22281626
	傳真：02-22281598
	e-mail：ink.book@msa.hinet.net
網　　址	舒讀網 http://www.sudu.cc

法律顧問	漢廷法律事務所
	劉大正律師
總 代 理	成陽出版股份有限公司
	電話：03-2717085（代表號）
	傳真：03-3556521
郵政劃撥	19000691 成陽出版股份有限公司
印　　刷	海王印刷事業股份有限公司

出版日期	2009 年 12 月　初版
ISBN	978-986-6377-27-3

定價　300 元

Copyright © 2009 by Chi, Hui-ling
Published by **INK** Literary Monthly Publishing Co., Ltd.
All Rights Reserved
Printed in Taiwan

國家圖書館出版品預行編目資料

凍水牡丹　廖瓊枝／紀慧玲著；
--初版，--臺北縣中和市：INK 印刻文學，
2009.12　面；　公分（People；9）
ISBN 978-986-6377-27-3（平裝）
1.廖瓊枝　2.歌仔戲　3.台灣傳記
983.39　　　　　　　　　98020111